그림으로 보는

집필법의 역사

執筆的流變－中國歷代執筆圖像彙考 By 莊天明
Original Chinese language edition published by 江蘇鳳凰教育出版社
Copyright ⓒ 2014 by 莊天明
All Rights Reserved.
Korean copyright ⓒ 2019 by Snifactory
Korean language edition arranged with 江蘇鳳凰教育出版社
through Linking-Asia International Inc.

그림으로 보는
집필법의 역사

2019년 5월 10일 초판 1쇄 인쇄
2019년 5월 20일 초판 1쇄 발행

저 자	장천명
역 자	김영애
펴낸이	김영애
편 집	윤수미 ｜ 김배경
디자인	창과현
마케팅	이문정
펴낸곳	SniFactory (에스앤아이팩토리)

등 록	제2013-000163(2013년 6월 3일)
주 소	서울시 강남구 삼성로 96길 6 엘지트윈텔1차 1402호
	www.snifactory.com / dahal@dahal.co.kr
	전화 02-517-9385 / 팩스 02-517-9386

ISBN 979-11-89706-74-6 93650

값 23,000원

그림으로 보는
집필법의 역사

저자 **장천명** ┃ 역자 **김영애**

執筆法의 歷史

다흘미디어

저자의 글

　붓은 중국의 전통적인 서법書法과 그림을 표현하는 주요 도구로서, 이는 전 인류가 붓 제작의 역사상 기묘함과 특이함이 조합된 완벽한 결과물로 일컬어진다. 몇천 년 동안 붓은 중화민족의 찬란한 예술 창조에, 그리고 중국과 세계 각 민족 사이의 우호 교류의 촉진을 위하여 특수하고 탁월한 공헌을 했다.

　붓의 사용에서 자연히 특유의 집필 방법이 생성 또는 형성되었을 것이며, 이러한 집필 방법은 시대, 사용 도구, 관념의 변천에 따라 발생하여 변화를 거듭했다.

　옛사람들은 마지막에는 어떻게 집필했을까? 역대의 집필 방법은 어떻게 없어지고 어떠한 변화가 있었을까? 어떤 변화가 있었을까? 현재 보편적으로 사용되고 있는 오지집필법五指執筆法은 가장 좋은 집필 방법일까? 붓과 펜의 집필법은 왜 다를까? 같은 집필법으로 통일이 불가능할까…?

　이러한 문제들은 모든 전문가와 관련 애호가들의 관심사일 것이라 생각한다. 동시에 이러한 문제점들은 자세한 고찰과 심도 깊은 연구를 통해 만족스러운 답을 찾을 수 있을 것으로 본다.

이러한 '집필의 고찰과 연구'는 중국의 개혁 개방 이후 고고학 발굴, 편집 출판, 경매 교류, 인터넷 매체 등 다방면의 빠른 발전 덕분에 가능해졌다. 관련 있는 이러한 역대의 집필도상의 자료가 계속 공개 또는 발견됐고, 역대의 집필법에 대한 깊은 뜻을 알 수 있게 됐다. 역대 집필의 심오하고 비밀스러운 방법을 해석한 것이 가능할 것이라고 생각하여 현재 남아 있는 집필의 도상자료를 활용해 초보적인 고찰과 연구를 하였고, 역대의 주류를 이루었던 집필법에 대해 하나의 초보적인 보고를 할 수 있게 되었다.

세계에서 가장 이른 집필도상은 선사시대 고대 이집트에서 나타났고, 집필 방식은 모두 이지단구법二指單鉤法이다. 이는 중국 진당晉唐 및 오대五代 시기에 주류를 이룬 필법과 매우 일치한다. 중국 한대漢代 이전의 집필법 관련 도상자료가 발견되지 않아 그에 관해서는 일단 보류하고, 동한東漢 시기의 집필도상을 보면 악관握管, 주먹 쥐는 모양의 집필 방법이 유행되었던 시기로, 특히 사람이 많이 모이는 곳에 써 붙이는 글의 집필 방식으로 사용되었고, 동시에 이외에도 여러 가지 집필 방법이 존재했다.

진당晉唐부터 오대五代까지는 주로 이지단구법二指單鉤法이 많이 유행되었고, 이후 이지단구법 위주로 되다가 그 다음으로 삼지단구법三指單鉤法이 보완되고, 송원宋元 시기에서는 송대 초기의 단구법單鉤法 위주에서 점차 원대를 지나면서 단구법과 쌍구법雙鉤法이 서로 어우러져 사용됐다. 명대明代는 비록 단구식 집필법을 사용했지만 주체적인 위치에서 밀려나, 점차 삼지쌍구식 집필법으로 대체되는 추세였다. 청대清代는 단구, 쌍구, 사지, 오지 등 집필법이 다양하게 나타나 서로 어우

러져 사용되는 양상을 보였으므로 집필법의 다원화 시기라고 할 수 있다.

민국民國 시기의 집필법은 삼지쌍구법과 사지쌍구법 위주였다. 1950년 이후 오지집필법이 중국 대륙에서 점차 주요 집필 방법으로 자리 잡았으나, 근년에는 전통적이면서도 세계적으로 유행하는 삼지단구법이 많이 사용되는 추세를 보인다.

더욱 객관적이고 전반적인 집필법 이해를 돕기 위해 별도로 소개하는 고대 이집트와 일본의 전통적 집필 현상, 그리고 아시아와 유럽 관련 국가는 고대 중국의 전통 집필법과 유사한 현상을 보이고 있다.

앞으로 동서고금의 집필 방식과 방법에 대해 체계적으로 비교하고자 하며, 이는 중국 서화의 집필 방법 형성에 대해 더 넓은 시각에서 인지하고 정확히 이해하는 데 도움이 될 것이다.

남경박물원이 「고대 집필執筆의 고찰과 연구」를 '남경박물원 2014년 중요 프로젝트"의 연구 프로젝트에 포함시켜 준 것에 감사드린다. 덕분에 제한적인 시간 내에 돌격적인 작업으로 이와 같은 초보적 보고서를 완성하게 되었다. 이는 하나의 독창적이고 상식적인 연구 과제였으나 준비 기간이 부족해 심도 있고 완벽한 결과물을 작성하는 데 많은 어려움이 있었다. 일부 착오와 부족한 점이 있더라도 양해를 부탁드리며 독자들께서 아낌없이 지적해 주시길 바란다.

2016. 3. 5.

저자 장 천 명莊天明

역자의 글

　　2016년 〈한국의 채색화〉 도록을 중국에 알리기 위해 중국의 5대 성省을 누비고 다녔다. 그해 12월 남경의 봉황 출판그룹과의 미팅에서 이 책을 발견하였다. 우리나라 출판사 어느 곳에서도 관심두지 않는 이 책(원제목: 집필적 유변執筆的流變)을 중국측에서는 열심히 홍보하였고, 미술사를 전공한 역자로서는 그 속에 있는 그림들에 도취되어 그러면 내가 한번 소개해볼까 하는 마음으로 가지고 왔다.

　　미술사를 전공했어도 서예 부분은 더 전문가의 영역이어서 역자로서는 문외한이지만, 중국 역대로 붓을 어떻게 잡았는지를 연구한다는 것 자체가 신선했기 때문에 개인적으로 그냥 보고 싶었다. 그림 또한 그리진 않지만 민화도록을 만드는 나로서는 붓을 어떻게 잡고 쓰고 그리는지에 대한 연구가 새로웠기 때문이다.

　　나는 요즘 중국 드라마에 빠져 있다. 그것도 역사드라마다. 중국 청나라 건륭제 때 드라마인 〈연희공략〉을 비롯해, 옹정제 때 이야기인 〈옹정황제의 후궁들〉, 전국시대 말기의 진나라 이야기인 〈미월전〉을 시리즈로 보았다. 보통 드라마 하나에 76편에서 80편이 기본인 중국 드라마에 빠져드는 이유는 아름다운 여인들의 음모와 사랑에 관한 스토리도 흥미롭지만, 그 속에 다양하고 화려한 중국문화

가 있기 때문이다. 드라마를 연출한 감독 모두 당시의 시대상, 문화상을 반영하려고 고증 등에 최선을 다했다는 것에서 알 수 있듯이, 그들의 예술, 복식, 음식, 장식 등을 통해 그 시대의 문화 전반을 가늠할 수 있기 때문이다.

특히 미술사를 전공하고 미술관련 책을 내는 역자로서는 그 배경은 물론이요. 궁중생활 속에 나오는 그림과 음악을 감상하고 사서삼경을 논하는 그들의 문화에 빠져들지 않을 수 없다. 특히 그들의 문화 속에서 빠질 수 없는 것이 붓으로 글을 쓰는 모습이다. 그리고 왕은 물론이요 후궁들 중의 지혜로운 여인은 책을 손에 놓지 않고 있는 모습도 인상적이었다.

학부때 중문학을 전공하긴 했지만, 중국어를 번역하는 것은 쉽지 않았다. 예전에 〈중국판화사〉도 번역한 적이 있었는데. 이것은 누군가 먼저 책으로 내는 바람에 완성되지 않은 채 가지고 있다. 〈집필법의 역사〉는 서예사나 회화사를 전공한 분들이 번역해주면 좋았을 텐데 중국어를 번역하는 일에 부담을 느껴서인가 기꺼이 하려는 분들이 없었다. 그냥 득도하는 마음으로 역자가 번역하기로 마음을 먹고 시작했지만, 중간 중간 일도 많고 집중하지도 못해 1년이 넘게 걸렸다. 전체 내용은 연구원 시절부터 많은 도움을 주셨던 백태남 선생님께서 감수도 해주시고, 도움도 주셨다.

요즘 한국은 중국이나 일본과 달리 서예 활동이 적극적이지 않다. 그래서 붓을 잡는 집필법에 대해 누가 관심을 가질까 싶지마는, 그래도 누군가 접근하지 않는 것을 연구한 원 저자의 신선함을 높이 사고자 출간해보고자 하는 용기를 가졌다.

붓을 잡건 펜을 잡건 어딘가에 흔적을 남기기 위한 작업은 아주 이른 시기부터 이루어져 왔고, 그때 인간이 어떻게 잡고 기록을 남겼는지를 연구한다는 것이 매우 새로웠기 때문이다. 붓으로 그림을 그리거나 글씨를 쓰는 작업은 동양은 물론, 서양에서도 일찍이 이루어진 일이지만, 어떻게 붓을(또는 펜을) 잡았는가를 연구한다는 것은 손으로 작업하는 모든 인류가 관심을 가질만한 일임에도 불구하고, 21세기에 비로서 이루어진 일이다. 저자는 고대로부터 지금까지의 동서양 회화작품을 통해 그 이론을 증명해내고 체계화 시키고 있다. 그림을 그리거나 글씨를 쓰는 사람이라면 누구든 관심을 가져보길 바란다.

2019년 3월

역자 김 영 애

목차

제2장

집필도상의 역사적 흐름

제3장

이론가들이 말하는 집필법

제4장

집필법의 특징

제5장

국가별 집필법

제1장

집필도상의 발견

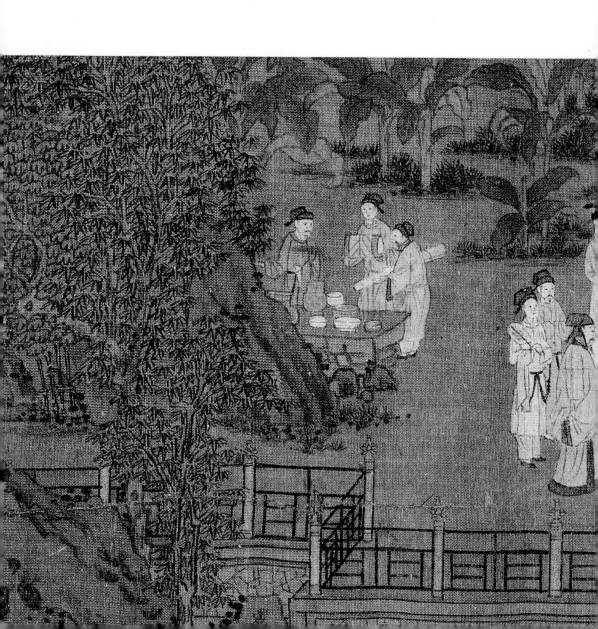

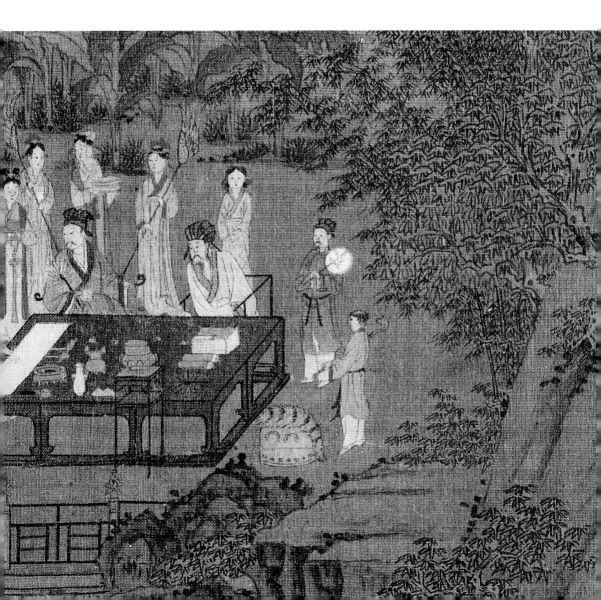

1. 다양한 집필법의 발견

초등학교 시절 교과과정에 서법書法 과목이 있었고, 그때 저자는 작은 해서체와 큰 해서체를 배운 일이 있다. 당시 선생님께서 가르친 집필 방법이 바로 현재 많이 사용되고 있는 오지집필법五指执笔法이다. 동시에 당시 할아버지 장관영莊冠英, 한의사이자 서예 애호가도 나에게 다른 집필 방법을 가르쳐 주셨는데, 아울러 이것이 강유위康有爲의 집필법이라고 했다. 자세한 방법은 다섯 손가락의 끝 마디를 이용해 함께 붓을 잡되 엄지와 새끼손가락은 안쪽에, 다른 세 개의 손가락은 바깥쪽에 둔다. 엄지와 검지 손가락의 윗부분은 수평을 유지해야 하고, 물을 담은 잔을 얹은 채로 쓸 때 물이 밖으로 넘쳐나지 않아야 한다. 당시 나는 이런 집필 방법이 너무 기계적이고 배우기 어렵다고 느꼈다. 상대적으로 오지집필법이 편했다.

1982년 무석시無錫市 소년궁少年宮에서 서예 교사로 재직할 때, 일본의 청소년 서예 애호가 및 성인 서예가와 몇 차례 서예 교류를 진행한 적이 있다. 그때 그들의 집필법이 우리의 집필법과 완전히 다르다는 것을 알 수 있었다. 그건 현재 중국에서 보편적으로 사용되고 있는 펜의 집필법과 유사했다. 당시에는 현대의 경

필 집필법의 영향을 받아 고친 것이라 생각하고 대수롭지 않게 지나쳤다. 남경사범학원南京師範學院 미술학과에서 연구하던 시절, 심윤묵沈尹默의 『서법논총書法論叢』을 읽고서 오지집필법은 왕희지王羲之로부터 대대로 전해 내려온 집필법이며, 이는 가장 과학적이고 합리적인 집필법이라 확신하게 됐다.

아울러 오지집필법에 의문을 갖게 된 것은 1992년 말 사맹해沙孟海 선생 편저 『중국서법사도록』 뒷면의 부록 「고대서법의 집필법 연구」를 읽은 후부터로, 비로소 고대부터 삼지로 펜을 잡는 경사식傾斜式 집필법이 있음을 알았다. 이로부터 이를 본떠서 시도했던 삼지집필법이 있었다. 약 1995년 남사대학교南師大學校의 일본 유학생인 서예과 석사 과정의 기쿠야마 다케시菊山武士가 갖고 있는 자료 중에서 구카이 화상空海和尚의 집필도를 확인한 적이 있다. 이 그림은 중국 명대의 그림인데, 그 집필법은 내가 본 일본 학생 및 서예가들의 집필법과 같았다. 이로써 비로소 일본의 이러한 집필법은 경필의 영향을 받은 것이 아니라 당대唐代에 일본으로 전파된 것임을 알았다. 이에 점차적으로 오지집필법이 삼지집필법으로 바뀌었고, 아울러 오지집필법이 삼지집필법보다 사용하기 좋다는 인식으로 바뀌었을 것이다.

1996년 『서법의 최고 경계』를 저술할 때 나는 집필 관련 내용에서 삼지집필의 장점을 논술했고 아울러 이러한 집필법을 시도해 보라고 추천하기도 했다. 또한 그림의 예로 일본 잡지 『묵墨』에 실린 구카이화상空海和尚의 집필도를 첨부하고 다음과 같이 주장했다.

사맹해 선생의 당조唐朝 이전의 집필에 대한 연구 결과를 보면 거의 모두 경사식 삼지집필법임을 알 수 있다. 현재 일본에서 전해져 내려오는 구카이 법사의 집필도도 삼지집필법이고, 이는 사맹해 선생의 주장이 틀리지 않았음을 증명한다. 현재 전해오고 있는 오지집필법은 실제로 삼지집필법에 비해 확실히 자연스럽지 못

하다. 하물며 집필에서 중요한 것은 '죽은' 법보다는 어떻게 활용하는가 하는 것이다. 자신과 한 몸을 이룬 것처럼 편해야만 충분히 붓의 각종 기능을 발휘할 수 있다.

당시 겨우 기억에 의존해 이러한 주장을 제시했지만 나중에 사맹해 선생은 다만 "붓의 몸을 경사지게 잡는다"고 언급했지 '삼지집필'이라는 집필법에 대해서는 언급하지 않았음이 발견되었다.

저자는 삼지집필법 보급 활동을 하는 동시에 1997년 『당대當代 서예가 50인의 서법 창작 실록』 촬영 현장에 참가해 삼지집필법을 활용해 모사 및 창작하는 시범을 보였다.

2013년 상반기, 저자는 또 새로 출간한 『중국벽화전집』 중에서 요遼나라 고분벽화의 도상을 보게 됐는데, 그림 속의 시녀는 겨우 손가락 두 개만 사용해 도구를 집고 등잔불의 심을 일으키고 있었다. 저자는 이 그림 자체가 고대 서예 집필법 중 이른바 '발등법撥燈法, 등잔불 심을 일으켜 세우는 것과 유사한 서예기법'의 근거라고 생각되어 기쁨을 감출 수가 없었다.

금년 상반기에는 "고대 집필법의 고찰 및 연구" 프로젝트를 수행하며 역대의 집필도상을 찾는 과정에서, 또 고대의 회화 작품 중에서 상당수의 이지집필도상이 포함돼 있는 것을 발견했다. 한번 의혹이 들자 고찰과 수정을 거듭하였고, 결국 중국 고대에 일찍이 이지집필법이 아주 오랫동안 유행되었고 이 방법이 『발등법撥鐙法』이라는 결론을 얻을 수 있었다. 이후 저자는 또 이지집필법의 사용을 시도해 봤다. 처음엔 습관이 되지 않았고 더욱이 이지집필이 숙련되지 않아 붓을 놓치는 경우도 있었다. 하지만 2~3개월의 연습 후에는 붓을 떨어뜨리는 일이 없어졌을 뿐만 아니라 붓과 손가락의 이음새, 민감도, 유연함이 이전의 그 어떤 느낌보다도 좋게 느껴졌다. 그제야 이지집필법의 오묘함을 깨우치고 자연스럽게 고

대 사람들이 왜 오랫동안 이지집필법을 사용하였는지 이해하게 됐다.

민국民國 시기의 '강남대학자'라 불리던 전진굉錢振鍠, 1875-1944의 작품 『명산서론名山書論』에서 언급했던 "대개 옛 사람들은 편한 대로 집필하나 지금 사람들은 어려운 집필법을 고집하니, 나는 지금 사람들의 어리석음에 마음이 아프다"는 문구를 보고 나서 전진굉의 뛰어난 견해에 감탄을 금할 수가 없었다.

위 문구는 아마 예전의 편한 방법을 취하는 방식에서 어려운 방법을 취하는 방식으로 변화된 당시 현상에 대한 분개와 비웃음일 것이다. 특히 전진굉의 이 문구는 저자가 오랫동안 역대의 집필 자료를 연구하면서 직접 느낀 소감을 일부 대변하기도 한다. 때문에 저자는 최근 몇 해 동안 고대 집필의 실상에 대한 조사와 해독에 계속 매진했고, 하나의 비교적 신뢰성 있는 답안을 찾을 수 있다는 희망을 갖게 되었다.

집필도상을 분석하면서 처음에는 회화를 제외한 서법에 한해 분석하고자 계획했지만 마음을 바꾸어 두 가지 자료를 모두 활용하기로 했다. 그 이유는 다음과 같다. 첫 번째는 2012년 11월경, 영국 빅토리아앨버트박물관 중국부 주임으로 재직 중인 장홍성張弘星, 학우면서 친구과 한번 가진 만남에서 서예와 회화 집필법의 공통점과 차이점에 대해 질문을 받은 후부터 위의 두 가지 유사한 예술 형태에 대한 집필법을 일괄적으로 연구하기로 한 것이다. 그 다음은 집필도를 수집하면서 처음부터 회화와 서예의 집필을 분류하지 않고 집필도상이 나타나면 닥치는 대로 모았기 때문이다. 이렇게 수집된 집필도상을 구체적으로 분석하고 구별하여 가르고 서법과 회화에서 사용하는 도구를 분류하는 작업을 할 때 각 시대별로, 각 화가들이 표현한 서법과 회화 두 부류의 집필 방식이 거의 기본적으로 일치하였으며, 또 이들이 다름을 분별하기 어렵다는 것을 발견했다. 이를 근거로 서예와 회화의 집필법 관련 연구를 한 개 집단으로 동일시해서 종합적으로 고찰하고 연구해도 된다는 판단을 했다.

2. 집필도상, 역사적 영상^{映像}

역대 미술작품 속에 나타난 집필도상은 각 시대의 집필에 관한 진실된 기록과 사실을 반영한 것이 맞을까? 이는 집필법 연구에서 아주 중요한 문제이다. 만약 역대의 미술작품 중에 나타나는 집필도상이 그 시대 집필법의 진실한 기록과 사실을 반영할 수만 있다면 어렵게 구한 이 그림 자료들을 근거로 각 시대에 주로 사용했던 집필법의 참된 모습을 추론 및 판단할 수 있기 때문이다. 이를테면 역대의 믿지 못할 것과 믿을 만한 집필도상을 함께 일정 수량만큼 발굴하고, 이와 관련된 문헌자료를 참조하여 분석하고 연구를 진행하면, 각 시대에 사용된 정확한 집필법의 역사가 머지않아 밝혀질 것이다.

민국 이전, 심지어 '개혁개방' 전까지도 집필법에 대한 연구는 시대적 조건의 제한을 많이 받아, 역대의 미술작품에 포함돼 있는 집필도상을 근거로 연구하기보다는 보통 고대부터 지금까지 전해 내려오던 아주 제한적인 문헌자료를 참조하여 연구를 진행할 수밖에 없었다. 최근의 연구처럼 많은 수량 혹은 선명한 이미지를 참조할 수 있는 기회가 없었음은 다시 말할 필요가 없다. 예를 들면 서예계에

서 유명한 심윤묵沈尹默이 고대 집필에 관해 서성書聖이라 불리는 왕희지王羲之의 집
필법을 연구할 때조차 주로 참조할 만한 자료는 문자 형태로 전해진 자료일 뿐이
었다. 왜냐하면, 예전에는 문물의 발굴과 전시와 전파傳播를 오늘날처럼 중요시하
지 않았을 뿐만 아니라 발달되지도 않았기 때문이다. 역대 미술작품 중 인물 집필
도상은 모두 감추어져 나타나지 않았고, 혹은 깊은 대궐 안과 민간인 사이에 몰
래 소장되어 있었으며, 혹은 산속 동굴이나 지하 무덤 속에 숨겨져 있거나 혹은
해외로 유실되는 등의 이유로 대중적으로 알려진 자료로는 턱없이 부족했다. 근
현대에 이르러 서방의 선진 국가의 영향을 받아 중국은 고고학 발굴을 중요시하
기 시작함으로써 지하의 문물이 세상에 알려지기 시작했다. 국가에서 박물관을
건설하면서부터 깊은 대궐 안에 몰래 보관 중이던 역대로 전해오는 명작들을 접
할 기회가 생기게 되었고, 비로소 많은 관중들이 볼 기회가 있었다. 이러한 변화
가 있었기에 1990년대경 사맹해 선생은 진당晉唐 시기의 회화 중 소수의 집필도상
에 의거하여 고대 서예 집필법은 거의 '경사식 집필법'이었다는 사실을 제시했다.
이는 그림을 근거로 고대의 집필법를 연구하는 방법의 효시였다.

　　지금까지의 고고학 발굴 성과는 그야말로 대단했다. 박물관이 개방되면서 전
시는 대성황을 이루었고 경매시장이 활성화되면서 해외에 유실되거나 민간에 감
추어져 있던 미술작품들이 부단히 시장에 나왔으며, 사진, 인쇄술, 편집출판의 발
전에 따라 역대 미술작품이 편집 출판되었고, 심지어 고대특히 진당송원 시대 회화의 고
해상도 전집 출판을 계획하는 단계에까지 도달했다. 이렇게 역대 집필도상 자료
가 계속 발견되고 알려지게 되면서 역대의 집필법의 참모습을 상대적으로 정확하
게 고찰하고 해석할 수 있게 되었다.

　　각 시대의 집필법에 관련된 문헌자료와 집필도상을 일차적으로 고찰 및 연구
한 결과, 다음과 같은 결론을 얻을 수 있었다. 역대 미술작품 중에 그려진 집필도
상은 각 시대에 사용된 집필 방법이며 사실을 반영한 결과물이다. 한 시대에 보편

적으로 유행한 집필 방법은 전 시대, 혹은 선대의 가르침으로 전수받았거나, 또는 그 시대의 풍운아적 인물에 의해 일어난 개혁과 정변적 산물이다.

일반적으로 전 시대 또는 선대와 다른 집필법을 보급하려면 반드시 명망 있고 대중을 이끌 수 있는 사람이 있어야만 효과를 본다. 만약 이러한 변화가 조정 및 관청에서부터 시작된다면 어느 정도 풍습을 변화시키는 효과도 있을 것이다. 봉건통치 폐지 이후 정부와 관련 부서의 결정 및 조치 또한 이러한 변화를 이끈 중요한 요소이기도 하다. 더욱이 지금과 같이 인터넷과 매체가 급속히 발달된 오늘날에는 과거의 풍습을 변화시키는 데 크게 어려움이 없었겠지만 그러나 고대에서는 새로운 집필법이 기존에 사용하던 집필법을 대신하고 주류적인 집필 방법으로 자리 잡기까지는 보통 기나긴 시간을 거친 축적이 이루어져야만 점차 변화하게 된다. 또한 대중과 서화 애호가들의 집필 방법은 당시 서화가들이 사용하는 집필법에 따라 바로 변화를 주는 현상이 드물었다.

당대唐代의 한방명韓方明은 『수필요설授筆要說』에서 당시의 집필법을 소개하면서 "사람들은 모두 한 개의 손가락으로 감싼다"라고 했다. 이는 당시 보편적으로 유행한 집필법이 한 개의 손가락으로 붓을 감싸는 방법이었음을 나타낸다. 현재 당대唐代의 남아 있는 회화작품 중에서 집필도상을 살펴보면, 한방명은 단포법單苞法이 "힘이 부족하고 기가 죽어 있다"고 주장하면서 '묘하기 그지없는' 쌍포법雙苞法 사용을 권장했지만 당시의 주된 집필법은 이지단구식 집필법을 유지했었다. 하지만 송원宋元 시대의 집필도상에서 확인된 바로는 점차적으로 이지단구二指單鉤와 삼지쌍구三指雙鉤라는 두 가지 집필법이 모두 유행하는 현상을 보였다. 더욱이 당시 같은 화가 계열의 그림 속에서도 이지단구와 삼지쌍구의 같지 않은 집필도상을 찾아볼 수 있다.

그러나 명대明代에서는 무슨 이유 때문에 삼지쌍구가 이지단구를 제치고 주요 집필 방법이 될 수 있었을까? 저자는 당대의 서론書論 권위자인 한방명이 비평한

단포법과 칭송한 쌍포법의 이론이 후세 사람들에게 점차 중요시되고 영향력이 커져 갔던 점과 연관된 것으로 본다. 청대清代 시기에 이르러서는 명대의 전통을 물려받거나 혹은 옛 방법이지단구을 고집하기도 하고, 혹은 다섯 손가락으로 함께 잡는 방법을 계속하여 제창하는 등 역사 속에서 집필법의 다원화와 공존하는 현상을 보였다. 때문에 각 시기의 미술작품 속에 나타나는 집필 방법은 다양화 현상이 나타난다. 근현대에 이르러서는 유명 인사들의 이론적 홍보와 관련 부서 및 출판물의 대량 유통으로 인해 드디어 오지집필법으로 통일되었다. 이상 언급한 모든 현상은 각 시대의 집필도상에서 아주 명확하게 드러난다. 각 시대의 집필도상은 그 시대의 집필 방법을 사실적으로 반영한 것이며, 역사적인 영상이다.

3. 집필도상의 선별

역대 미술작품 속에 나타난 집필도상을 분석 비교하고, 아울러 정확한 판단을 하기에는 다음과 같은 네 가지 방면의 어려움이 따른다.

우선, 각 시대에서 지금까지 전해 내려온 도상자료는 제한적이다. 심지어 일부 시대의 집필도상은 아직까지 찾아볼 수가 없다. 예를 들면 수^隋나라, 삼국^{三國}, 서한^{西漢}, 진^秦나라 및 이보다 더 이른 시대는 관련 자료가 없기 때문에 일단 보류하고 기다려보아야 한다. 또한 서진^{西晉}과 북송^{北宋} 같은 일부 시대에는 도상자료가 아주 적은 편이다. 이는 저자의 정보 수집 능력이 제한적이기 때문이거나, 아직 세상에 알려지지 않았기 때문일 수도 있어 계속 노력해서 찾아볼 필요가 있다.

두 번째, 일부 도상은 화면 자체의 크기 제한 때문에 집필하는 인물이 너무 작게 그려져 어떤 집필법을 사용하고 있는지 구분하기 어려웠다. 예를 들면 북경고궁박물원에 전시된 남당의 〈문회도^{文會圖}〉도3.1와 송대 장택단^{張擇端}의 〈청명상하도^{清明上河圖}〉도3.2를 보면, 작품 속 인물의 높이가 5센티미터 미만으로 집필하는 움직임이 간단하고 흐릿하여 고해상도 이미지를 참조해도 구체적인 집필법이 확인되

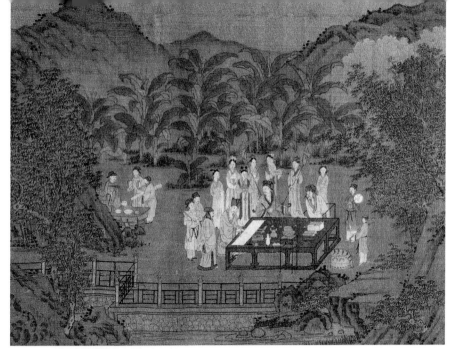

도3.1 남당, 〈문회도文會圖〉 부분, 북경고궁박물원 소장

도3.2 송, 장택단張擇端, 〈청명상하도淸明上河圖〉
부분, 30.4 x 29.6m, 북경고궁박물원 소장
그림에 두 개의 집필도상이 있지만, 그림이
너무 작고 상태가 안 좋아 집필 방법을 구별
하기 어렵다.

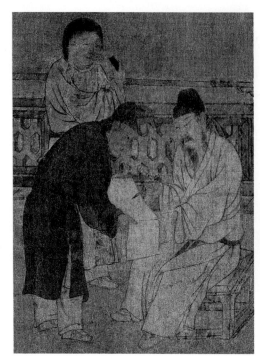

도3.3 송. 미상, 〈춘연도권春宴圖卷〉 부분, 견본바탕, 23 x 573m, 북경고궁박물원 소장 이 그림은 집필 부위가 손상되어, 집필방법은 알기 어렵다. 그러나 붓과 손의 대략적인 형태는 분명히 구별할 수 있다. 이렇게 기울어진 집필 방법은 단구와 쌍구가 좋고, 이것이 바로 사맹해가 말한 "사선으로 붓대를 잡다"라는 것이다.

지 않는다. 특히 한대의 화상석畵像石에 나타난 집필도상도 인물의 비례가 너무 작고 집필 부분도 작은 데다가 재질에 따른 표현상의 제한 때문에 집필 방법이 구체적으로 확인되지 않는다제2장의 도1.3-4. 동시에 일부 자료는 오랜 시간이 흐르면서 보관이나 복구방법의 불찰로 집필 부분이 파손되면서 붓을 잡은 구체적인 동작도 구분되지 않았다. 예를 들면 송대의 〈춘영도권春宴圖卷〉도3.3, 오대의 〈수묘남자집필자守墓男子執筆者〉도3.4에서도 집필하거나 베끼는 사람의 집필 방법이 쉽게 판별되지 않는다.

도3.4 오대, 〈수묘남자집필자^{守墓男子執筆者}〉 부분, 벽화, 감숙안서유림^{甘肅安西榆林} 19굴 전실용도북벽^{前室甬道北壁} 그림 속 남자의 집필동작은 명확하게 이해되지 않으나, 당시대의 집필 정황과 그 집필법을 추측하여 추정할 수 있다.

세 번째, 집필도상 자체는 선명하게 보이나 그림을 그린 각도 때문에 확실한 집필법이 구분되지 않는 경우가 있다도3.5-3.9. 예를 들면 똑같은 이지단구법^{二指單鉤}※의 집필 방법이라도 정면으로 표현하면 정확히 구분되나, 좌측 혹은 우측 각도의 그림으로 표현하면 손가락이 붓을 잡고 있는 상황을 정확하게 구분하기 어렵다. 그러므로 삼지, 사지 심지어 오지의 집필 방법으로 착각할 가능성도 있다. 게다가 이러한 각도의 그림이 적은 편도 아니다. 이런 상황에서는 작품을 작업한 시대의 특징을 참조해 종합적인 분석을 거쳐 결과를 추리해야 한다. 비록 가능한 한

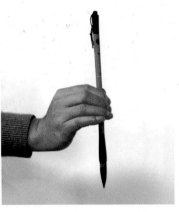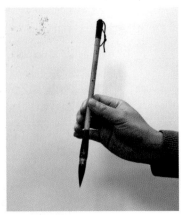

(좌) 도3.5 **이지단구법 정면** 정면에서 자세히 보면, 분명하고 뚜렷하다. (중) 도3.6 **이지단구법 우측면** 오른쪽 측면에서 보면 손가락 몇 개라고는 판단하기 어렵고, 마치 다섯 손가락으로 쥐고 있는 모습이다. (우) 도3.7 **이지단구법 좌측면** 왼쪽 측면에서 몇 개의 손가락으로 집필한 것인가는 판단하기 쉽지 않다.

진실된 역사를 밝혀내려고 노력하고 있으나 방관자의 입장에서는 연구자의 주관적 판단이 섞여 있다거나 잘못된 판단이라고 생각할 수 있는 점 또한 어쩔 수 없는 일이다.

　네 번째, 집필도상은 일반적으로 직접 쓰기^{직접 서사}도3.10, 간접 쓰기^{간접 서사}도3.11, 잠시 중단한 상태^{잠정 서사}도3.12 등이 같지 않다. 직접 집필도상은 의문점이 생기지 않아 당시의 집필 방법에 대한 직접적인 근거 자료로 사용해도 문제없겠지만, 간접 쓰기와 잠시 중단한 상태의 집필도상은 과연 당시 사용 중인 집필법의 실증으로 적용해도 될 것인가 하는 의문점이 있다. 이는 간접 쓰기와 잠시 중단한 상태의 집필 방법이 직접 쓰기에 사용되는 집필법과 다를 수 있을 것인가라는 과제로 이해할 수 있다. 이와 관련해 현존하는 집필도상을 고찰한 결과 저자는 간접 쓰기와 잠시 중단한 상태의 집필법은 직접 쓰기 집필 방식과 기본적으로 일치한다는 결론을 도출했다. 그리고 본 문제점과 관련해, 본인 스스로 세 가지 상태를 연출

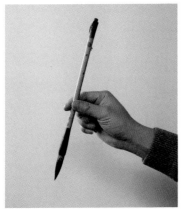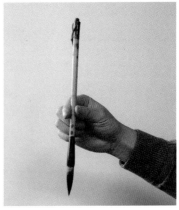

(좌) 도3.8 **이지단구법 측면** 측면에서 보면 분명하고 뚜렷하여 엄지와 검지 손가락으로 붓을 잡고, 나머지 세 손가락은 붓대에 대지 않았다. (우) 도3.9 이지단구법 반측면 똑같은 자세를 취하고 반측면으로 보면, 가운뎃손가락과 약지, 새끼손가락을 떼어내는 것이 어렵다는 것을 알 수 있다.

해 집필 테스트를 시험해 보면 거의 일치한다는 결과를 얻을 수 있었다. 만약 위의 결과처럼 세 가지 정황에서의 집필 방식이 통일적이라는 결론이 성립한다면, 간접 쓰기와 잠시 중단한 상태의 집필도상도 직접 쓰기 집필도상과 똑같은 작용을 발휘하는 것이다.

　이외에도 시간과 경비의 한계로 기존에 알려진 것과 후에 발견된 작품에 대해 직접 목격하거나 높은 해상도의 이미지를 확보하지 못한 점은 아쉬움이 남는다. 그러나 이 또한 어쩔 수 없는 어려운 일이다. 아직 발견되지 않은 역대의 집필도상은 수없이 많을 것이고 이후에도 지속적으로 세상에 알려지게 될 것이다. 만약 이러한 고찰과 연구의 가치가 충분하고 대대적인 환영을 받는다면 계속 노력하여 추가적인 연구를 진행해 더욱 심도 있고 완벽한 결과를 얻을 것이다.

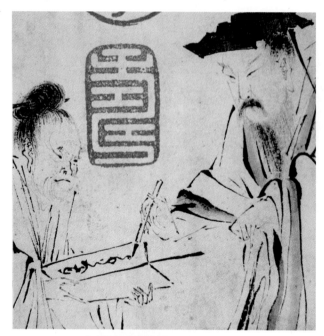

도3.10 직접쓰기,
송, 양해梁楷, 〈왕우
군서선도王右軍書扇
圖〉 직접 서사한
것의 전형으로 이
지단구법의 집필
방식을 보여준다.

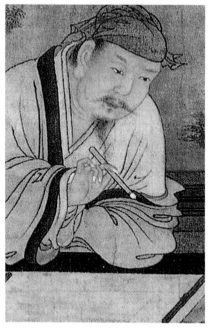

도3.11 간접 쓰기, 송, 유송년劉松年, 〈십팔
학사도十八學士圖〉 간접 서사방식의 전형으로
이지단구법의 집필 방식이다.

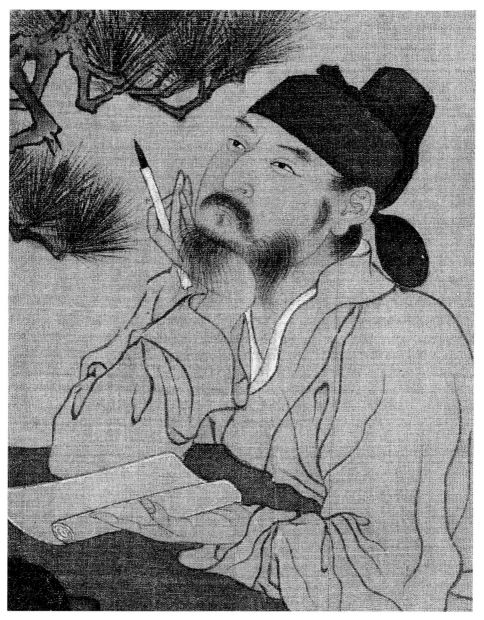

도3.12 잠시 중단하기, 당, 한황韓滉, 〈문원도文苑圖〉, 37.4 x 58.5m 잠정서사暫停書寫 방식의 전형으로 이지단구법을 응용한 집필 방법이다.

4. 서화집필의 공통점과 차이점

지금까지 수집된 역대의 미술작품 중 집필도상에서 알 수 있는 것은 서법^{글쓰기} 류의 집필도상은 회화류의 집필도상보다 대략 10:1의 비율로 많은 비중을 차지 한다. 따라서 이 과제의 고찰은 서법의 집필도상을 주대상으로 진행했다고 볼 수 있다. 하지만 현재 있는 도상을 분석한 결과 역대의 서법 집필 방식과 회화 집필 방식은 기본적으로 일치하는 경향을 보였다. 그러므로 본 과제에서 서법의 집필 법을 고찰하는 것은 곧 회화의 집필법을 고찰하는 것이고, 반대로 회화의 집필법 을 고찰하는 것은 서법의 집필을 고찰하는 것과 같다. 이는 본 과제에서 서법과 회화의 집필법을 함께 고찰하고 연구하는 까닭이다.

역대의 서법과 회화의 집필법이 일치하고 서로 같은 원인은 대략 다음 세 가지 로 분석된다.

첫 번째, 서법과 회화에 사용되는 도구와 재질이 서로 같기 때문에 집필 방법 도 서로 같을 수 있다. 중국의 서법과 회화에서 사용하는 도구^{文房四寶}는 대동소이 하다. 집필과 직접 관계가 있는 붓을 예로 들면, 서예와 회화 모두 크기 및 길이가

같지 않은 붓을 선택하게 된다. 서예가들이 일상적으로 사용하는 붓과 화가들이 문자 서사書寫 시 사용하는 붓은 기본적으로는 동일하다. 다른 점이라면 화가는 스케치 작업과 윤색 작업 때문에 특별 제작된 모필毛筆을 준비한다. 여기서 붓의 종류가 다를 수도 있겠지만 집필법은 일반적으로 변하지 않는다. 또 다른 예로 '세밀화 화가'는 스케치 작업 및 윤색 작업 시 붓의 빠른 교체를 위해 한 손에 붓 두 개를 잡고 있다. 그러면서 사용된 집필법은 역대에서 가장 오랜 시간 동안 유행 돼 왔던 이지단구법과 유사하다.

두 번째, 고대에는 "서예와 회화의 기원이 같다"는 이념이 있다. 기원이 같으니 집필 방법도 자연히 통일적으로 따랐을 것이다. 중국 고대문자는 상형성象形性이 강하여 글이면서 그림이기도 하다. 원시의 회화는 선이 위주이고 문자와 어우러져 그림 그리는 것이 글을 쓰는 것과 유사하다. 이를 서예와 회화의 '동원同源'이라 한다.

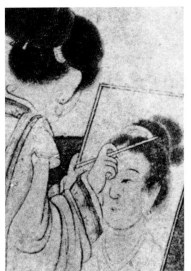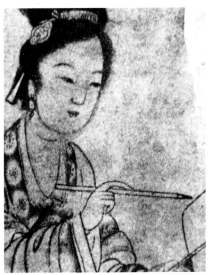

도4.1-2 명, 구영仇英, 〈열녀도권烈女圖卷〉 1·2, 『당송원명청화선唐宋元明淸畫選』(상해인민미술출판사, 1960) 집필 방식은 단구법이다.

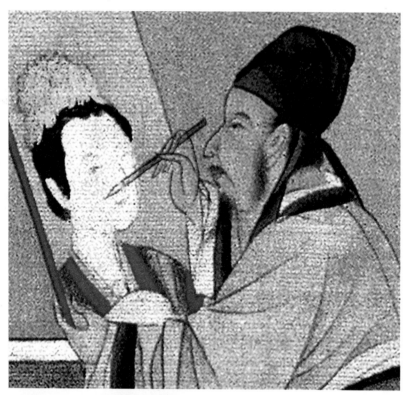

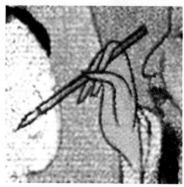

도4.3　명, 두근杜堇, 〈궁중도권宮中圖卷〉 부분, 상해 박물관 소장　회화류의 집필도상으로 집필 방식은 쌍구법이다.

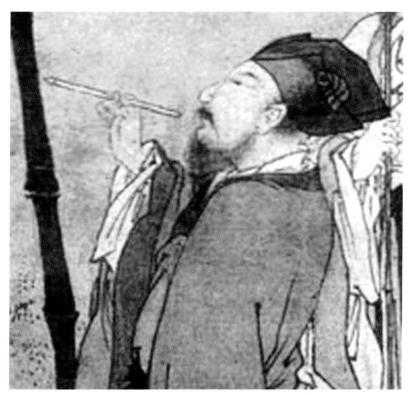

도 4.4 명, 두근杜菫, 〈제죽도題竹圖〉 부분,
북경고궁박물원 소장 서법류의 집필도상
으로 집필 방식은 쌍구법이다.

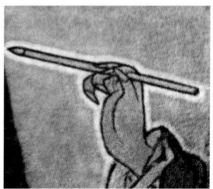

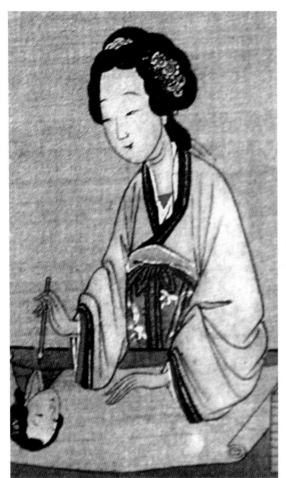
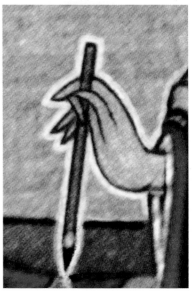

도4.5 명, 미상, 〈천추절염도^{千秋絕艶圖}〉 부분, 중국역사박물관 소장 회화류의
집필도상으로 집필 방법은 쌍구법이다.

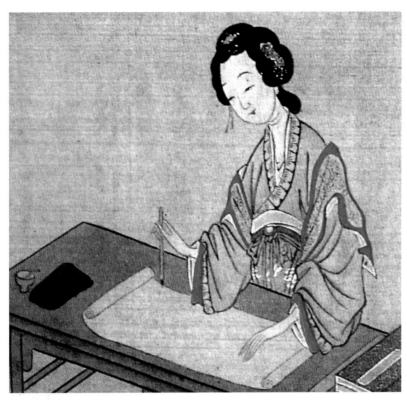

도 4.6 명, 미상, 〈천추절염도千秋絕艶圖〉부분, 중국역사박물관 소장 서법류의 집필도상으로 집필 방식은 쌍구법이다.

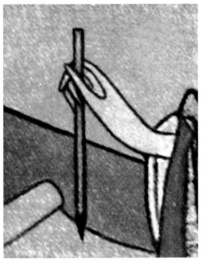

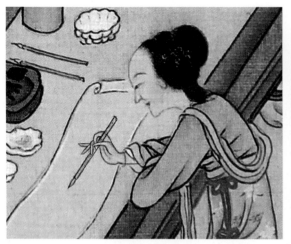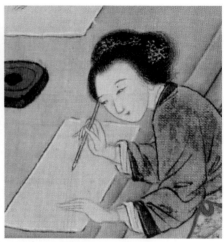

도4.7-8 청, 미상, 〈고대사녀행악도권古代仕女行樂圖卷〉1, 남경박물원 소장 회화류의 집필도상으로 쌍구법이고, 우측은 서법류의 집필도상으로 집필 방식은 쌍구법이다.

기원이 이미 같기 때문에 그 흐름에도 역시 같은 점이 있을 것이다. 역대의 서예와 회화의 이론은 '서화동원'을 강조했는데 이는 서예 속에 그림이 있고, 그림 속에 서예가 있다는 주장을 앞세워 서예와 그림의 장점을 취하고 단점을 보완하는 전통을 계승 및 발전하라는 뜻이 포함되어 있다. 서예와 회화의 '호통互通'에 관해서는 원대 서화 대가인 조맹부趙孟頫는 다음과 같이 말하였다.

"돌을 그리는 화법은 서예법의 비백飛白과 같아야 되고, 나무를 그리는 비법은 서예법의 주문籒文과 같아야 하며 죽竹자를 쓸 때에는 팔법八法을 통해야 한다. 만약 누군가가 이를 터득하려면 우선 서예와 그림이 원래 한 몸이었다는 것을 알아야 한다."

세 번째, 붓을 주요 도구로 필기 작업을 진행했던 시기에는 서예법 공부는 모

든 사람의 필수 과정이었다. 당시 화가들은 그림을 배우기 전 또는 배우는 동시에 서예법도 함께 익혔다. 그래서 거의 모든 화가들이 서예법에도 뛰어났으며 역사상 많은 유명한 화가들은 또한 서예대가이기도 했다. 이렇게 서예와 그림이 동시에 발전하는 현상도 유사한 집필법으로 전해지는 원인이기도 하다. 역사상 저명한 화가이면서 서예가는 다음과 같다. 진대^{晉代}의 왕이^{王廙}·고개지^{顧愷之}, 송대^{宋代}의 조길^{趙佶}·소동파^{蘇東坡}·미불^{米芾} 등, 원대^{元代}의 전선^{錢選}·조맹부^{趙孟頫}·예찬^{倪瓚}·오진 ^{吳鎮} 등, 명대^{明代}의 심주^{沈周}·문징명^{文徵明}·서위^{徐渭}·동기창^{董其昌} 등, 청대^{淸代}의 주탑

도4.9 청, 마태^{馬駘}, 〈마태화보^{馬駘畫寶}·화룡점정^{畫龍點睛}〉부분, 『역대백묘인물화보^{歷代白描人物畫譜}』 (중주고적출판사, 2011) 회화류의 집필도상으로 도4.10과 같다

朱耷·석도石濤·금농金農·정판교鄭板橋·조지겸趙之謙 등, 근현대사에 들어서는 오창석
吳昌碩·황빈홍黃賓虹·제백석齊白石·장대천張大千·서비홍徐悲鴻 등이다.

서예와 회화의 집필법에 관한 공통점과 차이점에 관하여 두 가지 설명을 추가하고 싶다. 우선 각 시대의 집필법은 관념과 전승 방법의 차이에 따라 변화가 있다. 당대唐代에 주로 유행했던 집필법은 이지단구식이고, 명대에서는 삼지쌍구식이었으며, 현대에 주로 유행하는 것은 오지공집식五指共執式이다. 그리고 매번 집필법의 과도기에는 두 가지 혹은 여러 가지 집필법이 함께 사용되는 현상을 보였다. 예를 들면, 송원宋元 기간에는 단구식과 쌍구식 집필법이 나왔고, 청대·민국 시대에는 이지, 삼지 및 오지 집필법이 함께 사용되는 현상을 보였다.

그 다음 역대 화가들의 집필도상을 보면 서예와 회화의 집필법이 유사하다는 사실을 정확히 드러나는 동시에 역대의 집필법의 변화 상황이 명확하게 반영된다. 본 과제는 바로 이러한 사실 및 현상을 근거로 역대의 집필법에 대해 고찰 및 분석을 했고 동시에 초보적 결론을 내리게 됐다. 다음에서 여러 가지 사례를 들어 함께 서예와 회화의 집필법이 함께 발전했다는 사실을 증명하고자 한다.

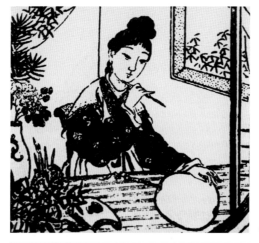

도4.10 청, 마태馬駘, 〈마태화보馬駘畫寶·반첩여班婕妤〉 부분, 『역대백묘인물화보歷代白描人物畫譜』(중주고적출판사, 2011) 서법류의 집필도상으로 집필 방식은 도4.9와 같다.

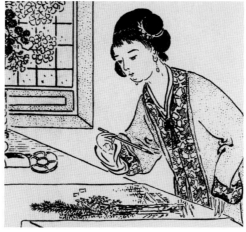

도4.11 청, 오우여吳友如, 〈고금백미도古今百美圖〉 부분, 『역대백묘인물화보歷代白描人物畫譜』(중주고적출판사, 2011) 회화류의 집필도상으로 집필 방식은 쌍구법이고 도4.12와 같다.

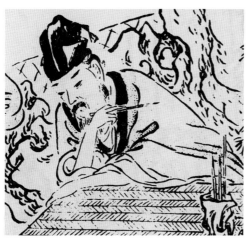

도4.12 청, 오우여吳友如, 〈고금백미도古今百美圖〉 부분, 『역대백묘인물화보歷代白描人物畫譜』(중주고적출판사, 2011) 서법류의 집필도상으로 집필 방식은 쌍구법이고 도4.11과 같다.

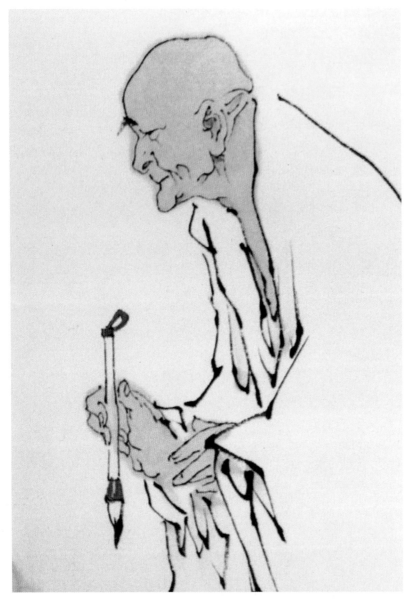

도4.13 범증^{範曾}, 〈서성림지지일도^{書聖臨池志逸圖}〉, 『범증화집^{範曾畫集}』(복건미술출판사, 2013) 서법류의 집필도상으로 집필 방식은 현대에 보편적으로 유행하는 오지집필법이다.

도4.14 장조화蔣兆和, 〈자화상〉 화가의 자화상은 삼지집필법이고 화가가 그린 고대명인상은 오지집필법이다(제2장 도11.3 참조).

5. 발등撥燈 도상과 발등법撥鐙法

고대 서법書法과 서론書論을 어느 정도 이해하는 애호가들은 고대의 집필법을 비유하고 호칭하는 것으로 '발등법撥鐙法'을 잘 알고 있을 것이다. 하지만 이 '발등법'의 '등鐙'은 유등油燈을 뜻하는 '등燈' 자일까, 아니면 마등馬鐙을 뜻하는 '등鐙' 자일까? 또 '발등법撥鐙法'의 발등撥鐙은 유등의 심을 세우는 모습을 뜻하는 것일까, 아니면 발로 마등馬鐙을 차는 모습을 뜻하는 것일까? 아니면 또 다른 의미를 갖고 있는 것일까? 이 문제점에 대해 서법사書法史에서는 각자 다른 의견들이 있지만 옳고 그름에 대한 기준은 아직 알지 못한다.

고고학의 실물과 자료에 의하면 중국에서 가장 오래된 등구燈具는 전국시대에 많이 나타났으며 주요 재질은 청동이었음이 증명되었다. 따라서 고대의 등구를 뜻하는 글자 '등鐙'은 금속인 "금金"을 포함하고 있다. '발등법'이라는 단어는 당대唐代 임온林蘊의 『발등서撥鐙序』에서 처음 선보였다.

"나는 예전에 이를 한이부韓吏部, 한방명의 자에게서 배웠으니, 그 법을 '발등撥鐙'이라 부

른다. 오늘 그대에게 가르치니 그대는 함부로 전하지 마라. 모든 비결은 추推, 밀다, 타拖, 끌다, 염捻, 비틀다, 예拽, 질질 끌다. 매끄럽지 않다에 있으니, 이를 떠나 그 뜻을 말할 수 있는가?"

임온이 한이부防明한테서 배운 거라고 하는데, 한이부는 누구한테서 배운 것일까? 진晉나라 아니면 위魏나라에서일까? 심지어 한漢나라, 진秦나라, 전국시대戰國時代라는 설도 있다. 다만 이는 문자로 기록되지 않았을 뿐이다. '발등법'이 언제 시작되었는지 논하지 않아도, 그리고 "추推, 타拖, 염捻, 예拽"는 붓을 잡은 손가락의 기교를 뜻하는 것인지 아니면 붓을 사용하는 기법을 뜻하는 것인지 '발등'과 관련하여 추가적인 연구가 필요한 부분이 많지만 여기에서는 먼저 '발등'이라는 단어가 가리키는 뜻을 탐구하고자 한다. 손으로 등유의 심을 세우는 모습일까 아니면 발로 마등을 차는 모습일까? 아니면 또 다른 뜻을 포함하고 있을까? 한 가지 확실한 점은 발등법撥鐙法을 발견하고 제안할 당시, 동시에 두 가지의 모습을 다 집필법에 비유하지 않았을 것이라는 점이다. 어떻게 등유와 마등이 완전한 마노에 관한 것인가? 그것은 사람들이 익숙한 사물로써 비유했을 것이며 집필 방법 또한 매우 비슷했을 것이다. 먼저 후세 사람들이 '발등법撥鐙法'를 해석한 두 가지 다른 관점을 살펴보자.

발등법이라는 명사는 손으로 등유의 심을 세운다는 뜻으로, 이 주장을 세운 대표적인 작품은 명대 양신楊愼의 〈시품詩品〉으로, 작품에 이런 문구가 있었다. "발등은 손으로 등유의 심을 세우는 것과 같다. 급해도 안 되고 느려도 안 된다. 양철애楊鐵崖, 원대의 양유정楊維楨와 고옥천顧玉川이 연구聯句를 하면서 남긴 '발등법으로 누에고치 종이 위에 작성하였다'라는 말이 증거이다." 특히 청대의 단옥재段玉裁는 『경운루집經韻樓集·술필법述筆法』에서 말하기를 "'발등'이라는 두 글자는 등불이라는 고대의 문자이다. 말 위의 등자가 아니다." 주이정朱履貞은 『서학첩요書學捷要』에서

도5.1 요, 〈발등시녀도^{撥燈侍女圖}〉 부분, 벽화, 1093년(대안9), 하북선화하팔리장광정묘^{河北宣化下八} ^{里張匡正墓} 그림의 원명은 〈연등시녀도^{燃燈侍女圖}〉로, 등을 밝히는 동작은 명백히 엄지손가락과 검 지손가락으로 하고, 나머지 손가락은 사용하지 않았다. 이것은 동 시대의 집필법인 이지단구법 과 같다. 따라서 이 등을 밝히는 것에 의거하여 이지단구법이 된 것이다.

"글씨에는 발등법이 있다. 등^鐙은 옛 글자로 정^灯 자이다. 발등하는 사람은 엄지와 검지, 중지를 사용하여 붓대의 끝을 잡고 등심을 세우는 것처럼 들어 올리고 미 는 모습을 한다. 이것이 쌍구법이다."라 했다. 청대의 양빈^{楊賓}은 『대표우필^{大瓢偶筆}』 에서 "등^鐙은 원래 고대의 정^灯 자"라고 했다.

발등법이라는 명사는 말 타는 과정에서 인류가 발로 마등을 차는 모습으로, 원대 진역증^{陳繹曾}은 『한림요결^{翰林要訣}·제일집필법^{第一執筆法}』에서 다음과 같이 말했 다. "등^鐙은 마등을 가리킨다. 곧은 붓대가 범아귀에 있는 모양이 마등과 같다. 발 로 마등을 살짝 건드리면 쉽게 움직일 수 있다." 청대 말기 강유위^{康有爲}는 『광예주 쌍집^{廣藝舟雙楫}』에서 다음과 같이 말했다.

임온林蘊이 노조盧肇한테 발등법을 가르칠 때 역시 붓대를 중지의 끝에 대어 쉽게 움직일 수 있게 한다고 했다. 이 방법은 지금의 방법과 같다. 마등에 발을 올리고 작은 힘을 주어도 쉽게 움직이는 것과 같다. '발등'이라는 글자는 매우 절묘한 비유이다. 최崔와 두杜의 옛 법도와 종鍾과 왕王의 전통적인 전수이다.

매우 기뻤던 것은 저자는 2012년『중국고대고분벽화전집』을 열람하면서 등불의 심을 돋우는 시녀를 그린 요나라 고분벽화를 발견했다도5.1. 그림 속의 시녀는

도5.2 요, 〈첨유사녀도添油仕女圖〉 부분, 벽화, 산서대동남교요허종윤묘山西大同南郊遼許從資墓 이것은 등잔불에 기름붓는 도상으로, 사용하는 도구는 비교적 큰데, 불을 지필 때 사용하는 바늘 모양의 도구와 전혀 다르다.

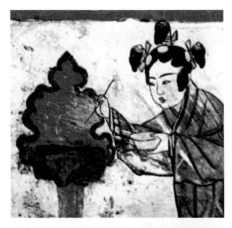

도5.3 요, 〈발등시녀도撥燈侍女圖〉부분, 벽화, 1093년(대안 9), 하북선화하팔리요장세본묘河北宣化下八裏遼張世本墓 그림의 원명은 〈도등시녀도挑燈侍女圖〉로, 등을 밝히는 동작은 비록 또렷하지 않지만, 엄지손가락과 검지손가락을 어떻게 집었는지 알 수 있다.

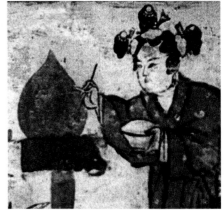

도5.4 요, 〈발등시녀도撥燈侍女圖〉부분, 벽화, 대안 연간, 하북선화하팔리6호요묘河北宣化下八裏6號遼墓 이 그림은 발등 동작이 정확하지 않지만, 단구라는 것은 의심의 여지가 없다.

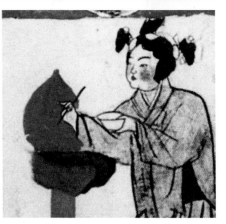

도5.5 요, 〈발등시녀도撥燈侍女圖〉부분, 벽화, 1093년(대안 9), 하북선화하팔리장문조묘河北宣化下八裏張文藻墓 이 그림은 엄지손가락과 검지손가락은 붓대를 잡고, 그 나머지 손가락은 가지런하게 하였음을 알 수 있다.

엄지와 검지를 이용하여 나무 도구를 잡고 있고, 남은 세 손가락중지, 약지, 새끼손가락은 사용하지 않고 있었다. 이 그림을 보는 순간 저자는 이것이 바로 집필법에서 말하는 이른바 발등법일 것이라는 직감이 들었다. 이는 고대 집필법에 대한 연구에서 아주 중요한 도상자료이자 실물 증거다. 그러면서도 당시 두 가지 의문점이 들었다.

첫 번째, 그림 속의 시녀는 겨우 엄지와 검지만 사용하고 있었다. 이는 고대의 사람들은 삼지집필법을 사용하고 있었다는 저자의 인식과 차이가 있었다. (그러나 집중적으로 고대의 집필도상을 수집하기 시작한 반년 후 고대 집필도상을 힘써 수집한 과정에서 옛 사람들의 이지집필도상이 끊임없이 발견됐다. 오래전인 진晉나라에서부터 현대까지 비로소 이 도상의 발등撥燈 동작을 믿게 되고 더불어 역대 이지집필 동작과 적절하게 맞아떨어졌다.)

두 번째는 그림 설명에서 시녀가 "등잔에 등유를 추가한다"라고 되어 있지만 저자의 당시 경험과 직감은 등잔심을 일으키고 있는 그림이라 말하고 있었다. 예로부터 "등심을 일으키지 않으면 밝지 않고, 이치는 분별하지 않으면 명확해지지 않는다"는 말도 있다.

저자는 어린 시절, 집안에 아직 전등이 없을 때 양등煤油灯도 사용해 봤고 더 구식인 등잔불도 사용해 봤다. 등잔을 사용해 본 사람이라면 알겠지만, 사용하면서 주기적으로 기름을 추가하는 것 외에 등잔심도 계속 세워 주어야 한다. 그 이유로 첫째는 타고 난 찌꺼기를 제거하는 것이고, 두 번째는 짧아진 등심을 길게 세워야만 등잔의 밝기를 유지할 수 있다. 다시 말하면, 기름을 붓는 데 사용되는 도구는 가늘고 길쭉한 가지 형태가 아닌 숟가락이나 그릇 형태여야만 기름을 담을 수 있다.

1984년 산서山西 대동남교大同南郊에서 발견된 요대遼代의 허종윤許從贇 무덤벽화 도상에서 등유에 기름을 추가하는 그림도5.2을 발견했는데, 사용된 도구는 전에

소개된 발등 그림 속의 도구와 다른 숟가락 형태였다. 또한 저자는『선화요묘벽화^{宣化遼墓壁画}』의 전집에서 또 세 개의 발등 도상을 발견했고_{도5.3-5}, 그중 한 개의 그림은 정확히 〈등심을 세우는 시녀〉라는 작품명으로 소개됐다. 이 세 개의 발등 그림은 요대 건형^{乾亨 4년(982)}에 그려진 것이고, 이는 앞에서 소개한 그림보다 111년이 이른 시점이다. 비록 이 세 개 발등 그림의 손 모양이 앞에서 설명한 그림보다 선명하지 못하나 그래도 자세히 관찰하면 엄지와 검지를 이용하여 집필한 형태를 확인할 수 있다. 이는 앞에서 설명한 발등그림 속의 동작과 유사할 뿐만 아니라 동시대의 집필 방식과 일치한다. 위에서 언급한 이유로 다음과 같은 결론을 얻을 수 있다.

첫째, 고대의 어느 대가가 모든 사람들에게 익숙한 '발등'이라는 모습을 사용해서 서법의 집필 방식을 비유했다. 생동적인 이런 비유는 통속적이고 이해하기 쉽기에 즐거이 사람들에 의해 받아들여지고 지금까지 전파됐다.

둘째, 발등법은 손으로 등잔심을 세우는 모습으로, 발로 마등을 차는 모습이 아니다.

셋째, 발등법이 알리고자 하는 집필 방법은 그 시대에서 주로 사용됐던 이지단구법^{二指單鉤法}, 즉 이지단포법^{二指單苞法}으로, 엄지와 검지를 이용하여 붓을 집필하고 다른 세 개의 손가락은 사용하지 않는 집필법이었다.

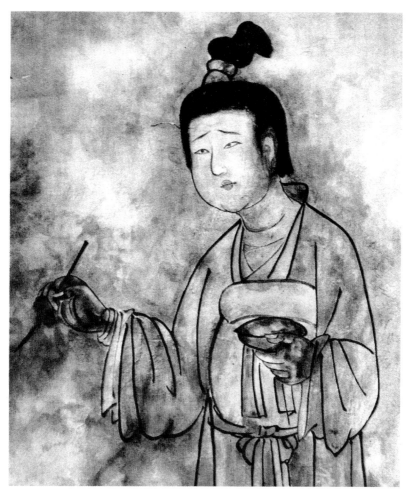

도 5.6 요, 〈발등시녀도撥燈侍女圖〉 모사 부분, 벽화, 산서대
동시지상창요묘山西大同市紙箱廠遼墓. 이 그림의 원명은 〈등경
시녀도燈檠侍女圖〉로, 제등 동작은 비록 파손되었지만 엄지
손가락과 검지손가락이 명확하게 구분되어 있어 판별이
가능하다.

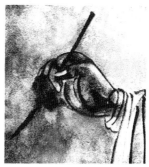

6. 세계에서 가장 오래된 집필도상

　　고대 이집트, 고대 바벨론, 고대 인도, 고대 중국은 국제사회에서 비교적 높은 인지도가 있는 세계 4대 문명국가이다. 현재까지 발견된 사적史蹟을 보면 이 중에서 고대 이집트 문명사가 가장 오래되고 가장 발달된 역사였다. 저자는 2010년 일찍이 이집트를 방문한 적이 있는데, 그때 보았던 고대 유적 및 박물관에 소장된 유품에 대한 인상이 매우 깊었다. 그중 가장 놀라웠던 것은 카이로 국가박물관에 전시되어 있는 기원전 2, 3천 년 전의 수많은 정교한 문물이다. 5, 6천 년의 역사가 있는 이런 골동품 앞에 저자는 고대 이집트의 괄목할 문명에 감탄을 금할 수가 없었다.

　　이집트에서 룩소르Luxor 신전을 참관할 때 저자에게 가이드를 해 주셨던 현지인카이로대학의 역사학 교수, 임시직으로 가이드를 겸직하고 있었다은 다음과 같이 람세스 2세기원전 1303년~기원전 1213년 조각상 좌대의 부조에 대해 설명해 주었다. 그중 집필하는 소녀는 람세스 2세의 비서 겸 애인도6.1으로, 일찍이 주인을 위해 전기 작성을 했다. 따오기 머리鳥頭人身의 토트Thoth 도6.2는 고대 이집트의 전설에 나오는 지혜의 신인 동시에

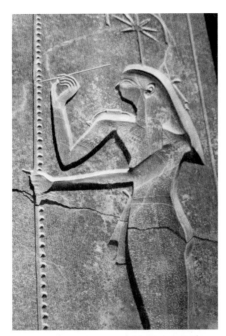

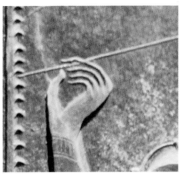

도6.1 고대 이집트, 〈소녀서기원少女書記員〉 부분 부조, 서기전 1500년경, 이집트 룩소르신전 그림 속 소녀의 필기구가 검지와 중지 사이를 지나고 있다. 고대 이집트 및 당시 집필도상을 생각해 볼 때 모두 이지 집필법을 사용한 것으로 생각된다.

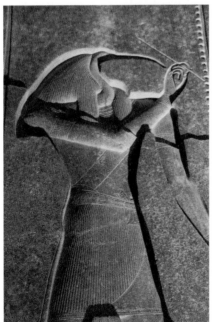

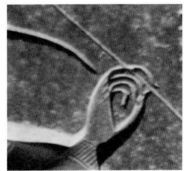

도6.2 고대 이집트, 〈조두인鳥頭人 토트〉 부분, 부조, 서기전 1500년 경, 이집트 룩소르신전 이지집필법의 자세다.

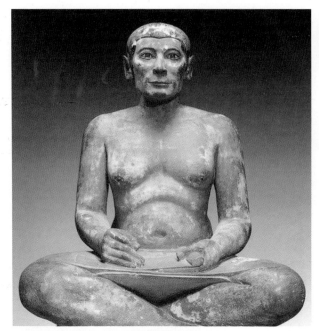

도6.3 고대 이집트, 〈앉아 있는 서기관〉 소조, 서기전 2555년, 프랑스 루브르박물관 소장 이집트관에 전시되어 있는 〈Seated Scribe〉 조각품은 세계 최초의 집필법을 묘사한 실물 도상이다. 4570여년이 흘러 서기관 손의 펜은 유실되었지만 펜을 쥐고 있는 것은 이지집필법으로 진당隋唐 시기에 주류로 쓰던 방법과 같다.

도6.4 〈앉아 있는 서기관〉 복원도, 프랑스 루브르박물관 소장 고대 이집트 고고학적 자료를 볼 때, 그 시기의 붓은 등의 심지燈芯草로 만들어졌으며, 붓대는 가늘고 길어 엄지와 검지 사이의 거리가 작은 것으로 알려져 있다. 이 그림 속의 붓은 눈에 띄게 굵은 편이어서 역사적으로 실물이 맞지 않는다.

학문과 역사를 기록하는 업무를 담당했다. 또한 토트는 고대 이집트 문자의 발명 자라고 전한다. 당시 저자는 의미 있는 그림이라 생각되어 저물고 있는 햇빛을 빌어 집필하는 인물 사진 두 장을 카메라에 담았다. 이후 중국 고대 집필법에 관한 연구를 시작하면서 위 두 장의 사진이 생각났고, 자세히 관찰한 결과 모두 엄지와 검지를 이용한 이지집필법을 사용하고 있는 것으로 확인되었다. 그리고 추가적인 연구를 하면서 놀라운 사실을 발견하게 됐는데, 중국은 고대로부터 일찍이 아주 오랫동안 위와 같은 이지집필법을 사용하고 있었다는 사실이었다. 저자는 비로소 두 장의 집필도상에서 특별한 가치와 의의를 깨닫게 되었다.

지금까지 중국에서 확인되는 가장 이른 집필도상은 동한기원 25년~220년 시기의 화상석 및 벽화로, 지금부터 2000년 미만의 역사가 있다. 하지만 룩소르 신전에

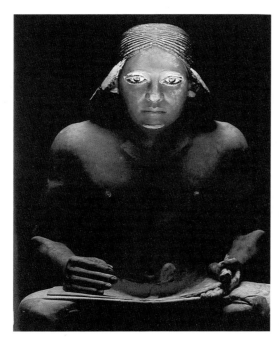

도6.5 고대 이집트, 〈앉아있는 서기관〉 조소, BC 2450년, 이집트 카이로 국립박물관 소장 이 그림은 지난 105년간 무려 4464년의 역사를 자랑하고 있다. 붓을 잡는 자세는 이전과 똑같이 이지집필의 방식이다.

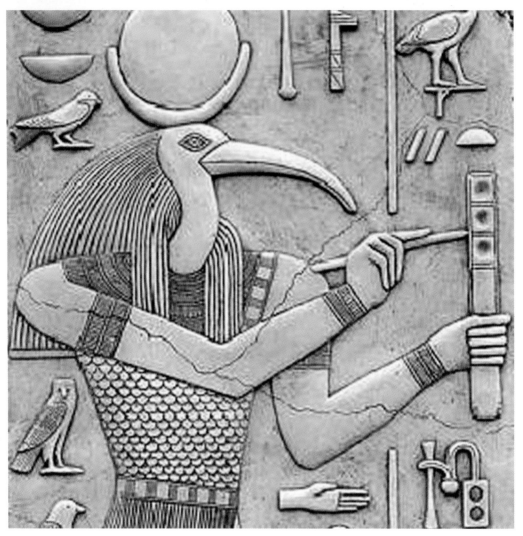

도6.6 고대 이집트, 〈조두인鳥頭人 토트Thoth〉 부분, 부조 연대 미상. 100도 각도의 문고(百度圖片庫)
에서 찾아낸 고대 이집트 부조의 그림으로 지혜의 신 토트의 서사하는 모습인데, 그 집필 자세
는 이지집필법이다.

도6.7 고대 이집트, 〈공예공방〉, 벽화, 연대 미상. 이것은 인터넷에서 찾아낸 이집트 벽화로 공예 공방을 표현하는 장면이다. 중간의 한 소년은 오른손으로 도자기 위에 그림을 그리고 있는데, 그 집필 자세는 이지집필법과 흡사하다.

있는 부조 집필도상은 3500년 전후의 역사를 지니고 있고, 이는 동한의 집필도상에 비해 약 1500년 이른 시간이다. 이집트의 가장 이른 집필도상은 이뿐만이 아니다. 현재 프랑스 루브르미술관의 이집트관에 전시되어 있는 〈앉아 있는 서기관〉도6.3-4은 고대 이집트의 기원전 2555년경의 조각상이다. 이것이야말로 세계에서 가장 이른 인류의 집필 및 필기 모습을 표현한 증거다. 서기관이 잡고 있는 필기도구는 떨어져 나간 상태이지만 필기도구를 잡고 있는 손의 모습은 선명하게 구분이 되고 손 아래 무릎 위에 평평하게 놓인 두루마리는 서기관의 신분과 동작을 확인하는 데 도움이 된다. 이 서기관의 집필 방법을 다시 보면 분명히 엄지와 검지를 이용한 이지집필법을 사용하고 있고, 이는 룩소르 신전에서 확인된 두 개의 집필 자세와 동일하다. 이렇게 이지집필법의 역사는 또 한번 1500년 동안 앞당겨졌다지금부터 4500년 역사임.

이외에도 저자는 고대 이집트와 관련된 자료를 찾으면서 또 〈앉아 있는 서기관〉 도6.5이라는 조각상을 발견했는데 이집트 카이로 국가박물관에 전시돼 있는 소장품으로, 기원전 2450년의 작품이다. 이 조각상은 비록 앞에서 설명한 작품에 비해 105년 뒤에 완성되었지만 집필 방식은 완전히 동일했다.

또한 저자는 인터넷 검색을 통해서 부조, 벽화를 포함한 이집트의 집필도상 도6.6-7 몇 개를 수집했다. 비록 시간에 대한 설명은 없으나 고대 이집트 시기의 문물임은 명확하다. 수집된 이 집필도상을 다시 보면 모두 이지집필법임을 확인할 수 있다. 이로써 기원전인 고대 이집트에서 이지집필법이 유행하고 있었다는 사실을 증명할 수 있다. 이러한 세계 인류의 집필 역사 속 선례를 바탕으로 중국 고대에서 일찍이 광범위하게 유행되었던 이지집필법은 과연 고대 이집트의 직접적 혹은 간접적인 영향을 받은 것인지, 아니면 인류의 본능에서 사용된 것인지, 이 문제는 뒷부분에서 다시 고찰하고 연구할 것이다.

여기서 고대 이집트의 종이와 필기구에 대해 간단한 설명을 곁들여 집필에 대한 이해를 돕고자 한다. 제지술은 고대 중국의 4대 발명 중 하나로 약 2100년의 오랜 역사가 있지만 고대 이집트에서는 파피루스라는 식물로 만든 식물성 종이가 있었다. 가장 오래된 식물성 종이는 카이로 서남교에 위치한 사카라 제1왕조의 한 대신의 무덤 안에서 발견되었고, 그것은 지금으로부터 약 5000년의 역사가 있다. 또 문자가 있는 종이로 가장 이른 종이는 제5왕조의 긴 두루마리로 역시 약 4500년의 역사가 있다. 흥미로운 것은 고대 이집트와 중국 진당晉唐 시기의 필기 방식이 같았다는 것인데, 종이를 말아서 일어나 왼손으로 종이를 잡으며 오른손으로 필기도구를 잡고 필기하는 방식이었다. 고대 이집트에서 사용하는 필기도구는 등심초灯芯草라는 식물인데, 그 한 마디를 잘라서 마디의 한쪽 끝을 이빨로 씹거나 몽둥이로 두드려 실 모양으로 부드럽게 만든다. 이런 필기구는 선의 두께와 농도를 표현할 수 있는 등 붓과 펜 중간의 효과를 지닌다. 필기에 사용되

는 안료는 검정과 빨강 두 가지가 있는데, 이는 중국 고대에서 일상적으로 사용된 먹과 주사朱砂와 유사하다. 저자는 이집트의 카이로 국가박물관에 전시돼 있는 '사초서사관莎草書寫館'에서 붓으로 그린 효과적인 그림무늬를 많이 보았는데, 그 작품들이 바로 파피루스로 만든 식물성 종이와 등심초를 사용한 역사의 흔적이었다.

제2장

집필도상의 역사적 흐름

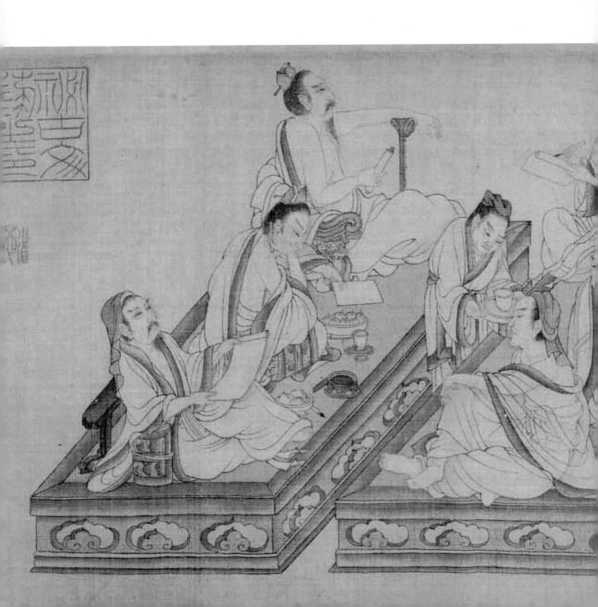

1. 동한東漢의 집필

기원 25년 왕위에 오른 유수劉秀는 황제를 칭하고 동한을 건립한 후 낙양洛陽에 도읍했다. 기원 220년 조비曹丕가 한나라를 찬탈하여 195년 역사를 뒤로한 채 동한은 멸망한다. 당시 서한과 동한은 동시대 유럽의 로마와 함께 세계 최선진 제국이었다. 이러했던 한대와 로마는 모두 대량의 석조 조각상을 후세에 남겼다. 현재 확인 가능한 대량의 한대 화상석에서, 그리고 끝임없이 발견되는 한대 묘지의 벽화에서 알 수 있듯이 한대의 인물화는 아주 높은 수준까지 도달했다. 그중에서도 화상석전塼 위의 인물 표현은 세계예술사에서도 보기 드문 광경이라 할 수 있다.

고대의 집필에 관심을 가지면서 확인 가능한 중국 한대의 화상석전塼이 많고 많은데 그중에 혹시 집필도상이 포함돼 있지 않을까 하는 추측으로 저자는 관련 자료를 찾아본 적이 있는데 결과는 없었다. 금년에 이르러 우연한 기회에 두 명의 지인서예가와 고고학자에게서 한대 화상석의 집필도상을 본적이 있다는 이야기를 들었지만 아쉽게도 출처는 밝혀지지 않았다. 내 마음은 그곳으로 쏠려 실제 도상을

보고 한 대의 집필 모양을 알고자 하는 갈망은 계속 커져만 갔고, 정확한 정보가 없는 상황에서 나는 인터넷을 뒤지기 시작했는데 의외의 발견이 있었다.

인터넷을 통해서 저자는 한대 집필도상 8개^{그중 1개는 인터넷에서 찾은 정보와 다르다는 것을 확인했음}를 찾게 되었는데, 산동성에 5개^{화상석}, 강소성에 1개^{화상석}, 사천성에 1개^{화상전}, 하북성에 1개^{벽화}였다. 이 모든 자료는 인터넷을 통해서 찾은 자료였기에 그림의 선명도가 부족한 단점이 있어 원본 그림의 전거를 확인하고 아울러 실물을 직접 확인한 후 실물 촬영을 해서 분석 및 판단을 하고자 했다.

7월 하순 저자는 한대^{漢代} 화상석의 집필도상을 고찰하는 길에 나섰다. 먼저 서주^{徐州}의 가왕구^{賈旺區} 백집^{白集}에 위치한 한대 묘지 박물관을 방문해 풍기용^{馮其庸} 선생이 작명하신 〈과자도^{課子圖}〉 화상석^{도1.1}을 고찰했다. 친구인 유검림^{劉劍林} 선생

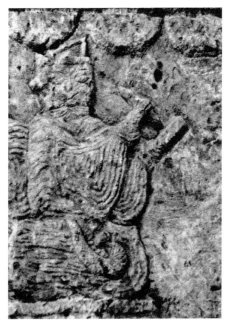
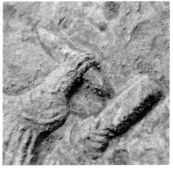

도1.1 동한, 〈과자도^{課子圖}〉 부분, 화상석, 서주가왕구백집한묘박물관^{徐州賈旺區白集漢墓博物館} 그림 속의 작가는 오른손 네 손가락으로 붓을 잡고 있는 것이 뚜렷하여 악관식 집필법으로 파악된다. 붓대가 굵고 끝은 날카롭다.

의 협조를 받아 아주 순조롭게 원석^{原石}을 확인하고 도상을 찍을 수 있었다. 놀랍게도 당시 박물관에서 화상석 탁본작업을 담당하시는 연세 높은 선생에게서 서주 지역에는 집필도상이 있는 한대 화상석 3, 4곳이 아직 있는데 관련 소장자가 공개를 꺼려한다고 전해 들었다. 그다음에는 제남^{濟南}에 들렀고 같은 서예 연구자인 맹홍성^{孟鴻聲} 형이 2일 동안 동행하면서 조사를 도와준 덕분에 산동 경내를 고찰할 수 있었다. 이때 방문한 첫 번째 조사 장소는 장청^{長淸} 효당산석사^{孝堂山石祠}, 두 번째 장소는 양곡팔리묘^{陽谷八裏廟}, 세 번째 장소는 가상무씨사^{嘉祥武氏祠}, 네 번째 장소는 기남북채촌^{沂南北寨村}, 다섯 번째 장소는 임기박물관^{臨沂博物館}이었다. 그 중에서 기남북채촌에 위치한 한대 묘지 내에 있는 창힐상^{倉頡像} _{그 박물관 왕관장과 함께 자세한 관찰 후 집필한 모습이 아님을 확인하였음}을 제외한 다른 그림은 모두 신뢰성이 있는 집필도상이었다.

지금까지의 단계에서 수집된 한대의 각종 집필도상을 분석하면 기본적으로 확정된 악관식^{握管式} 집필법을 구사한 곳은 4곳으로, 이를 구분해 보면 산동 임기^{臨沂}도1.2, 서주 백집^{白集}, 산동 무씨사^{武氏祠} 도1.3, 효당산 석사^{孝堂山石祠}도1.4가 관련 있는 4개 도상이다. 이지단구식^{二指單鉤式}인 집필법은 1곳으로 하북 망도^{望都}도1.5의 그림은 손가락을 반으로 구부려 붓대가 명확히 나타나 검지와 약손가락과 새끼손가락을 나란히 하여 이지단구식 집필법이 가능하다. 단포 혹은 쌍포식 집필법은 1곳으로 산동 양곡현 팔리묘^{八里廟}의 화상석에 있는 집필도상도1.6이다. 사천성 박물관에 소장되어 있는 화상전의 집필도상도1.7은 손가락을 곧게 펴고 손가락 끝부분으로 집필한 것을 보면 단구법, 쌍구법 또는 지첨법^{指尖法} 등일 가능성이 있다.

동한^{東漢} 시기의 집필도상에서 대부분 악관식 집필법이 발견됐다는 사실은 동한 시기에는 악관식 집필법이 성행했다는 것으로 해석된다. 저자가 처음으로 고대의 이런 집필 방식을 보게 된 것은 서진^{西晉}의 〈청자대서용^{青瓷對書俑}〉도1.8이었는데,

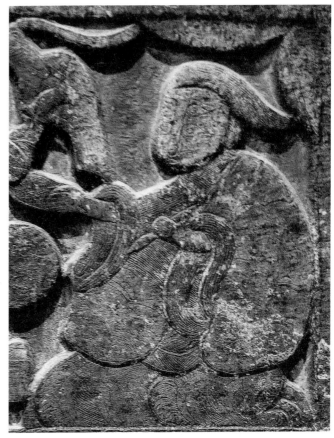

도1.2 동한,〈창힐倉頡〉부분, 화상석, 산동임기시박물관山東臨沂市博物館 소장 그림 속의 창힐은 왼손으로 붓을 잡고, 엄지손가락을 경사지게 대고, 네 손가락으로 붓을 잡은 악관식의 집필법이다. 붓대는 굵고, 끝은 첨예하다.

작품 중 한 사람의 모습이 악관식과 유사한 집필 방식을 하고 있었다. 당시 이 작품을 본 저자는 곤혹스러웠고, 이러한 악관식 집필법이 고대에서 실제로 사용했던 집필 방식이라는 것에 신뢰가 가지 않았다. 심지어 조소의 표현에 과장성이 있고, 더구나 붓도 가늘고 길어 크게 표현하는 것이 어려워 정제된 서체의 풍격이 통일되지 않았다. 하지만 동한의 실물 도상을 확인하고 고대의 서론書論 중에서 언급한 '악관법握管法'을 이해하고 나니 이를 중시하여 확인하지 않을 수 없었다.

도1.3 동한, 〈무씨사좌석실화상석武氏祠左石室畵像石〉 부분, 산동가상무씨사山東嘉祥武氏祠 집필자는 오른손으로 붓을 잡았는데, 손가락은 붓대에 따라 구부릴 수 있기 때문에 악관식 집필법으로 판단된다.(좌: 탁편拓片 중: 원석原石 우: 확대)

도1.4 동한, 〈효당산석사화상석孝堂山石祠畵像石〉 부분, 산동장청효당산석사山東長淸孝堂山石祠 임기시 박물관 소장 창힐 화상석과 유사한 것(도1.2)으로 모두 왼손으로 집필하고 있다. 그림이 너무 작아서 붓을 구체적으로 판별하기가 쉽지 않다. 하지만 집필의 자세와 윤곽 분석을 통해 악권법일 가능성이 크다.(좌: 탁편拓片 중: 원석原石 우: 확대)

도1.5 동한, 〈주부도主簿圖〉 부분, 벽화, 하북망도현 1호한묘河北望都縣1號漢墓 그림 속 주인공은 오른손으로 붓을 잡고 손가락을 반으로 접어 붓대를 명확하게 잡고 있는데, 검지와 넷째 손가락을 함께 사용하는 이지단구식 집필법이다. 붓은 특히 짧고, 각목은 평평하여 아주 특별하다.

도 1.6 동한, 〈누각인물樓閣人物〉 부분, 화상석, 산동양곡팔리묘출토山東陽穀八里廟出土 양곡현문물국陽穀縣文物局 소장 탁본을 언뜻 보면 왼쪽의 인물이 집필하는 것으로 볼 수 있다. 원석을 세심하게 관찰해 보면, 집필자는 오른쪽의 인물임을 알 수 있다. 집필자는 오른손을 써서 집필하고, 손가락 모두 사용하고 있음을 알 수 있다. 붓대 역시 그다지 굵지 않고, 붓의 경사도로 분석해 보면, 단포식 또는 쌍포식의 집필법을 사용하고 있다. 이러한 집필 자세는 오른쪽 인물이 오른손을 사용하여 집필할 때 가능하다.

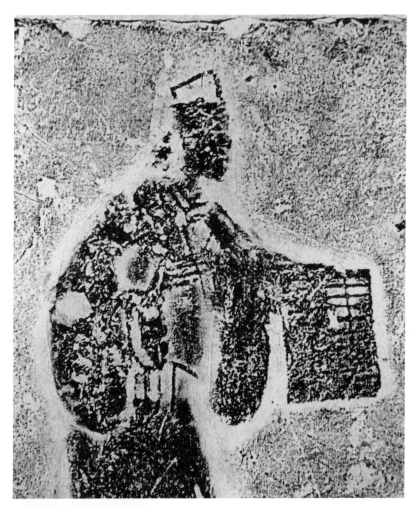

도1.7 동한, 〈삼립인三立人〉 부분, 화상전畵像磚, 사천성박물관 소장 그림 속 인물은 오른손을 쓰고, 네 손가락은 평행을 유지하여, 붓 앞부분을 잡았다. 이러한 각도의 집필 방법은 판별하기 매우 어려운데, 단포, 쌍포 및 지첨법指尖法 모두 가능하기 때문이다.

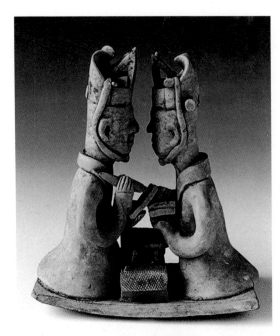

도1.8 서진, 〈청자대서용靑瓷
對書俑〉302년(영녕永寧2), 호남
성박물관소장 그림 속 인물은
한대에 많이 보이는 악관법을
사용했는데, 이것은 서진시대
에 유행했던 것이다.

도1.9 만당, 〈설법도說法圖〉 부
분, 돈황벽화, 영국 대영박물관
소장 그림 가운데 보살 및 제
자들이 악관법 집필을 사용하
였는데, 이는 한대에 유행했던
악관법의 유풍으로 볼 수 있다.

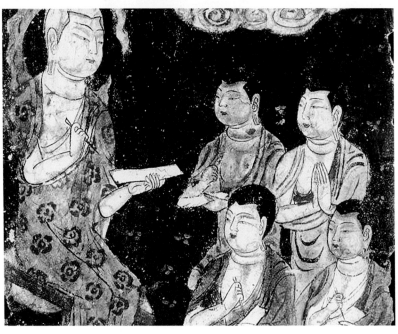

그리고 영국 대영박물관에 소장되어 있는 돈황벽화 중에 보살(법사)의 설법을 묘사한 한 폭의 작품이 있는데 보살 및 제자가 모두 기록하는 모습으로도1.9, 이 또한 악필握筆의 방법, 즉 악관법握管法이 동시대의 조소와 회화가 아니라고 해도 혹시 악관법이 존재했고, 널리 퍼진 사실의 방증이 될 수 있다.

서법 이론에서 악관법을 가장 먼저 언급한 사람은 당대의 한방명韓方明이다. 그는 『수필요설授筆要說』에서 '부파필유오종夫把筆有五種'을 언급했는데 그중 '제4악관' 의 1절 내용은 악관법에 대한 역사적 문헌으로 활용할 수 있다.

네 번째, 악관握管은 주먹 쥐는 모양으로 붓대를 잡고 팔목을 든 상태에서 팔꿈치의 도움으로 글씨를 쓴다. …… 이는 서예가들이 사용하는 방법이 아니다. 이후 왕승건王僧虔이 이 방법을 사용한 것은 대개 타인과 달리하기 위함이며, 본래의 의향이 아니다. 근래 장종신張從申 낭중이 갑자기 이 방법을 사용하였는데 실제로는 세간의 웃음거리가 되었다.

여기에서 왕승건이 악관법을 사용한 것은 '타인과 달리함'이고 '서예가들이 사용하는 방법이 아니라'고 한 것은 악관법이 당唐 이전의 옛 집필 방법이었다는 것을 한방명이 몰랐다는 증거이며, 동시에 악관법이 당대에서 점차 사라졌다는 증거이기도 하다. 왕승건은 남조시대 제나라의 서예가로서 그로서는 지난 지 얼마 안 되는 한대의 옛 전통을 이어 악관법을 계속 사용했을 가능성이 충분하다. 그중에는 "장종신 낭중이 갑자기 힘썼다"는 것도 이 이론을 배척하는 것은 아니다. 이는 마치 현대 사람들이 펜을 사용함에 단구법으로 붓을 잡으면 잘못된 방법이라는 보편적인 인식으로 판단하는 것과 같은 것이다. 어찌 이것이 고대에서 가장 오랫동안 유행했던 집필법임을 알았겠는가? 악관법은 당대唐代의 서예가들이 사용하지 않은 방법이라고 알려졌지만, 근현대에 이르러서는 겨우 큰 붓으로 큰 글씨를 쓸 때 사용하는 방법으로만 한정되었다. 그 누가 이러한 악관법이 그 옛날 한왕조 시기에 가장 널리 사용되던 필기 방식일 것이라고 생각이나 했을까?

도 1.10 이탈리아, 〈자조상自彫
像〉 부분, 부조, 1070년, 프랑스
판 〈500자화상〉 900여 년의
역사를 자랑하는 조각상 중에
서도 예술가가 한대 악관식의
집필법과 유사하게 그림을 그리
고 있음을 알 수 있다.

원대 진역증陳繹曾도 『한림요결翰林要訣』 제1집필법에서 악관법에 관해 다음과
같이 해석했다. "악관은 사지四指의 중간마디로 붓대를 잡는다. 차분하고 힘이 있
으며, 상소 작성에 사용된다."

저자는 이 문장이 아주 중요하다고 생각한다. 특별히 관심을 가지고 퇴고할
가치가 있음을 알았다. 먼저 원대元代까지도 악관법에 대해 이해를 갖고 있는 사
람이 있다는 것이고, 그다음은 이 사람이 악관법의 법통을 알고 있을 뿐만 아니
라 한대에서 악관법을 사용하게 된 실정 및 연유를 알려주었다. 이 방법으로 힘 있
는 필기체를 표현할 수 있는 특색을 구비하여 조정과 묘당 등 공공장소에서 상소
작성에 편리했다는 사실을 언급하였다. 알다시피 한대는 중원 지역에 자리 잡고

도 1.11 청 〈규두^{鍾頭(일명 종규상)}〉, 하북 민간연화 민간연화인 종규의 집필법은 위엄 있는 무인의 악관식 집필법으로 표현되어 있다.

있었고 사람들은 건장하고 호탕했다. 또한 조정에서 무위^{武威}를 숭상해서 이러한 집필 방식을 사용하게 된 것은 당연한 결과였다. 그리고 진역증이 생전에 어떠한 사람인지를 알고 나면 독자들은 이 사람의 학설에 더욱 신뢰가 갈 것이다.

진역증(생졸년 미상, 1329년 전후로 활동 기록이 있음)의 자는 백부^{伯敷}, 또는 백부^{伯孚}라고도 쓴다. 처주^{處州, 오늘의 절강성 여수麗水} 출신으로 관직은 국자조서^{國子助敎}까지 지냈다. 원나라 지정^{至正} 3년^{1343년} 국사원 편수로 임명되었으며, 학식이 풍부하고, 정밀함이 뛰어나며 모든 경전에 능통했다. 암기를 잘하고, 문장이 호방하였다. 해서체, 초서체, 전서체, 예서체에 대해 통달하고 이 모든 방법을 습득했으며, 『요사^{遼史}』를 편찬하고, 저서로는 『한림요결^{翰林要訣}』, 『문전보론^{文筌譜論}』, 『고금문식^{古今文式}』, 『과거문계^{科擧文階}』 등이 있다. 이토록 고대로부터 지금까지의 모든 것을 통달했던 진역증이 주장을 했다면 반드시 그 학설은 관련 근거가 명확했을 것이다.

더군다나 진당晉唐 이후 악관법握管法은 이미 거의 사용되지 않았기에 그의 주장은 한무漢武 시대의 것임이 분명하다.

그리고 산동성 임기臨沂의 화상석에서 확인할 수 있는 창힐의 악관법에서 추측하건대, 당시에는 아마 악관법을 널리 알리기 위해 한자 창제 때의 집필 방식 역시 악관법으로 상상하고 정의한 후 악관법이 고대의 정통임을 보여 준 것이다.

이런 걸 보면 동한 시기의 집필도상이 대부분 악관법이었던 것은 크게 놀랄 만한 일이 아니다. 동시에 저자는 세계 최초 및 동진東晉 시대에 이지단구 집필법을 사용했던 사실을 근거로 한대 시기에도 이지단구법이 존재했을 것이라고 본다. 혹자는 악관법은 관청과 같은 곳의 공식적인 집필법이고, 이지 또는 삼지 단구식 집필은 문인 및 민간 일반에서 사용되는 집필법으로 보기도 한다. 그래서 하북 망도望都, 산동 양곡阳谷, 사천박물관에 보관되어 있는 세 개의 화상석의 집필 방식이 이지 혹은 삼지 단구식 집필법의 근원이 되었다.

당대 한방명은 『수필요설授筆要说』 중에서 익관법搦管法이라 불리는 집필 방식을 언급한 적이 있는데, 이는 민국 시기 진공철陳公哲이 『과학서법科學書法』에서 언급한 고지법古指法이기도 하다. 한방명의 설명은 다음과 같다.

다섯 번째 익관搦管 : 집게손가락부터 새끼손가락까지의 첫째와 둘째 마디로 집필하고 엄지로 누르는 것이다. 악관법과 비교하여 작은 차이가 있다. 다른 방법을 추구하는 사람들이 이 방법을 본떠 도장圖章을 쓰는 용도로 사람들한테 전파하였는데 사용하는 방법이 아주 이상하였다. 이 또한 서예가들이 할 일이 아니다.

한방명의 익관법에 대한 결론은 "악관법에 비교하여 아주 작은 차이가 있다"라는 것이다. 진공철陳公哲의 고지법古指法에 대한 설명은 다음과 같다.

1. 쭉 뻗은 엄지의 윗마디 오른쪽 부위, 2. 검지의 첫 마디 끝부분, 3. 중지의 첫 마디 끝부분, 4. 약지의 첫 마디 끝부분 등 네 곳으로 붓대를 누른다. 5. 새끼손가락은 약지의 곁에 댄다. 6. 손목은 자연스럽게 하고 손목뼈는 책상 면과 거의 닿게 하며 모든 근육을 틀어서 굶주린 독수리가 먹이를 낚아채는 듯한 모양을 한다.

고지법古指法과 익관법搦管法을 서로 비교해 보면 고지법의 집필 방법은 주로 손가락 끝 쪽에 치우치고 있다. 붓을 잡는 위치로 본다면 익관법, 고지법, 악관법은 손바닥에서부터 손가락 가운데로, 더 나아가 손가락 끝으로 이동하면서 형성하는 하나의 계열을 보인다. 즉 익관법과 고지법을 악관법에서 새로운 산물이라 추정해 볼 수도 있지 않을까? 왜냐하면 모든 집필법은 생성된 내적 원인이 있기 마련이기 때문에 이러한 추론이 있는 것이다.

2. 진대晉代의 집필

265년 사마염司馬炎은 위나라 원제 조환曹奐에게 강요하여 왕위를 물려받아 국호를 진晉이라 정하고, 낙양洛陽 지금의 하남에 도읍했으며, 이를 역사에선 서진西晉이라 한다. 진 민제愍帝는 장안長安 지금의 섬서성 서안으로 천도했고 316년 서진은 멸망했다. 317년 진나라 왕실은 남으로 이전하고 사마예司馬睿는 건업建鄴 지금의 강소성 남경에서 동진東晉을 건립했다. 420년 유유劉裕가 송나라를 건립하면서 동진은 멸망한다. 위로 3국을 계승하고, 아래로 남북조 시대로 이어진 진晉 시대는 서진과 동진 두 개의 시기로 나뉘며 모두 156년 동안 존속했다. 진나라는 철학, 문학, 예술, 과학기술 등 다방면에서 새로운 발전을 이루었다. 특히 중국 서예 역사상 전성기라 할 수 있다. 당시 서성 왕희지王羲之를 비롯한 많은 서예가들이 사용하던 서풍書風은 오랫동안 후세에 의해 칭송받고 전습되어 왔다. 이런 하나의 휘황찬란한 황금 시기 집필 방법은 어떤 모습이었을까? 왕희지의 집필법을 어떠했을까? 혹시 지금 사람들이 알고 있는 오지집필법五指執筆法을 사용했을까? 아마 이러한 문제의 답은 수많은 서예 애호가들의 관심사일 거라 생각한다.

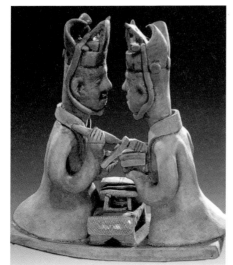

도2.1 서진, 〈청자대서용靑瓷對書俑〉, 조소, 302년(영녕永寧 2), 호남성박물관 소장 소조상의 집필법은 악관식 집필법으로 한대에 유행했던 집필법의 연속임을 볼 수 있다.

진대에 벌써 서론書論이 생겨 후대로 전해져 내려왔다. 위항衛恒, 색정索靖, 위부인衛夫人, 왕희지王羲之 등 서예가들이 모두 그 대열에 포함된다. 하지만 이 진귀한 자료를 뒤져보면 집필의 구체적 방법에 대한 논술은 거의 찾아보기 힘들다.

위삭衛鑠, 위부인의 것으로 전하는 『필진도筆陣圖』에서 "글을 배우려면 먼저 집필을 배우라"고 강조한다. 하지만 집필은 해서체 아니면 초서체인지에 따라서 잡는 차이가 있다고 언급했다. 예를 들면 "만약 해서체 필기 시에는 필두에서부터 2치 1푼에서 잡고, 행서체와 초서체 필기 시에는 필두에서부터 3치 1푼 위치에서 붓을 잡는다." 정도로만 언급했지만 모두 구체적인 집필 방법에 대해서는 설명하지 않았다.

이러한 문헌 기록이 있다. 종요鍾繇는 동료인 위탄韋誕한테 채옹蔡邕의 집필 비법이

있는 것을 발견하고, 스스로 가슴을 치면서 피를 토할 정도까지 통곡하며 부탁을 하였다. 그러나 위탄은 끝내 보여주지 않았다. 너무 몰입된 종요鍾繇는 죽을 뻔한 위기까지 처했고, 다행히 위나라 태조 조조曹操가 보낸 오령단五靈丹으로 살아날 수 있었다. 이렇게 구하려 했으나 보여주지 않아 한이 맺힌 종요는 위탄이 죽은 후 무덤을 헤쳐서라도 채옹이 남긴 집필 비법을 보고야 말겠다고 맹세했다.

또 이런 기록이 있다. 진태강晉太康 시기 누군가가 종요鍾繇의 무덤을 파헤치고 『필세론筆勢論』을 얻었다. 그후 송익宋翼 종요의 제자임은 이를 읽게 되고 그 방법으로 인해 이름을 크게 떨치게 되었다.

이 두 개의 이야기는 옛 사람들은 뛰어난 업적을 지닌 선조들이 정의한 필법, 필세를 아주 중요시한다는 것을 알려준다. 하지만 필법, 필세 혹은 집필법에 대한 제시는 문자 기록이 없으면 문헌에서 집필과 관련된 근거를 찾을 수가 없다.

서진 시기의 집필도상은 호남성 장사長沙에서 출토되고 현재 호남성박물관에 소장되어 있는 조각상 〈청자대서용青瓷對書俑〉도2.1에서 볼 수 있다. 이 한 쌍의 진용晉俑은 서로 마주 앉아 있는 자세로, 그중 한 명은 손에 죽간과 붓을 들고 글쓰기를 하는 자세를 취하고 있다. 글쓰기 자세를 취하고 있는 진용晉俑의 집필 방법을 보면 명확히 악관식으로 확인된다. 이는 한대에서 유행하던 집필 방식에서 전해진 집필 자세로 볼 수 있다.

동진 시대에는 고개지顧愷之348-409가 있다. 그는 화사畵史에서 명성을 날린 화가일 뿐만 아니라 공인받은 서예의 대가이기도 하다. 당대唐代의 장회관張懷瓘은 『서단書斷』에서 "장강 고개지는 역시 글씨를 잘 쓴다"라 했고, 명대의 동기창董其昌은 "호두고개지와 환영보桓玄保는 서예를 논하기 시작하면 밤새 잠을 자지 않았다. 이 〈여사잠女史箴〉은 그 풍채가 준수하고 아름다워 〈감견부感甄賦〉, 〈낙신부洛神賦〉와 필적될 정도다."라 언급하면서마종곽馬宗霍 『서림조감書林藻鑒』에서, 친구와 밤새도록 서법을 논했던 사실과, 그의 서필은 명품으로 서예에서 매우 뛰어난 조예가 있었다고 설

명했다. 고개지와 왕희지는 동시대의 인물로서 나이는 3, 40세 차이밖에 안 난다. 만약 왕희지가 321년생이라면 고개지보다 27세 이상이고 만약 303년생이라면 고개지보다 45세 이상이다. 3, 40세라는 나이 차는 부자지간, 사제지간의 나이 차일 뿐이다. 고개지와 왕희지는 모두 건강建康 지금의 남경에서 생활한 적이 있고, 한 명은 서예의 대가, 한 명은 그림의 신예로서 서로 왕래가 있었을지도 모르는 일이다.

고개지가 남긴 화적畫跡은 〈낙신부도〉, 〈여사잠도〉, 〈열녀도〉, 〈작금도斫琴圖〉 네 가지가 있다. 이 네 명품들은 비록 신뢰도가 있는 친필의 원화는 아니지만 당송唐宋 시기의 모본으로서 문제는 안 된다. 모본이기에 원작품에 충실하여 신성스런 모습을 겸비하고 가능한 한 진본에 접근되도록 노력했을 것이다. 다행인 것은 고개지가 남긴 4대 명적名跡 중 〈여사잠도〉와 〈작금도〉는 집필도상이 표현되어 있다.

〈여사잠도〉는 공인된 당나라 시대의 모본으로, 현재 영국 대영박물관에서 가장 진귀하다고 여기는 소장품이다. 〈여사잠〉의 '여사'는 여관女官의 호칭이고, 나중에는 관직에 있는 여성에 대한 존칭으로 사용되기도 했다. '잠'은 권고하다, 타이르다는 의미를 갖고 있다. 서진西晉 시대의 혜제惠帝 사마충司馬衷은 황제로서의 능력을 갖추지 못해, 국가 대권이 모두 간사하고 황음한 황후 가씨賈氏한테 넘어갔다. 이때 조정의 대신 장화張華는 과거 각 시대의 선현성녀先賢聖女의 사적事跡을 수집한 후 〈여사잠〉이라는 작품을 기록하여 권계 및 경고하는 작용을 했다. 당시 이 작품은 명작으로 불리며 널리 알려졌다. 이후 고개지는 문장 내용에 따라 여러 단락으로 그림을 그리고, 각 단락마다 잠문箴文을 배치하여 잠문 본래의 뜻을 구체적으로 표현했다. 이것이 바로 세계적인 명작 〈여사잠도〉이다.

〈여사잠도〉는 원래 12개 단락으로 분류되지만 오랜 시간이 지나면서 현재 9개 단락만이 보존돼 있다. 이 중 9번째 단락의 그림에는 한 여사가 단정히 일어선 생태에서 글을 쓰고 있는 모습이 담겨 있다도2.2. 이 그림은 특히 송대의 임본이

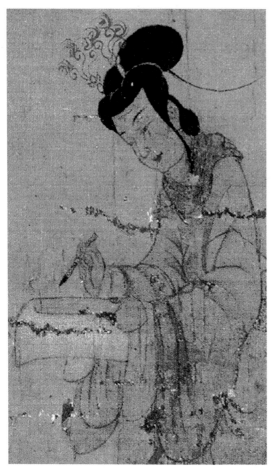

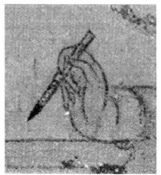

도2.2 동진, 고개지顧愷之, 〈여사잠도女史箴圖〉 부분, 영국 대영박물관 소장 이 그림에는 엄지와 검지의 집필법이 명확히 나타나 있지만, 가운뎃손가락으로 붓대를 잡았는지 안 잡았는지는 명확하지 않다. 동일 작가가 그린 〈작금도斫琴圖〉의 집필 방법을 따른 것으로 추정되지만, 가운뎃손가락은 붓대를 잡지 않은 이지단구식 집필법이다.

존재하여, 현재 북경 고궁박물원에 소장되어 있다. 그림 속의 집필 모습은 당대의 모본과 완전히 일치할 뿐만 아니라 모본보다 더 선명한 확인이 가능하다도2.3. 이 그림의 집필 방법은 이지단구법 또는 삼지단구법이다.

저자는 이지단구법일 가능성이 더욱 크다고 생각되는데 이유는 다음의 셋이다.

우선, 시간적으로 비교적 근접했던 당나라의 이지단구법 그림이 대량으로 발

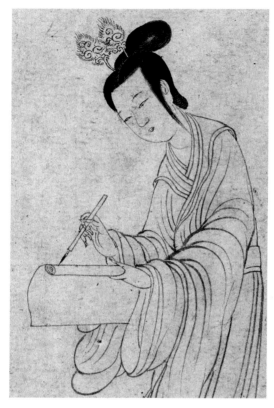

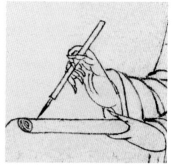

도2.3 동진, 고개지顧愷之, 〈여사잠도女史
箴圖〉 송모본宋摹本 부분, 북경 고궁박물원
소장 이 그림은 도2.2와 비교해 볼 때
임모본일 가능성이 크다. 그러나 집필의
자세를 명확하게 묘사함으로써 원본을
보조할 수 있다.

견되었고, 진당晉唐 시대의 서예법 계승 순서로 보아도 집필 방법이 같을 가능성이
크다.

그 다음 그림 속에 표현된 집필 각도는 비록 이지단구법으로 집필하더라도 삼
지단구법으로 잘못 보이는 경우가 많다. 그 원인은 이 각도에서 붓대와 가운뎃손
가락 사이의 공간 거리가 확인되지 않기 때문이다.

세 번째, 고개지가 그린 다른 작품 〈작금도〉 속에 두 개의 집필도가 있는데,
확인해 보면 모두 이지단구법을 사용하고 있다. 이 두 개의 그림들을 비교해보면
〈여사잠도〉의 그림도 이지단구법이라는 증명이 될 수도 있다.

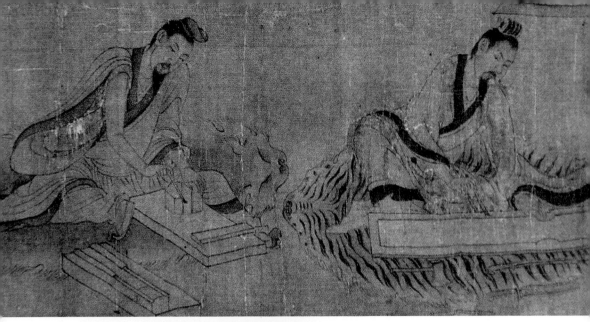

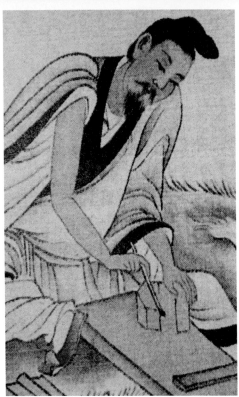

도2.4 동진, 고개지, 〈작금도〉(안원제^{阮元濟} 임모본) 부분, 북경고궁박물원 소장 그림 속의 집필은 정확하게 이지단구를 나타내고 있다. 사용한 붓이 죽필일 가능성이 있지만 붓과 죽필의 집필 방법은 같을 수 있다.

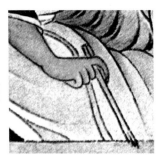

고개지의 〈작금도〉는 송대의 모본이고 현재 북경 고궁박물원에 소장돼있다. 〈작금도〉는 고대에 칠현금을 제작하는 모습을 묘사했는데, 선을 긋고, 나무판을 자르고, 금현을 꼬거나 제작된 칠현금을 시험하는 모습 및 시중드는 사람 등 몇 명의 모습이 담겨 있다. 그림 속 사람들은 용모가 단정하고 품위가 우아한 것으로 보아 문인과 선비일 것으로 생각된다.

〈작금도〉에는 두 개의 집필도상도2.4이 보이는데, 돗자리를 깐 채로 바닥에 앉아 오른손으로 붓을 잡고 글씨를 쓰거나 그림을 새기는 모습이다. 집필하고 있는 두 명의 모습은 모두 뚜렷하고 확인이 쉬운 편인데 모두 이지단구법을 사용하고 있다. 여기서 확인이 필요한 것은 〈작금도〉 속의 집필도상에서 사람들이 잡고 있는 것이 모필毛筆일까 아니면 죽필竹筆일까 하는 문제이다. 그리고 모필과 죽필의 집필 방법은 같은 것일까? 저자가 어릴 때 죽필을 사용하여 선을 그리는 목공의 모습을 본 적이 있다. 그때 목공이 사용하던 고대의 삼지단구법이 현대인들이 사용하는 경필집필법과 같았다. 죽필은 위가 뾰족하고 얇으며 아래가 넓고 두꺼운 편방형이다. 붓 머리 부분은 도끼날 형태이고 죽사竹絲의 방향에 따라 칼로 한 올 한 올 분리를 한 붓 머리는 탄력성이 있을 뿐만 아니라 먹을 모아 두는 특성까지 지녀, 붓의 일부 기능을 대체할 수 있다. 저자의 판단으로는 모필일 가능성보다는 죽필일 가능성이 더욱 크다. 그 다음은 죽필의 집필 방식과 모필의 집필 방식이 기본적으로 일치하기 때문에 이를 모필의 집필에 대한 참고로 활용 가능하다고 본다.

만약 저자의 추측에 문제가 없다면 고개지가 그린 〈여사잠도〉와 〈작금도〉의 집필도상을 서로 비교하고 검증하면 고개지가 그린 집필도상은 모두 이지단구법이라는 결론을 얻을 수 있다. 고개지는 화가이면서도 서예가이므로 이런 중요한 주제를 가지고 작품을 표현할 때 당연히 당시에 보편적으로 유행하고 널리 알려진 집필 방법을 채택했을 것이다. 같은 이치로 미루어 동진 시대에서 보편적으로 유행하던 집필법도 이지단구법이었을 것이다. 그러므로 서성 왕희지도 이지단구

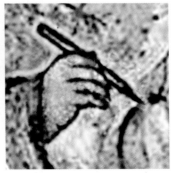

도2.5 동진, 〈남사집필男士執筆〉 부분, 357년(영화永和 13), 고구려안악3호분벽화 집필도상은 선명하지 않아 검지는 뚜렷하게 표시되어 있지만, 가운뎃손가락이 붓에 닿았는지 안닿았는지에 대해서는 판단하기 쉽지 않다. 그러므로 이지단구법이 아니라, 삼지단구식의 집필 방법이다.

법을 사용했을 가능성이 아주 크다.

　　본 연구를 마치고 출판사에 원고를 제출하던 때 인터넷에서 마이馬怡 선생의 글 〈악권사握卷寫에서 복지사伏紙寫까지〉를 보게 됐다. 이 글에는 동진 시대의 세 가지 집필도상이 수록되어 있는데도2.5-7, 아쉽게도 그림이 너무 작아 구체적인 집필 방법이 구분이 안 될 뿐만 아니라 짧은 시일 내에 원본을 직접 확인하거나 높은 해상도의 도상을 찾는 것도 어려움이 있었다. 하지만 이렇게 희귀한 동진 시대 집필도상을 보고도 모른 척 지나치기 아쉬워서 약간의 확대 작업 후 본 원고에도 첨부했다. 그리고 진대晋代의 집필 연구에 조금이나마 도움이 되었으면 하는 생각에 경험과 느낌을 바탕으로 간단한 설명을 하였다.

도2.6 동진, 〈서사여자書寫女子〉
부분, 408년(영락 18), 고구려
덕흥리고분벽화 집필도상은
매우 훼손되었지만, 집필 방법
은 지첨법과 이, 삼지집필법일
가능성이 있다.

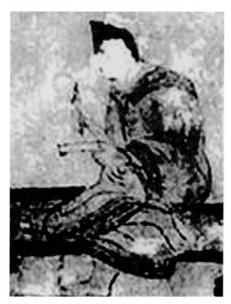

도2.7 동진, 〈서사자書寫者〉 부분, 4세기
중엽, 길림집안동구무용총벽화 집필도
상이 모호해서 판단하기 어렵지만, 이 시
기의 집필도상이 매우 드물어서 참고할
필요가 있다는 점을 고려했다.

3. 남북조南北朝의 집필

기원 420년, 유유劉裕가 동진을 찬탈하고 남조 송宋을 건립하면서부터 589년 수隋나라에 의해 남조 진陳이 멸망하기까지의 169년간은 중국 역사에서 남북 분열이 있었던 한 시대였다. 이 시기는 위로 동진東晉, 오호십육국五胡十六國이 있었고, 아래로 수나라가 있어 장기간 남북 대립 관계를 유지하였기에 역사에선 '남북조'라 부른다. 남조420-589는 송宋, 제齊, 양梁, 진陳 등 4개 왕조대가 포함되고, 북조386-581는 북위北魏, 동위東魏, 서위西魏, 북제北齊, 북주北周 등 5개 왕조대가 포함된다. 남북조시대의 대외 교류는 아주 넓었다. 동쪽으로는 일본 및 조선반도까지 이르렀고, 서쪽으로는 서역, 중앙아시아, 서아시아까지 이르렀으며, 남쪽으로는 동남아 및 인도까지 이르렀다. 남북조 시기의 인물화는 진대晉代의 전통그중 특히 고개지가 존경받는 스승이었다을 물려받아, 엄숙하고 우아하며 아름답고 세밀한 인물화가 사회적 지배 계층들의 선호를 받아 교화 목적 외에 회화 관련 스킬 향상에도 큰 공헌을 했다.

이 시기의 인물화 중 몇 점의 집필도상을 보면 남북조의 기본적인 통일을 이루어 거의 단구식 집필 방법으로 정리된다. 집필 모습은 모두 엄지와 검지를 이용

하여 붓을 잡고, 가운뎃손가락은 간혹 보조 작용으로 사용했다. 가운뎃손가락의 보조가 정식이 되지 않은 것은 혹 손가락 밑부분에 따라서 붓대가 아래 윗부분을 보조하고 혹은 손가락 끝부분에 따라 붓대 바깥쪽을 보조하기 때문이다. 다만 현대에서 주장하는 손톱과 손살이 만나는 부위로 보조를 하는 집필 방법은 발견되지 않았다. 그리고 앞 왕조인 진나라와 후대 당나라에서 나타난 집필 방법에서 추리해 보면, 이 시기는 반드시 이러한 이지단구법식 집필법이 사용됐을 것이다. 추가 설명을 하자면 이 시기의 집필도상은 대부분 이지, 삼지, 사지 집필법 사이에서 구분하기 어려운 수준이다. 보다 정확한 결과를 위해 추가적인 연구가 필요하고 신뢰성이 있는 참고 자료가 될 만한 새로운 도상자료의 발견도 기대해 본다.

남북조에서 지금까지 전해져 내려온 서법에 관한 논문은 일정한 수량으로, 서법에 대한 감정 위주이고, 과장된 고대 은어를 많이 사용한 편이어서 오랜 시간이 지난 현대 독자들한테는 너무 추상적으로 느껴질 수밖에 없다. 이런 현상에 대해 미불米芾은 다음과 같이 지적했다.

"역대 선현들의 논서論書를 살펴보면 추상적인 인용을 많이 사용하여 그 상황이 기이하고 교묘했다. 예를 들면 '용이 천문天門 위를 날아가는 모습, 호랑이가 봉궐鳳闕에 누워 있는 모습'은 어떠한 표현인가? 단어를 채택하면서 너무 추상적으로 설명하면 배우는 사람에게 득이 될 게 없다."

이런 이유 때문에 모든 남북조 서론書論 중에는 구체적으로 집필에 관하여 언급한 내용은 거의 없었다. 하여 얼마 동안은 당시의 집필도와 이론을 서로 비교하면서 분석하기에는 다소 무리가 있다.

남북조 회화 중 집필도상은 그 시대 대표작으로 손꼽히는 두 개의 작품에서 주로 취해진다. 하나는 양조梁朝의 유명한 장승요張僧繇의 작품 〈오성이십팔수신형

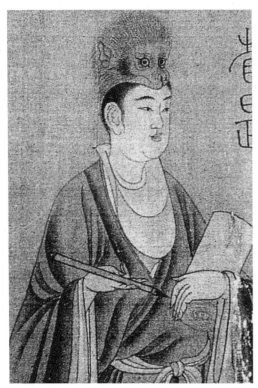 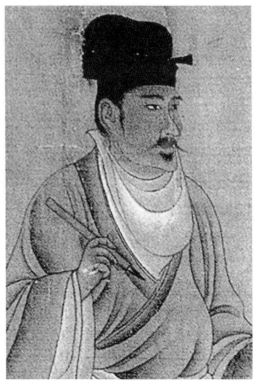

도3.1 양, 장승요張僧繇, 〈오성이십팔수신형도권五星二十八宿神形圖卷〉2, 일본 오사카시립미술관 소장 그림 속 집필자는 엄지와 검지손가락으로 붓을 잡았고, 가운뎃손가락은 집필의 보조로 사용한 삼지단구식 집필법이다.

도3.2 양, 장승요張僧繇, 〈오성이십팔수신형도권五星二十八宿神形圖卷〉1, 일본 오사카시립미술관 소장 그림 속 집필자는 엄지와 검지손가락을 쓰고, 가운뎃손가락은 붓대 바깥쪽을 받치고 있어 삼지단구식 집필임을 확정할 수 있다.

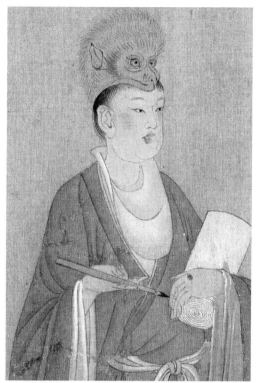

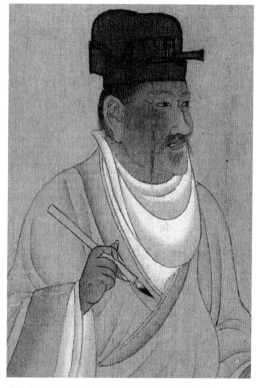

(우) 도 3.4 미상, 〈송모양영찬성수도권宋摹梁令瓚星宿圖卷〉 2, 대북 고궁박물원 소장 도 3.2의 모본으로 집필 방법의 기본은 동일하다.

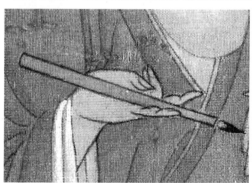

(좌) 도 3.3 미상, 〈송모양영찬성수도권宋摹梁令瓚星宿圖卷〉 1, 대북 고궁박물원 소장 도 3.1의 모본으로 집필 방법의 기본은 동일하다.

도권五星二十八宿神形圖卷)이고, 다른 하나는 북제北齊의 유명한 양자화楊子華의 작품 〈교서도校書圖〉이다. 이 두 개의 작품은 모두 임본臨本 작품이 별도로 제작되어 전해졌기에 서로 비교와 분석이 가능하고 당시의 집필 상황을 이해하는 데 도움이 되었다.

양무제梁武帝 소연蕭衍 시기의 유명한 화가인 장승요는 남조시대 유명한 화가로 양나라의 오중吳中 현재의 강소성 소주시 사람이고 관직으로는 우군장군右軍將軍, 오흥吳興의 태수에 이르렀다. 그는 인물 이야기 및 종교와 관련된 그림을 잘 그려 당시 사람들은 그를 앞사람의 그 누구보다도 뛰어난 당대의 대화가로 칭송했다. 그가 그린 불상은 자연스럽게 기준이 되었고 이를 '장가양張家樣'으로 불렀다. 또한 용을 그린 것과 관련하여 '화룡점정畵龍點睛, 파벽비거破壁飛去'라는 전설도 있다. 그가 그린 〈오성이십팔수신형도권五星二十八宿神形圖卷〉 중에는 두 개의 집필도도3.1-2가 포함돼 있는데, 집필자는 엄지와 검지로 붓을 잡고 있었고 중지가 붓대와 붙어 있는지 여부는 확인이 어려웠다. 따라서 이 그림의 집필 방법이 단구單苞법이라는 판단은 가능하나 이지단구법인지 아니면 삼지단구법인지를 구분하기는 어려움이 있다. 이 집필도는 화법이 또렷한 송대의 모사본이 있는데, 확인해 보니 원본과 기본적으로 일치한 집필 동작을 하고 있었다.도3.3-4

양자화楊子華는 생몰년은 미상이나 북제北齊 세조世祖 고담高湛이 아끼는 신하이자 그의 어용화가이다. 귀족 인물을 잘 그려 당시 화성畵聖이라 불렸으며, 관직으로는 직각장군, 원외산기상시를 역임했다. 양자화가 그린 인물 그림은 풍만하고 원숙하며 매끄러운 특징이 있어 고개지의 수려한 화풍과는 달랐다. 이런 화풍은 당대唐代의 영향을 받았으므로 전대의 것을 계승하여 후대에 전하는 역사적 위치를 지닌다. 그의 작품으로 전하는 〈교서도校書圖〉는 기록으로는 북제 천보 7년556년 문선제文宣帝 고양高洋이 번손樊遜 등에게 '오경제사五經諸史'를 수정하라 명한 이야기를 담았다. 본 작품은 4개의 집필된 그림도3.5-8을 포함하고 있는데, 집필 방식은 모두 단구법으로 삼지단구법일 가능성이 비교적 크다. 같은 삼지단구라도 가운

뎃손가락의 사용 위치가 다른 것을 확인할 수 있는데, 간혹 가운뎃손가락의 세 번째 마디로 붓대의 아래쪽을 받쳐 주는 그림도 있고, 간혹 가운뎃손가락의 끝부분을 이용하여 바깥쪽에서 붓대를 받쳐주는 그림도 있다.

오대 후촉^{後蜀} 화가 구문파^{邱文播}의 작품 〈문회도^{文會圖}〉는 아마 양씨의 〈교서도^{校書圖}〉를 모방한 작품일 것이다. 그의 작품 중에 포함된 네 개 집필도의 집필 방식은 〈교서도〉의 집필도와 기본적으로 일치한다. 따라서 〈문회도〉에 나타난 시대는 오대의 후촉^{後蜀}이므로 내용은 오대 부분에 넣었다.

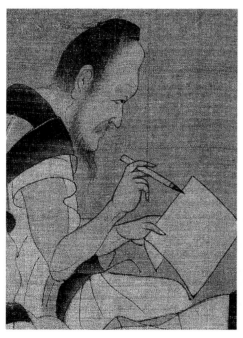 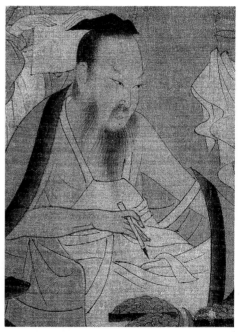

도3.5 북제, 양자화^{楊子華}, 〈교서도^{校書圖}〉1, 미국 보스턴 미술관 소장 그림 속 집필자는 엄지손가락과 검지손가락으로 붓을 잡고, 중지 중간 부위의 위쪽에 갖다 댐으로써 삼지단구(단포)식 집필법이 되었다.

도3.6 북제. 양자화^{楊子華}, 〈교서도^{校書圖}〉2, 미국 보스턴 미술관 소장 그림 속 집필자는 엄지손가락과 검지손가락으로 붓을 잡아, 중지의 사용 여부를 확인하기는 어렵지만, 이지와 삼지집필 모두 가능하다.

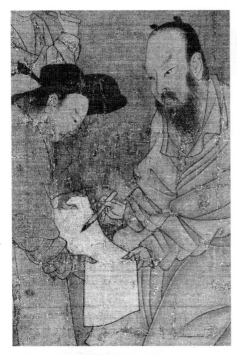

도3.7 북제. 양자화^{楊子華}, 〈교서도^{校書圖}〉 3, 미국 보스턴미술관 소장 그림 속 집 필자는 엄지손가락과 검지손가락으로 붓을 잡고, 가운뎃손가락의 사용 여부 는 모르겠으나 이지와 삼지집필 모두 가능하다.

도3.8 북제. 양자화^{楊子華}, 〈교서 도^{校書圖}〉 4, 미국 보스턴미술관 소 장 그림 속 집필자는 엄지손가락 과 검지손가락으로 붓을 잡고 가 운뎃손가락의 사용 여부는 모르 겠으나 이지와 삼지 집필 모두 가 능하다.

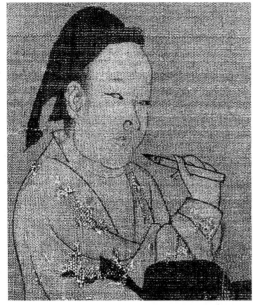

4. 당대唐代의 집필

당대 그림에서 보는 집필도상

기원 618년 이연李淵이 당조唐朝를 건립하고 장안長安 오늘의 산서성 서안에 도읍했다. 904년 주온朱溫이 당 소종昭宗을 협박하여 낙양으로 천도하고, 907년에는 직접 제위에 오름으로써 당조는 멸망하고 중국 역사는 오대십국五代十國 시기에 접어든다. 당조는 중국 역사에서 강성했던 나라 중 하나로, 289년 동안 오래 유지했다. 당조의 문화 체제는 수나라와 비슷했기에 역사 속에서 '수당隋唐'이라 부르기도 한다. 당조는 당시 세계의 강대국으로 해외에까지 명성이 퍼졌고 남아시아, 서아시아, 유럽 국가와 왕래가 있었다. 수나라에서부터 당나라까지는 인물화가 번영 발전하는 시기로, 휘황찬란한 성과가 있었고, 후대까지 공경을 받고 문물을 취했다. 당대의 회화 중 집필도가 포함된 도상을 찾아보면 유명한 화가의 작품, 그리고 민간 화가의 작품도 있을 뿐만 아니라 변방 지구에도 남은 당대의 그림이 있었다. 이러한 집필도상이 점차 발굴 및 발견됨에 따라 성당盛唐 시대, 즉 장욱張旭, 구양순歐陽詢,

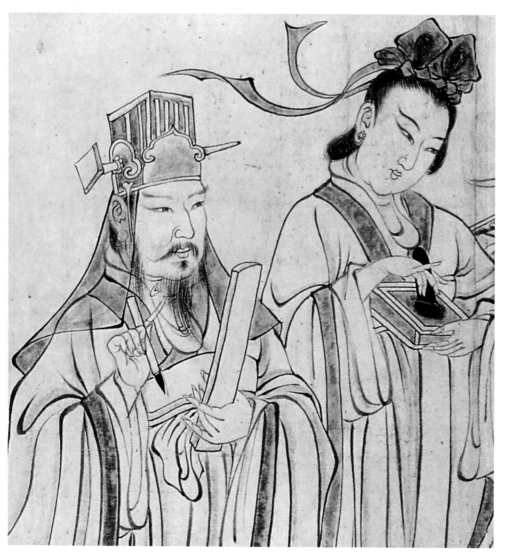

도4.1 당, 〈송자천왕도^{送子天王圖}〉 부분, 일본 오사카시립미술관 소장 이 작품은 송대의 모사본 혹은 송대 화화로 추정된다. 그러나 집필도상으로는 당대^{唐代}의 현상을 보여주고 있다. 이것은 서법의 집필도상이다. 그림 속의 문관은 엄지와 검지로 붓을 잡고 중지, 약지, 새끼손가락으로 서로 받쳐서 검지를 도울뿐 붓대에 대지 않으니 전형적인 이지단구(단포)식 집필법이다.

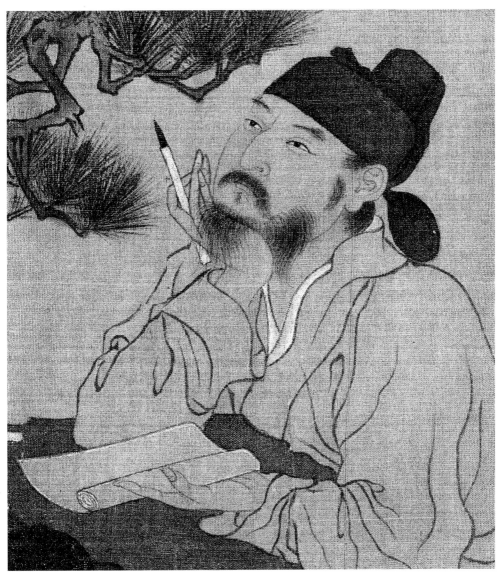

도4.2 당, 한황韓滉, 〈문원도文苑圖〉 부분, 북경 고궁박물원 소장 이것은 오대 주문구周文矩의 작품
으로 보인다. 그림 속 집필자는 글을 쓰는 상태에서 사색을 하고 있는데, 당연히 엄지와 검지로
붓을 잡고, 중지는 뿌리 부분 또는 붓대 끝에 두어 이지단구와 삼지단구 모두 가능하다.

우세남虞世南, 저수량褚遂良, 안진경顏眞卿, 유공권柳公權, 손과정孫過庭 등 뚜렷하게 유명한 대가들이 서로 능력을 뽐내는 시대의 집필 상황에 대해 보다 정확한 이해가 가능하게 되었다.

당대의 미술 작품에서 발견된 집필도를 분석한 결과, 이때의 집필 방법은 진대 및 남북조 시기와 대체적으로 유사하다. 집필 방법은 단구법을 주로 사용하는데, 이지단구법이 주사용법이고, 삼지단구법으로 보완되었다. 이외에도 악관법, 섭정법攝頂法 등의 집필 방식이 있었다. 추가 설명을 하자면 이러한 도상은 거의 모두 서법류문자글씨의 집필도상이고, 회화류 집필도상은 아직 찾지 못했다.

당대의 명가 명작 중 집필도가 포함된 작품은 오도자吳道子의 〈송자천왕도送子天王圖〉도4.1이다. 그림 속 집필자는 엄지와 검지로 붓대를 잡고, 나머지 세 개 손가락은 검지에 대고 있는 전형적인 이지단구법이었다. 그리고 엄지를 제외한 다른 네 개의 손가락을 자연스럽게 붙인 것을 보아 오지를 병용한 단구법이라 할 수 있다. 오도자680~759는 당조의 유명한 화가로, 단청의 기묘함을 연구하여 후세 사람들한테 화성畵聖이라 불렸다. 그의 인물화는 화풍이 자연스럽고 시원시원하여 바람에 날리는 듯한 그림으로 '오대당풍吳帶當風'이라고 찬사를 받았다. 그의 대표작 〈송자천왕도送子天王圖〉는 원본이 아닐 수 있지만 집필한 모습이 확실하여 참조하는 데 문제는 없다고 본다. 또 그는 중당中唐 시기의 일대 화성畵聖으로서 작품에서 표현한 집필 방식 또한 당시 상류사회 계층에서 유행하는 보편적인 집필 방법으로 그렸을 것이다. 하여 이 집필도상에서 확인되는 집필 방법은 당대唐代 집필 방식의 전형적인 예로 봐도 문제가 없다고 생각한다.

당대의 또 다른 대표적인 집필도상의 인물화는 송 휘종이 이름을 붙인 한황韓滉의 그림 〈문원도文苑圖〉이다. 이 그림은 네 명의 문인이 소나무 밑에 모여 있는 모습을 표현하였다. 그 중 한 명은 왼손에 두루마리를, 오른손에 붓을 잡고 글을 쓰기 전 깊은 사색에 잠겨 있는 모습도4.2이었다. 이 집필자의 집필 방법을 자세하게

도4.3 당, 장회흥^{張准興}, 〈치성광불병오성신도^{熾盛}^{光佛並五星神圖}〉 부분, 돈황유화, 영국 대영박물관 소장 그림 속 여관은 엄지손가락과 검지손가락으로 붓을 잡은 자세로, 중지, 약지, 새끼손가락을 함께 구부려서 붓대에는 닿지 않으므로 이지단구식 집필법으로 판단된다.

도4.4 당, 〈우수낙서전설도^{禹受洛書傳說圖}〉 부분, 돈황 유화, 영국 대영박물관 소장 그림 속의 집필자를 보면 엄지손가락과 검지손가락으로 붓을 잡은 자세로 분석되고, 중지, 약지, 새끼손가락 모두를 붓에 대지 않았으므로, 이지단구식 집필법이다.

분석하면 이지단구법과 삼지쌍구법일 가능성이 모두 있다. 만약 삼지쌍구법이라면 남북조 집필도상에서 확인된 중지 세 번째 마디로 붓대를 받쳐 주는 방법과 유사하다.

민간 화가의 작품 중에서 집필도가 포함된 작품은 장회흥^{張准興}이 그린 〈치성

광불병오성신도熾盛光佛並五星神圖〉도4.3이다. 그림 속의 집필 동작은 엄지와 검지를 이용하여 붓대를 잡고 남은 세 개 손가락은 검지와 완전히 떨어져 있으며 휘어 있는 것으로 보아 이지단구법으로 판단할 수 있다. 돈황의 〈우수낙서전설도禹受洛書傳說圖〉도4.4 속의 집필 역시 엄지와 검지로 붓대를 잡은 것까지 확인이 가능하나 중지가 붓대의 하단에 받쳐 있는지는 확인이 어렵다. 하지만 같은 방법으로 엄지와 검지를 이용하여 직접 집필해 본 결과 중지와 붓대는 서로 떨어질 수밖에 없었다. 그러므로 이것도 이지단구법이란 판단이 가능하다.

또한 사맹해沙孟海의 『중국서법사도록中國書法史圖錄』에 게재된 〈안서당대벽화모본安西唐代壁畫摹本〉의 집필도4.5 및 〈당화잔지唐畫殘紙〉에 있는 집필도4.6을 자세하게 분석하고 생각해 보면 모두 이지단구식 집필법이었다. 당대의 집필도는 단구법 이외에도 돈황 그림에는 한대漢代의 악관(권)식과 유사한 집필 방법, 섭정식攝頂式 집필 방법이 있었다. 또한 신강新疆 언기명옥焉耆明屋 고적에서 출토된 〈밀원수업승도密院修業僧圖〉의 4폭의 그림에는 10개 좌우에 10개의 집필도4.7-10가 있는데, 여기에는 단구 집필, 악관식 집필, 섭정식 집필법이 함께 있다. 이는 당시 이 지역에서 특정한 집필법을 사용하지 않았다는 설명도 된다.

마지막으로 소개하고자 하는 그림은 신강 투루판 지역에서 출토된 〈마니교경서집필도摩尼教經書執筆圖〉도4.11이다. 그림 속 마니교인들의 집필법은 아주 조잡하고 간략하게 표현되었는데 악관법일 가능성이 가장 크다. 여기서 이상했던 것은 마니교인들 중의 두 명이 양손으로 집필하고 있는 점이다. 서방의 조기早期 집필도상에서 한 손으로 필기구를 잡고 다른 손으로 잘못 필기된 부분을 긁어내는 서도書刀를 들고 있었던 그림을 확인했었던 사례를 바탕으로 이 역시 붓을 집필하지 않은 다른 손에 잡고 있는 것은 서도일 가능성이 크다고 추측한다.

도4.5 당, 〈안서당대벽화모본安西唐代壁畵摹本〉〈중국서법사도록〉 제1권(상해인민미술출판사, 1991년) 그림 속의 집필자는 엄지와 검지로 붓을 잡아 이지단구식 집필법과 같다.

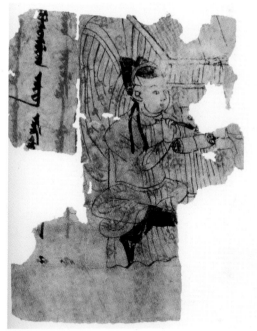

도4.6 당, 〈당화잔지唐畵殘紙〉, 『중국서법사도록』 제1권(상해인민미술출판사, 1991년) 그림 속 집필자는 당연히 엄지와 검지로 붓을 잡았고, 중지·약지·새끼손가락은 구부려 붓대를 잡지 않을 가능성이 비교적 크다.

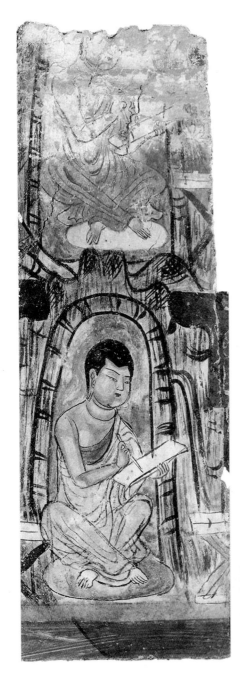

도4.7 당, 〈밀원수업승도密院修業僧圖〉1, 신강언기명옥유지新疆焉耆明屋遺址 출토, 영국 대영박물관 소장 이 그림을 분석해 보면 검지손가락의 갈고리, 중지와 약지, 새끼손가락을 잘 구부려 붓대에 대지 않았으므로 이지단구식 집필법일 가능성이 있다.

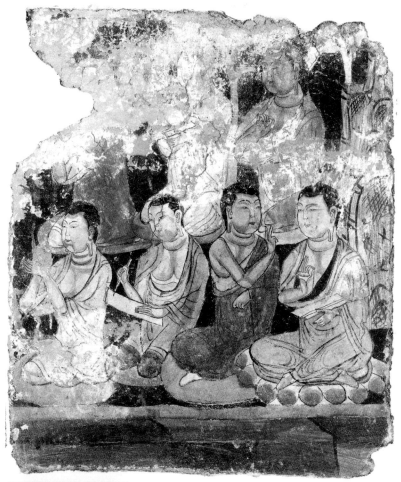

도4.8 당, 〈밀원수업승도密院修業僧圖〉 2, 신강언기명옥유지新疆
焉耆明屋遺址 출토, 영국 대영박물관 소장 이 그림의 집필 방법은
악관식 집필법이다.

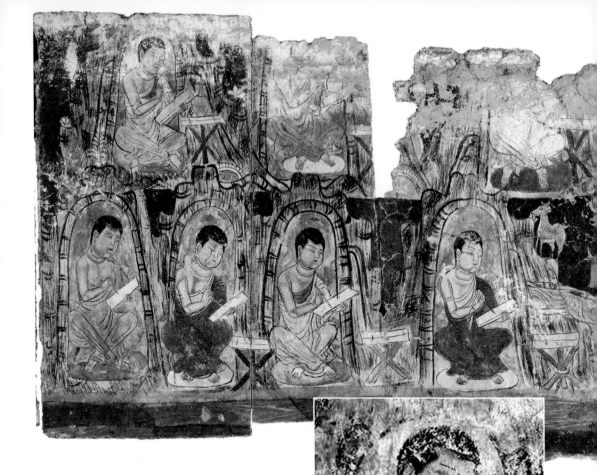

도 4.9 당, 〈밀원수업승도密院修業僧圖〉 3, 신강언기
명옥유지新疆焉耆明屋遺址 출토, 영국 대영박물관 소장
① ② 그림 속 인물의 집필법은 섭정식攝頂式 집필법
이다. ③ ④ 검지손가락은 갈고리 모양, 중지와 약
지, 새끼손가락은 현저히 구부려 붓대에 대지않았
으므로 단구식 집필법일 가능성이 보인다. ⑤ 그림
속 인물의 집필 방법은 비교적 확정하기 어렵지만
단구법과 악관법 모두 가능하다.

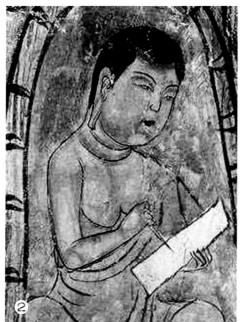

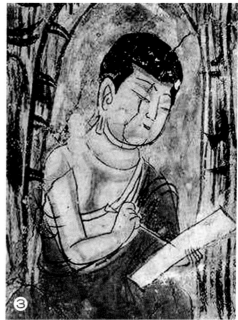

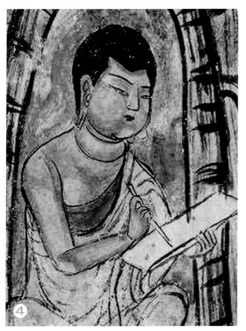

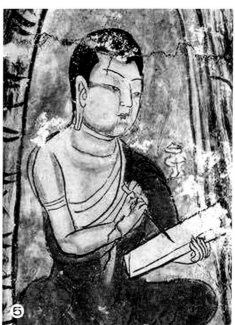

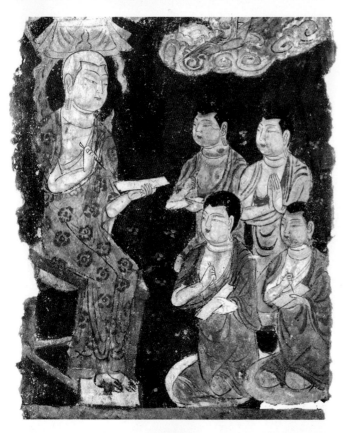

도4.10 당, 〈밀원수업승도密院修業僧圖〉 4, 신강언기명옥유지新疆焉耆明屋遺址 출토, 영국 대영박물관 소장 그림 속 인물들의 집필 방법은 비교적 확정하기 어렵지만 단구와 악관법 모두 사용할 가능성이 있다.

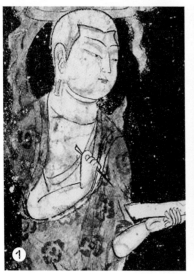

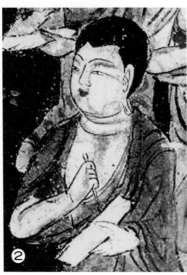

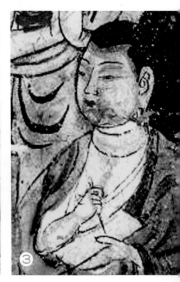

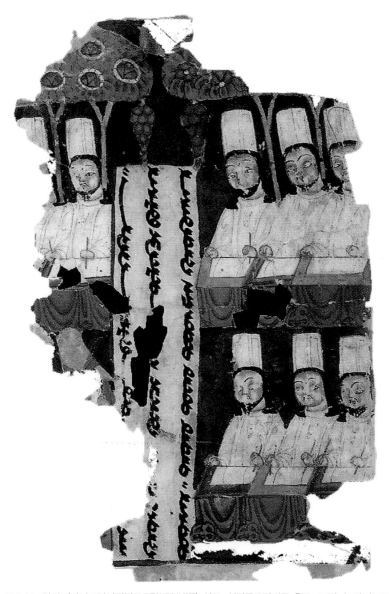

도4.11 만당, 〈마니교경서집필도摩尼教經書執筆圖〉삽도, 신강투르판지구 출토. 그림 속 마니교도들의 집필 방법은 쉽게 구별할 수 없으나, 큰 형태로 분석해보면 악관법을 사용했을 가능성이 있다. 그림 속의 2, 3인이 한 손에는 물건을 잡고 있는데, 이것이 붓을 대체하여 쓰는것인지, 아니면 서사하는 것인지는 분명치 않다.

당대의 서법이론

당대는 위진魏晉 이후 서법을 특별히 흥성시켰던 시기이고 또 후세에 큰 영향을 남긴 시대이다. 당대의 서법 이론은 당시의 서예 작품과 마찬가지로 다채로움을 띠었고 많은 대가들에 의해 명적名跡과 동시에 명작名作, 명론名論을 남겼다. 당대의 서론書論은 처음으로 집필의 구체적인 방법에 대해 언급했고 그 대표적인 인물로는 한방명韓方明임이 분명하다. 그는 집필에 관한 자신의 관점을 남겼을 뿐만 아니라 집필의 두 가지 방법에 대해 집중적으로 소개했다. 또한 다른 일본 유학생인 공해空海는 학문을 성취하고 귀국 후 유사하면서도 서로 다른 집필 논점을 후세에 남겼고, 심지어 집필도상도4.12도 오늘날까지 전해져 내려왔다. 위 스승과 제자의 집필이론은 중일 양국의 집필 현상에 중대한 영향을 미쳤기에 특별한 관심을 보일 필요가 있다.

한방명은 당 덕종 정원貞元785-805시기의 서법 이론가다. 스스로 동해東海 서공도徐公璹 및 청하清河 최공막崔公邈으로부터 전수받았다고 한다. 확인되는 생전 사적은 없고 세상에 알려진 글씨 흔적도 보이지 않았다. 임온林蘊의 『발등서撥鐙序』 중에는 노조盧肇의 말을 인용하여 "나는 한이부韓吏部의 가르침을 받았다"고 했다. 여기서 말한 한이부는 한방명이 아닐까? 만약 맞다면 그의 관직이 이부였다는 증거도 된다. 한방명은 『수필요서授筆要說』에서 다음과 같이 말했다.

"무릇 서법의 요령은 집관執管에 있다. 두 손으로 붓대를 감싸는 방법이기도 하고 오지로 함께 집기도 한다. 입으로 전달하고 손으로 전수하기 위하여 주요한 요점을 말하자면 손바닥을 비우고 손가락으로 눌러서 붓을 움직이는 것이다. 일반인들은 모두 단지로 붓을 잡는데, 이렇게 하면 힘이 부족해지고 정신과 기운이 없어져 한 점의 그림을 그릴 때마다 비록 해법이 있어도 역시 사용하지 못한다. 손바

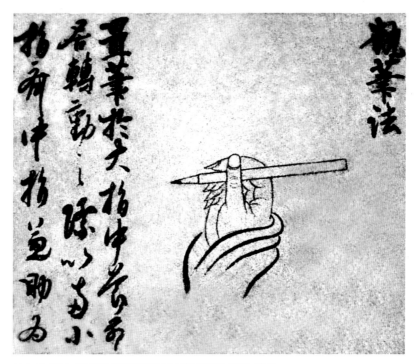

도4.12 일본, 〈홍법대사공해집필도弘法大師空海執筆圖〉, 『묵墨』 잡지

닥을 비우고 손가락에 힘을 주는 평완쌍포平腕雙苞는 기묘하기 그지없다."

서공徐公은 다음과 같이 말하였다.

"검지의 가운뎃마디 앞부분으로 집필하여 움직일 때 엄지는 중지와 함께 붓대를 눌러 힘을 준다. 손가락은 자연스럽게 힘이 들어가고 손바닥은 자연스럽게 비워 둔다. 비록 붓을 집필할 때 모든 손가락을 사용하되 자유자재로 사용할 수 있어야 한다. 오늘날의 사람들은 손끝으로 집필하여 붓의 움직임에 방해를 주고 주먹과

손가락으로 손바닥을 채워 필세筆勢를 죽이고 있다. 또한 너무 급하게 집필하여 움직임에 방해가 되기 때문에 설령 올바른 방법을 사용한다 하더라도 충분히 표현할 수가 없다."

한방명은 "쌍지포관雙指苞管이란 바로 오지공집五指共執"이라 했다. 여기에서 쌍지포관은 검지와 중지를 병행하여 붓대를 감싸는 방법으로 이해하기 쉬우나 오지공집법은 어떠한 방법을 가리키는지 정확한 구분이 어렵다. 오지공집은 동시대의 노휴盧携가 『임지결臨池訣』에서 언급했던 "붓을 너무 빡빡하게 잡지 말고 약지는 중지에 붙이고 새끼손가락은 약지를 받치는 것이 자세한 요점이다" 라는 말로 이해할 수 있다. 위의 말을 바탕으로 하면 약지와 새끼손가락은 미세하게 중지를 도와주는 역할을 하는 것이지 후세 사람들이 알고 있듯이 새끼손가락이 약지를 돕는 동시에 붓대의 안쪽에서 붓대를 받치는 방법이 아니다. 저자는 노휴의 설명이야말로 한방명이 말한 '오지공집'의 정확한 해석이라 본다.

한방명韓方明이 말하기를 "일반인은 모두 단지포법을 사용한다"라고 했다. 이는 당시 보편적으로 유행하고 사용했던 집필 방법이 단포식單苞式임을 알 수 있다. 현재 남아 있는 당대의 회화 작품 중 집필도상을 알 수 있는데, 한방명은 "힘이 부족하고 신기가 없다"라는 이유로 '기묘하기 그지없는' 쌍포법을 제창하였으나 당시의 주류 집필 방법은 역시 단포법이었다. 이후 서공徐公의 집필법 요점을 전하면서 다음과 같이 말했다. "엄지의 가운뎃마디 앞부분으로 잡고 붓을 움직이거나 돌릴 때 검지를 중지와 맞추고 함께 힘을 전달한다." 여기서 엄지, 검지, 중지로만 집필한다고 설명했고 나머지 두 손가락은 언급하지 않았다. 또한 검지를 중지에 맞춘다는 말이 있는 것 보아 이 설명이 바로 한방명이 말하던 기묘하기 그지없는 삼지쌍포법을 가리키는 것일 것이다. 노휴는 『임지결』에서 집필 방법에 관해 다음과 같이 언급했다.

"붓을 사용하는 법은 엄지로 밀고, 중지로 누르며, 검지를 거두고, 약지는 받침 역할을 한다. 손바닥 모양을 새의 알 잡듯이 한다. 이는 붓의 사용법에서 큰 요점이다. 대체로 붓을 사용할 때 엄지 첫 번째 마디로 붓을 눌러 붓의 회전을 자유롭게 한다. 그런 후에 위쪽으로는 살짝 밀고 가운데는 걸이로 걸치며 붓을 미는 힘은 너무 빡빡하지 않게 한다. 약지는 중지에 붙이고 새끼손가락은 약지를 받쳐 준다. 이는 세부적인 요점이다. 이 모두 쌍포법이기에 당연히 손바닥 모양보다는 손가락의 모양이 중요하다. '영永' 자 이론에서 말하기를 "엄지를 밀어 검지와 함께 붓대를 잡고 중지로 붓대를 걸치면 이는 단포單苞라는 것이다."

위에서 언급했던 엄지와 중지가 가운데 부분에서 만나고, 검지와 약지가 아래위로 대응되는 위치에 있는 집필 방법은 아마 사지쌍포법四指雙苞法일 것이다. 아래 부분에서 언급했던 집필법, 즉 새끼손가락이 약지에 접하고 약지가 중지에 접하며 새끼손가락과 약지는 함께 도와주는 역할을 하는 것은 아마 새끼손가락과 약지가 붓대와 접촉하지 않는 삼지쌍포법三指雙苞法이었을 것이다. 뒤에서 언급했던 "엄지로 검지를 밀고 중지를 거는 방법은 단포법이다"는 앞부분에서 문제가 될 수 있다. 만약 "엄지로 중지를 밀고 검지를 걸친다"라 수정하면 이것이 바로 삼지단포법이고, 혹 "엄지로 검지를 밀고 중지를 걸치는 방법"은 삼지쌍구법이다. 그리고 만약 "엄지로 밀고 검지를 걸친다"라고만 되어 있으면 이는 이지단포라고 고칠 수 있다.

한방명은 『수필요설授筆要說』에서 다섯 가지 집필 방법도 설명했는데, 이는 그 시대에서 단포법, 쌍포법을 제외한 기타 유행했던 여러 가지 집필 방법이라 볼 수 있다. 원문은 다음과 같다.

집필에서 붓을 잡는 법은 다섯이고, 대체로 붓대의 길이는 5, 6촌에 불과하나

쉽게 사용할 수 있는 편리함을 귀히 여긴다.

첫째 집관執管. 서법의 요령은 집관에 있다. 두 개의 손가락으로 붓대를 감싸는 방법으로, 역시 다섯 손가락을 모으기도 한다. 주요한 요점을 말하자면 손바닥을 비우고 손가락으로 눌러서 역시 붓을 움직이는 것으로, 구전으로 전해진 설이다. 일반적으로 모두 손가락 하나로 붓을 잡는데 이렇게 하면 힘이 부족해지고 정신과 기운이 없어져 한 점의 그림을 그릴 때마다 비록 해법이 있어도 역시 사용하지 못한다. 손바닥을 비우고 손가락에 힘을 주는 평완쌍포법平腕雙苞法이 기묘하기 그지없다.

둘째 시관撕管. 졸관拙管이라고도 한다. 오지로 붓대의 상단을 잡고 급하게 글을 쓰는 방법이다. 어떠한 글씨체도 없어 초안草案 작성 시 사용된다. 오늘날 많은 사람들은 오지로 집관하면서 뼈와 근육을 사용하지 않는데 이는 절대로 배울 만한 방법이 아니다.

셋째 촬관撮管. 오지로 붓대의 끝을 움켜잡는다. 큰 초서체나 도장圖障을 쓸 때 사용한다. 졸관拙管과 비슷하다.

넷째 악관握管. 주먹을 움켜잡아 집필하고 팔을 들어 팔의 힘으로 글을 쓴다. 이는 아마 제갈탄諸葛誕부터 시작된 것이다. 기둥에 기대어 글을 쓰고 있는데 벼락을 맞은 기둥이 무너졌음에도 불구하고 그는 쓰기를 멈추지 않았다. 만약 당신의 마음속 기세가 크고 웅장하면 이런 방법으로 글을 쓸 수 있으나 이는 서예가들이 사용하는 방법이 아니다. 후에 왕승건王僧虔이 이 방법을 사용했던 것은 다른 사람과 다르게 하기 위함이지 본인이 원해서 사용한 것이 아니다. 근래 장종신張從申낭중이 이 방법을 사용했는데 그 모습이 둔하여 세간의 웃음거리가 되었다.

다섯 번째 익관搤管. 검지부터 새끼손가락까지의 첫째와 둘째 마디로 집필하고 엄지로 누르는 것이 붓대를 잡는데 효과적이며, 악관법과 비교하여 작은 차이가 있다. 다른 방법을 추구하는 사람들이 본 방법을 표절하여 도장圖障을 쓰는

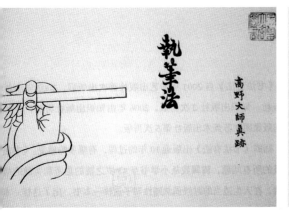

도4.13 일본, 〈홍법대사소전집필법弘法大師所傳執筆法 단포법單苞法〉, 『서법유법書法有法』(손효운孫曉雲
저, 강소미술출판사, 2010)

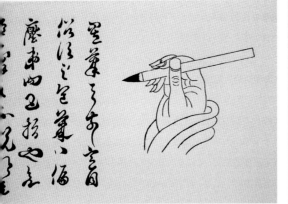

도4.14 일본, 〈홍법대사소전집필법弘法大師所傳執筆法 쌍포법雙苞法〉, 『서법유법書法有法』(손효운 저,
강소미술출판사, 2010)

용도로 사람들한테 전파하였는데, 사용하는 방법이 아주 이상하였다. 이 또한 서예가들이 할 일이 아니다.

다음은 일본 홍법대사^{弘法大師} 공해^{空海}의 집필도와 주장도4.13-14에 관해 논의하고자 한다. 공해가 전하는 방법은 당대^{唐代}의 집필법이기에 이 장에 포함시킨다.

일본의 후나하시 히데가타^{舟橋秀賢}가 지은 『홍법대사서류계도^{弘法大師書流系圖}』에서 공해의 계보는 "채옹^{蔡邕} – 채염^{蔡琰} – 위부인^{衛夫人} – 왕광^{王曠} – 왕희지^{王義之} – 왕헌지^{王獻之} – 지영^{智永} – 우세남^{虞世南} – 서호^{徐浩} – 서숙^{徐璹} – 한방명^{韓方明} – 공해^{空海} – 차아천황^{嵯峨天皇}"이라 하였다. 이 계보에서 알 수 있듯이 한방명은 공해가 중국에 머물던 당시의 서법 스승(이 도문^{圖文}은 손효운^{孫曉雲}의 저서 『서법유법^{書法有法}』에서 인용하였다)이다. 윗부분은 단포법이고도4.13, 아랫부분은 쌍포법이다.도4.14

엄지 마디 앞부분으로 붓을 잡고 팔목을 움직이거나 돌릴 때 새끼손가락과 중지는 도움 역할을 하며 손가락에 힘을 주고 손바닥은 비운 상태이다. 비록 붓을 굳게 잡았지만 반드시 자유자재로 움직일 수 있어야 한다. 오늘날의 사람들은 손끝으로 집필하여 붓의 움직임을 방해하고 주먹과 손가락으로 손바닥을 채워 필세를 죽이고 있다. 또한 급할수록 강하게 잡게 되고 여유를 가지면 그렇지 않다.

집필 모습은 앞에서와 거의 유사하고 포필^{包筆 붓을 감싼다}이라고 부른다. 붓은 네 번째, 다섯 번째 손가락으로 누른다. 붓이 이탈하지 않게 하기 위해서는 집필한 손가락의 힘이 충분해야 한다. 하지만 새끼손가락의 힘이 부족하여 오랫동안 붓을 잡기 힘들다. 이렇게 붓을 잡기만 하면 손바닥이 자연스럽게 비게 되고 글이 두꺼우면서도 경쾌하다. 이미 그 이치를 알고 그 미묘함을 알았으면 굳이 한 손가락으로 힘을 주지 않아도 오랫동안 갈 수 있다. 반드시 한 손가락을 사용해도 손이 편하면 사람들이 그 편함을 따르므로 세상에 널리 퍼지게 된다.

앞에서 언급한 단포법^{單苞法}은 삼지공집^{三指共執}인 단포법이며 현대인들이 펜을

잡는 집필법과 유사하다. 다음 부분에서 언급하는 쌍포법雙苞法은 사지공집四指共執인 쌍포법이다. 공해空海가 전하는 이 쌍포법은 현대인들이 사용하는 오지집필법과 비교해 손목을 자연스럽게 하고 손가락을 오므린다는 차이가 있다. 특별히 짚고 넘어갈 점은 이 일본 유학생과 스승은 서로 다른 관념을 지니고 있다. 스승은 쌍포법이 좋다고 생각하지만 제자는 단포법이 좋다고 생각했다. 그 이유는 쌍포법은 "단지單指의 힘이 고르게 되어 오래 갈 수 있으므로, 반드시 단지를 사용하여 손이 편하면 역시 그 편리함을 좇고 세상에 전할 것이다.

아마 이것이 바로 일본에서 단포법이 주로 유행했던 기초 이론 및 근본적 원인이었을 것이다.

한방명과 공해가 주장하는 집필법 이론의 차이점에서 출발한다면 중국과 일본의 집필 방법이 점차 다르게 된 이유를 알 수 있을 것 같다. 동시에 저자는 맹목적으로 스승의 가르침을 따르는 것보다는 자신의 독립적인 이해를 지닌 공해에 대해 높이 평가하고 싶다. 그야말로 불교계 및 왕도王道 모두의 대가답다.

5. 오대五代의 집필

오대五代 907-960란 당조 唐朝 멸망 후부터 북송이 건립되기까지 순차적으로 교체되었던 5개 정권을 일컫는다. 즉 후량後梁, 후당後唐, 후진後晉, 후한後漢, 후주後周이다. 이때 중원 지역 밖에는 전촉前蜀, 후촉後蜀, 오吳, 남당南唐, 오월吳越, 민閩, 초楚, 남한南漢, 남평南平 형남荊南 북한北漢 등 10개의 지방 정권이 할거했다. 때문에 이 시기를 통합하여 오대십국이라 부른다. 오대 역사는 비록 53년밖에 안 되지만 주문구周文矩, 고굉중顧閎中, 왕제한王齊翰, 완고阮部, 관휴貫休, 석각石恪 등 화가들이 생겨나는 등 인물화 방면에서 새로운 발전이 있었고, 명확한 시대적 특색을 보였다. 특히 중원 지역은 오도자吳道子 화풍의 영향을 많이 받았고, 남당과 강남지역은 섬세하고 정려한 추세였다.

오대 시기에 남긴 명가 명적名跡의 수량은 많은 편이지만 집필도상의 수량은 적었다. 완고阮部가 그린 〈낭원여선도閬苑女仙圖〉 중에서 한 개의 이지단구법 집필도상도5.1을 확인했는데, 이는 한황韓滉의 작품으로 전하는 〈문원도文苑圖〉와 같은 주문구周文矩의 〈유리당인물도琉璃堂人物圖〉의 모본 속 이지단구법 집필도상도5.2과 유사하다.

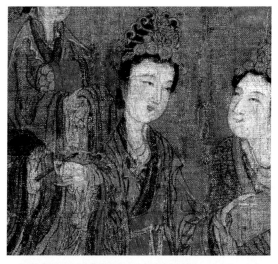

도5.1 오대, 완고阮郜, 〈낭원여선도閬苑女仙圖〉
부분, 북경고궁박물원 소장 이 작품은 송인의
모본이고, 송대 회화로 간주되지만, 집필의 도
상은 원작의 시대로 추정해야 한다. 그림 속 선
녀의 엄지와 검지는 붓을 잡고, 가운뎃손가락,
약지 및 새끼손가락은 붓대에 닿지 않은 전형
적인 이지단구(단포)식 집필법이다.

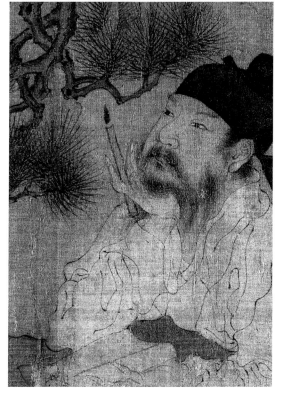

도5.2 오대, 주문구周文矩 〈유리당인물도琉璃堂
人物圖〉 부분, 미국 메트로폴리탄미술관 소장
그림 속 모습은 전형적인 이지단구식 집필법
이다.

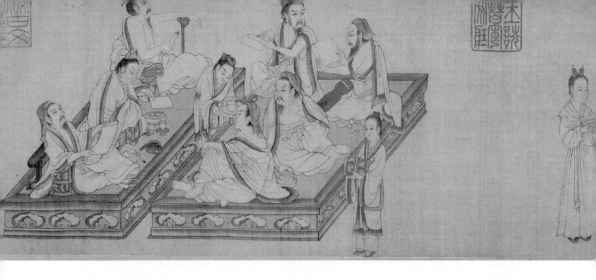

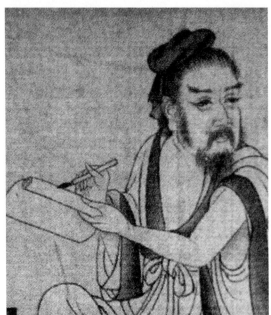

오대 후촉, 구문파邱文播, 《문회도文會圖》 부분 1, 2

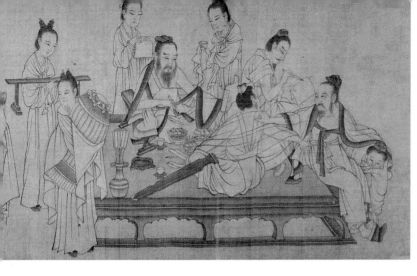

도5.3 오대 후촉, 구문
파邱文播, 〈문회도文會圖〉,
대북 고궁박물원 소
장 그림에는 4개의 집
필도상이 있는데, 모두
단구식의 집필이지만
삼지단구인지 아닌지
여부는 판별하기가 더
어렵다.

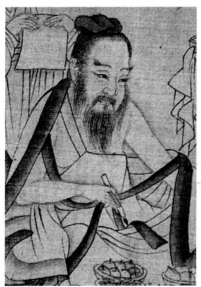
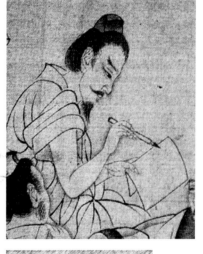

오대 후촉, 구문파邱文播, 〈문회도文會圖〉 부분 3, 4

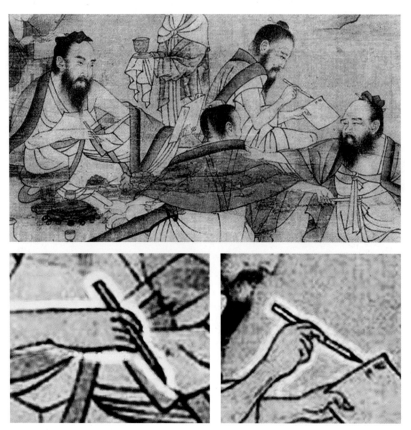

(상) 도5.4 오대 후촉, 구문파邱文播 (전), 〈문회도文會圖〉, 대북 고궁박물원 소장 그림 속의 2개의
집필도상은 단구식의 집필법을 보이지만, 삼지단구인지 아닌지는 정확하지 않다.
(하) 오대 후촉, (전) 〈문회도文會圖〉 부분 1, 2

또한 구문파邱文播의 〈문회도文會圖〉에서 두 가지 집필도가 확인되는데, 하나는 4개
의 집필도상도5.3을, 다른 하나는 2개의 집필도상도5.4를 포함하고 있으며, 모두 이
지단구법을 사용하고 있었다. 하지만 이지단구법인지 삼지단구법인지는 정확한
구분이 어렵다.

이 시기에 비교적 신뢰성이 있는 집필도상은 돈황의 장경동藏經洞에서 출고되고

도5.5 오대, 〈지장시왕도^{地藏十王圖}〉부분, 돈황 유화, 영국 대영박물관 소장 그림의 집필자는 엄지와 검지로 붓을 잡아 전형적인 이지단구법이다. 왼쪽 엄지와 검지가 붓대의 정중앙에 자리하고 있다.

도5.7 오대, 미상, 〈치성광여래입상^{熾盛光如來立像}〉부분, 돈황 유화, 영국 대영박물관 소장 그림의 집필자는 엄지와 검지로 붓을 잡은 전형적인 이지단구법이다.

도5.6 오대, 미상, 〈북방신성도^{北方神星圖}〉부분, 돈황 유화, 영국 대영박물관 소장 그림의 집필자는 엄지와 검지로 붓을 잡은 전형적인 이지단구법이다.

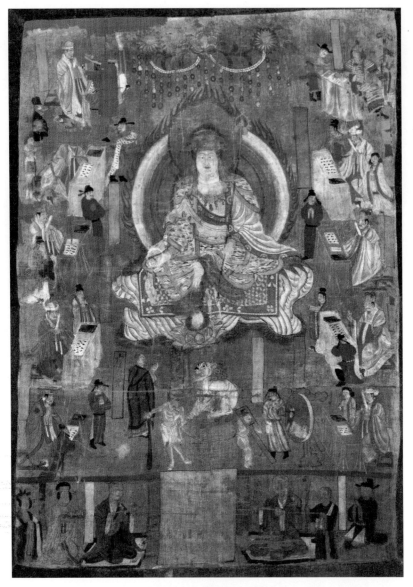

도5.8 오대, ⟨지장시왕도^{地藏十王圖}⟩, 돈황 유화, 영국 대영박물관 소장

오대, 〈지장시왕도地藏十王圖〉1 그림의 집필자는 엄지와 검지로 붓을 잡은 전형적인 이지단구법이다.

오대, 〈지장시왕도地藏十王圖〉2 그림의 집필자는 왼손에 붓을 잡아 집필 방법을 결정하기 어렵다. 검지 하나의 단구 또는 검지가 매달려 있을 수 있다. 시대에 따른 붓쓰기의 관점에서, 그것은 이지단구의 가능성이 더 높다.

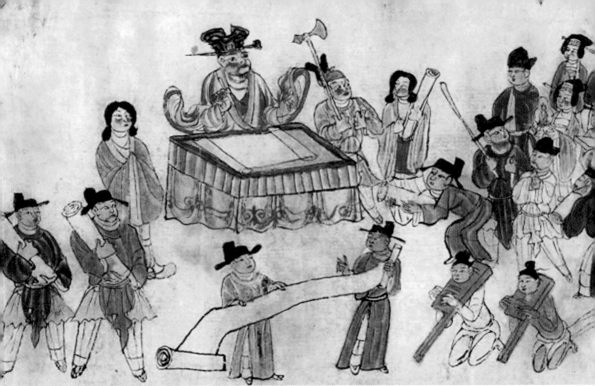

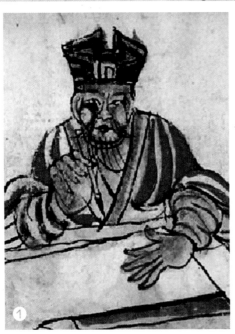

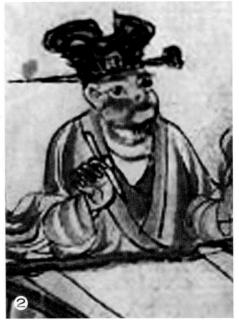

도5.9 오대, 〈지옥시왕경변도권地獄十王經變圖卷〉 부분, 돈황 유화, 프랑스 국가도서관 소장 두루 마리 그림에 5개의 집필도상이 있는데, 기본적으로 이지단구식의 집필 방법을 확인할 수 있다.

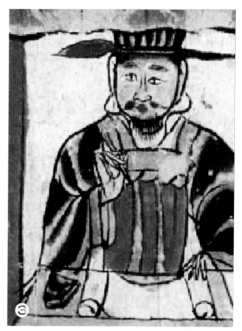
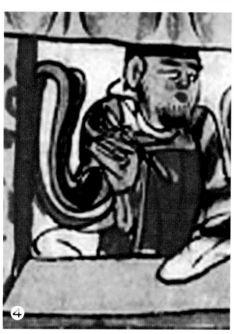
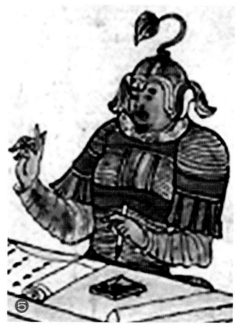

해외로 흩어져 버린 그림들로 그 중 한 사람의 집필 작품으로 추정된다도5.5-9. 만약 한 시대 명가의 명작을 당시 상류 계층에 대한 표현이라 보면 돈황 그림은 민간의 집필에 대한 구체적인 반영으로 볼 수도 있다. 이 두 가지 부류의 그림을 놓고 분석해 본다면 이 시대에서는 당대의 집필의 전통을 이어받아 이지단구법이 주를 이루고 그 다음으로 삼지단구법으로 보완했다. 그리고 이러한 도상은 서법^{문자쓰기}류 집필도였고 아직 회화류 집필도는 없었다.

오대 시기에 전해진 서법 논문은 아주 적은 편이다. 그 중 남당의 이욱^{李煜}은 『서술^{書述}』에서 서예 집필법에 관해 언급했고, 압^壓·구^鉤·게^揭·저^抵·거^拒·도^導·송^送 등 집필법의 7자법^{七字法}을 제안했으며, 이를 발등^{撥鐙}과 연계시켰다. 저자는 이 관점이 오지집필의 이론적 기초로 볼 수도 있겠다고 생각한다. 하지만 이는 반드시 현대에서 제창하는 오지집필법과 같은 이론은 아니다. 우선 관련 내용을 기록하면 다음과 같다.

서법에는 7자법이 있는데 이를 '발등^{撥鐙}'이라 한다. 위부인^{衛夫人} 및 종^鍾, 왕^王으로부터 구^歐, 안^顔, 저^褚, 육^陸 등에게 전수되었으나 일반인들 중에서 그 방법을 아는 사람은 드물다. 다행스럽게도 나는 해우^{海于} 선생한테서 이 신기한 서법을 전수받았다. 기묘하도다. 글이여! 타고난 자질을 바탕으로 구두 비법을 전수받은 후 깊은 연구를 거쳐야만 그 오묘함을 깨달을 수 있다. 어찌 쉽게 얻을 수 있는 비법이겠는가. 그 법이라는 것은 엽압^{擪壓}, 구제^{鉤提}, 저거^{抵拒}, 도송^{導送}이다. 이 글자법은 오늘날의 안진경체로 아직 이어지고 있으며, 나는 장래의 학자들이 이 소문을 듣지 못할까 두려워 이를 기록하여 둔다.

엽^擪은 엄지의 첫마디로 힘껏 누르고 하단으로 힘을 쓰고자 하여 3만 근을 드는 것과 같다. 압^壓은 검지의 가운데 마디가 나타나게 한다. 구^鉤는 중지의 첫마디로 붓대를 감싸고 아래로 누른다. 게^揭는 약지의 손톱과 살점이 만나는 부위로 붓대를

위로 민다. 저抵는 약지로 붓대를 올리고 중지로 받치는 것이다. 거拒는 중지로 붓대를 감싸고 약지로 고정하는 것이다. 도導는 새끼손가락이 약지를 오른쪽으로 이끄는 것이다. 송送은 새끼손가락이 약지를 왼쪽으로 보내는 것이다.

이욱李煜은 집필의 글을 논술하면서 처음으로 '도導, 송送'을 '엽壓, 압鉤, 게揭, 저抵, 구拒'의 내용에 추가했다. '도導, 송送'은 새끼손가락의 기능을 가리킨다. 5자법과 7자법이 다른 점은 새끼손가락이 따로 작용을 하는지, 그리고 어떤 작용을 하는지에 따라서 구분된다. 그 시기의 오지집필법과 현대 오지집필법의 다른 점이라면, 전자는 손목을 평평하게 하고 손바닥을 비스듬히약간의 기울기가 있음 하는 방법이고, 후자는 손목을 기울이고당연히 평평하지가 않다 손바닥을 세우는 방법이다. 전자의 손가락은 모여 있고 거의 아래 방향을 가리키는 반면에 후자의 손가락은 서로 분산되어 있고 방향이 같지 않다.

6. 송대^{宋代}의 집필

송대 그림에서 보이는 집필도상

송조^{宋朝950~1279}는 북송과 남송으로 나뉘고 320년 동안 지속됐다. 960년 조광윤^{趙匡胤}이 북송을 세우고 동경 변량^{汴梁 현재의 하남성 개봉}에 도읍했다. 1127년 금나라 군대가 남침하여 북송을 멸망시키고 조구^{趙構}는 강남에서 남송을 건립했다. 초기에는 응천부^{應天府 남경현재의 하남성 상구}에 도읍했고 후에 임안^{臨安, 현재의 절강성 항주}으로 천도했으나 1279년 원^元에 의해 멸망했다. 송대는 위로 오대, 아래로 원조를 이으며 문예가 번영했던 시기다.

송대의 회화는 수, 당, 오대를 기초로 큰 발전이 있었고, 궁중화, 문인화, 민간회화는 각자의 체계를 구축했으며 피차에 서로 영향을 미침으로써 송대 회화의 풍부하고 다채로운 면모를 형성했다. 송대 인물화의 일대 종사는 북송 시기에 탄생했는데, 그가 이공린^{李公麟}으로, 남송에 접어들면서 인물화의 절정에 도달했고, 이 시기의 인물화 화가와 그들의 작품의 수도 볼 만하였다. 그중에는 집필도상 역

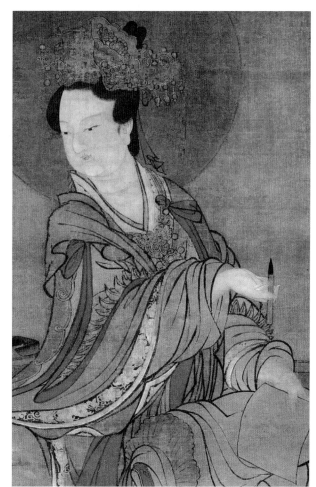

도6.1 북송, 미상,〈후시수성도猴侍水星圖〉부분, 미국 보스톤미술관 소장 그림 속 집필자는 엄지 손가락과 검지손가락으로 집필하고, 가운뎃손가락으로 잡지는 않았다. 이지단구법일 가능성이 비교적 크다.

시 적지 않은 편이어서 송대의 집필법을 연구하는 데 가장 좋은 참고자료가 됐다.

역대의 집필도상에 대해 전반적으로 고찰한 결과, 송대는 집필 방식에 큰 전환기라 할 수 있다. 따라서 충분한 수량을 확보한 송대의 집필도상도6.1-23에서 확인할 수 있듯이 송대에서는 당대와 오대에 주류를 이룬 집필법인 이지단구법을

계승하는 동시에 삼지쌍구식 집필법이 점차 나타나기 시작했고, 결과적으로 이지단구법과 삼지쌍구법이 병행 사용되는 국면이 되었다.

현재 수집한 북송 시기의 집필도는 네 가지다. 그 중 한 개는 미국 보스턴미술관에 소장되어 있는 〈후시수성도猴侍水星圖〉도6.1인데, 화법이 정교하고 인물 표현이 매우 아름다운 보기 드문 걸작이다. 그 중 인물의 집필 방법은 단구법이기는 하지만, 유독 이지단구법과 삼지단구법 사이에서 구분하기는 어렵다. 저자는 이 시대의 집필 배경을 근거로 이는 이지단구법일 가능성이 더 크다고 추론한다. 다른 세 개의 그림은 집필도상을 포함하는 인물화인데, 전부 북송시대 인물화의 대가인 이공린 작품의 임본臨本 혹은 모본摹本이다.

이공린李公麟1049~1106의 자는 백시伯時, 호는 용면거사龍眠居士로, 명문대가 출신이고 박학다식하며 옛것에 관심이 많고 시문에 능하였으며 행서와 해서에 진인晉人의 분위기가 있었다. 그가 그린 인물화는 다른 화가들의 장점이 모두 집합된 자신만의 화풍을 갖고 있어 후대에 의해 일대대가, 백대종사百代宗師 등으로 불렸다. 이공린은 왕안석王安石, 소식蘇軾, 미불米芾, 황정견黃庭堅과 깊은 교분을 갖고 있었으며, 그의 작품으로 전하는 〈서원아집도권西園雅集圖卷〉은 바로 자신과 소동파蘇東坡, 황정견黃庭堅, 미불米芾, 채양蔡襄, 진관秦觀 등 유명 인사들과 함께 부마도위附馬都尉인 왕선王詵의 부府에서 아회를 즐기는 모습을 백묘白描 화법으로 표현한 작품이다.

따라서 소장하고 있는 두 개의 〈서원아집도권西園雅集圖卷〉을 분석해 보면 모두 같은 조본祖本을 참조한 작품임을 알 수 있다. 작품 속 인물 모습도 거의 유사하여, 소동파는 서탁 위에서 글을 쓰고 있고, 미불은 돌 위에 제자題字하고 있으며, 화가 본인이백시은 엎드려 그림을 그리고 있는데, 집필 방식이 모두 단구식 집필 방식이고 쌍구식 집필 방식이 아니었다. 또 다른 이공린의 작품 〈집필인물〉 속 사람의 집필 방법도 단구법식이다. 이러한 네 가지 그림에 반영된 집필법은 우리에게 북송 시기의 집필법 또는 당과 오대의 전통 집필법은 기본적으로 단구법 집필

방법임을 알려 준다.

다시 남송 시기의 집필도상을 보면, 비록 단구법이 다수를 점하지만 이미 쌍구식 집필법이 생겨나기 시작했다. 또한 원대元代의 집필도상을 살펴보면 이때는 단구법과 쌍구법 두 가지 집필 방법을 서로 교류하며 병행 사용되는 현상이 나타났다. 집필법의 이러한 변화는 남송 시기에서 발생하여 명대에 이르러 드디어 쌍구식 집필법 위주의 국면으로 되는데, 이 두 집필법이 점차 변화의 흔적을 몰아내는 것을 알 수 있다.

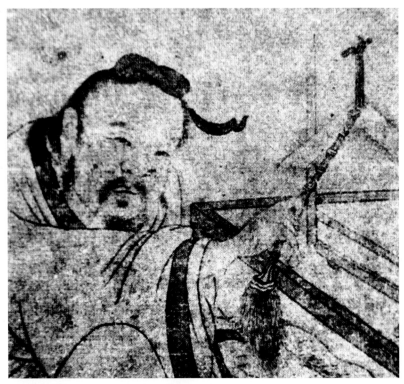

도6.2 북송, 이공린李公麟, 〈집필인물〉 부분,
『남화대성南畫大成』 제5권(광릉서사廣陵書社) 이
그림의 집필 방법은 이지단구식 집필법일 가능
성이 크다.

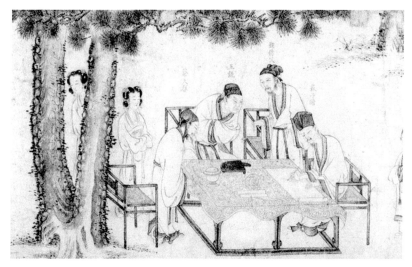

도6.3 북송, 이공린李公麟(전), 〈서원아집도권西園雅集圖卷〉 부분, 『추백작품秋拍作品』(중무성가박매공
사中貿聖嘉拍賣公司, 2002) 그림 속의 소동파, 미원장 등이 그림 그리는 것을 자세히 분석한 결과,
단구식으로 확정할 수 있지만, 이지단구 및 삼지단구인지는 확정하기는 쉽지 않다.

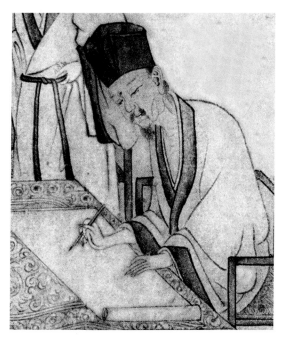

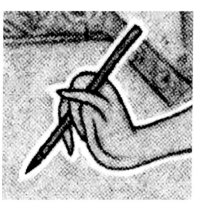

북송, 이공린李公麟(전), 〈서원아집도권西園雅集圖卷〉
1, 소동파 집필 삼지단구법

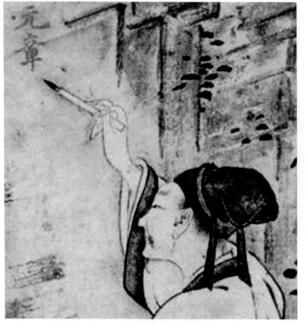

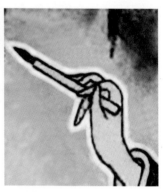

북송, 이공린李公麟(전), 〈서원아집도권西
圓雅集圖卷〉2, 미원장 집필 삼지단구법

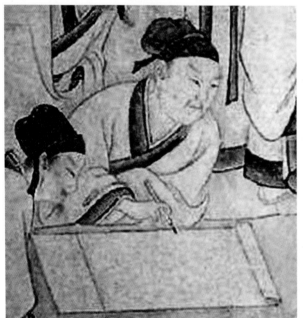

북송, 이공린李公麟(전), 〈서원아집도권
西圓雅集圖卷〉3, 이백시李伯時(공린公麟)
집필 이지단구법으로 보인다.

도6.4 북송, 〈서원아집도권^{西園雅集圖卷}〉 1, 소동파 집필, 대북 고궁박물원 소장 이지단구법으로 보인다.

도6.5 북송, 〈서원아집도권^{西園雅集圖卷}〉 2, 미원장^{米元章} 집필, 대북 고궁박물원 소장 삼지쌍구법으로 보인다.

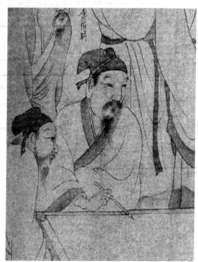

도6.6 북송, 〈서원아집도권^{西園雅集圖卷}〉 3, 이백시^{李伯時}(공린^{公麟}) 집필, 대북 고궁박물원 소장 이지단구법으로 보인다.

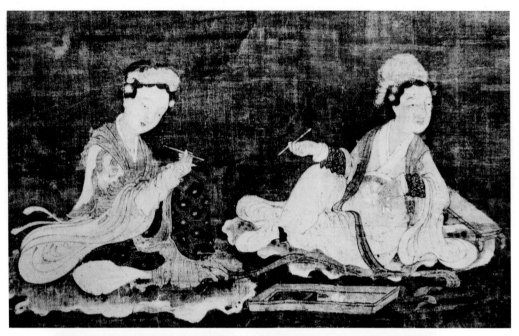

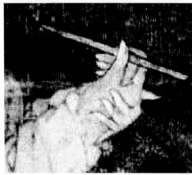 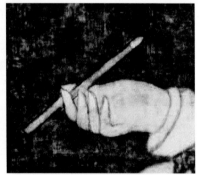

도6.7 송, 미상(원제는 주방周昉), 〈연음도聯吟圖〉, 북경 고궁박물원 소장, 〈중국역대명화집〉(인민미술출판사, 1965) 그림 속 양쪽의 여류 시인들은 모두 엄지와 검지로 붓을 잡고, 그 나머지 세 손가락은 한가로이 두어 전형적인 이지단구식 집필법이다.

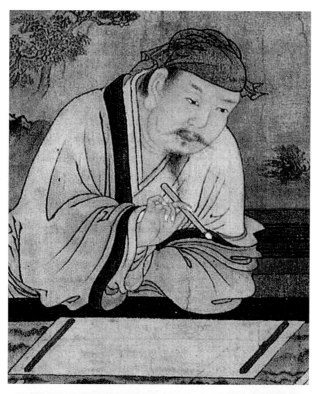

도6.8 송, 유송년
劉松年, 〈18학사도축
十八學士圖軸〉 부분 이
것은 전형적인 이지
단구식 집필법이다.

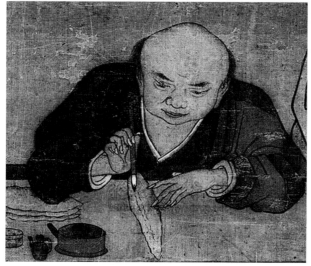

도6.9 송, 미상, 〈대
지율사상大智律師像〉
부분, 미국 클리블랜
드미술관 소장 이것
은 전형적 이지단구
식 집필법이다.

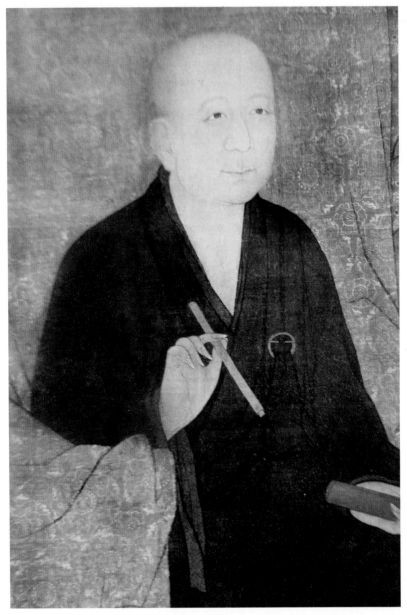

도6.10 송, 미상(원제 관휴^{貫休}), 〈나한사경도^{羅漢寫經圖}〉 부분, 『중국화^{中國畵}』(1985 제3기) 전형적
이지단구식 집필법이다.

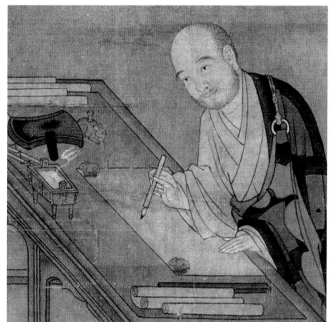

도6.11 송, 유송년劉松年, 〈연다도揅茶圖〉 부분, 대북 고궁박물원 소장 그림 속의 집필자는 엄지와 검지로 붓을 잡고, 중지, 약지, 새끼손가락은 나란히 구부린 것으로 보아 이는 이지단구식 집필법이다.

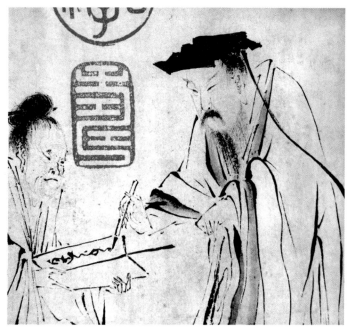

도6.13 송, 양해梁楷, 〈왕희지서선도王羲之書扇圖〉, 대북 고궁박물원 소장 이지단구식 집필법이다.

도6.12 남송, 주계상^{周季常}, 〈응신관음^{應身觀音}〉 부분, 미국 보스턴박물관 소장 이지단구식 집필법
이다.

도6.14 송, 미상, 〈왕희지상王羲之像〉 비록 인물의 이미지는 선명하지 않지만, 이지단구식 집필법임을 추정하기란 어렵지 않다.

도6.15 송, 김처사金處士, 〈시왕도十王圖〉 1, 미국 메트로폴리탄미술관 소장 이지단구식 집필법이다.

도6.16 송, 김처사金處士, 〈시왕도十王圖〉 2, 미국 메트로폴리탄미술관 소장 이지단구식 집필법이다.

도6.17 송, 김처사金處士, 〈시왕도十王圖〉 3, 미국 메트로폴리탄 미술관 소장 이지단구식 집필법이다.

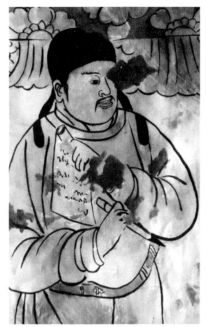

도6.18 요, 〈한인시종도漢人侍從圖〉 부분, 1994년, 요령성遼寧省 조양시朝陽市 건평현建平縣 흑수진黑水鎮 칠현영자촌七賢 營子村 수천1호요묘水泉 一號遼墓 출토 시자는 오른손으로 붓을 들었고, 왼손은 글이 쓰인 두루마리를 들고 있다. 검지손가락은 높이 솟아있고, 중지·약지·새끼손가락 세 손가락은 나란히 있어, 이지단구식 집필법으로 보인다.

도6.19 요, 〈수재백도收財帛圖〉 벽화, 산서대동 주가점요묘山西大同周家店遼墓 이지단구식 집필법이다.

도6.20 송, 미상, 〈18학사도十八學士圖〉 부분 그림 속의 집필자는 엄지, 검지와 중지로 붓을 잡고 약지와 새끼손가락은 완만하게 구부려 붓대와는 접촉하지 않고 있어 전형적인 삼지쌍구식 집필법이다.

도6.21 금, 〈봉주산악도^{奉酒散樂圖}〉, 산서대동 서구묘^{山西大同徐龜墓} 벽화 삼지쌍구식 집필법 이다.

도6.22 송, 하규 ^{夏圭} 〈서원아집도^{西園雅集圖}〉 미국 대니 얼 아이긴스 박물 관 소장 삼지쌍구 식 집필법이다.

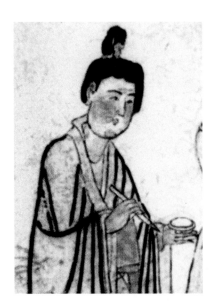

도6.23 요, 〈시녀도^{侍女圖}〉, 982년(건형 4), 벽 화. 산서대동시남효요허종윤묘^{山西大同市南郊遼許從贇墓} 이러한 각도의 집필법은 이지단구와 삼지 단구 모두 가능하고, 심지어 악관법이라고 말 할 수 있으나 아니라고 하기도 어렵다. 그러나 당시 집필법을 총체적으로 보건대, 이지단구와 삼지단구 모두 가능하다.

송대의 집필

송대의 집필 이론에서 가장 유명한 것은 소식蘇軾, 동파東坡의 "집필은 규정된 기준이 없다. 집필에 편리하도록 손바닥에 충분한 공간을 주면 된다"라는 주장이다. 이러한 말을 하게 된 이유는 정확히 알 수 없으나, 그의 서예 친구인 황정견黃庭堅이 강조하는 '쌍구회완雙鉤回腕'과 미불米芾이 흥이 나면 가끔씩 '오지집필'한다는 여러 현상에서 출발한 그의 집필에 대한 관점일 수도 있다. 동시에 이는 당시 고법古法을 받들어 따르고자 하는 자신을 위한 해명일 가능성도 있다.

소동파의 집필과 관련해 명대의 진계유陳繼儒는 『태평청화太平淸話』에서 "황정견黃庭堅, 산곡山谷이 말하기를, 소동파는 쌍구법에 익숙하지 않다"라고 했다. 이는 소동파가 단구법을 사용한다는 방증이다. 이지단구 집필법에 관하여 송대의 적지適之 스님은 「금호기金壺記」에서 다음과 같이 기록했다.

촉나라 관인 풍간馮偘은 서예에 능하여 이왕법二王法을 깨우쳤다. 그래서 두 손가락으로 붓대를 할퀴듯이 하여 글씨를 써서 매 붓마다 두 개의 손톱자국이 가히 2, 3푼 깊이로 파였는데, 이렇게 공문서와 달랐다.

이 기록은 송대의 단구식 집필 방법이 점차적으로 쌍구식 집필법으로 대체되고 있고, 심지어 이런 현상이 어떻게 생겨났는지 이해가 안 될 정도라 했던 당시의 상황을 증명해 준다. 하지만 송대의 회화에서 확인되는 집필도상만 놓고 분석해 보면 그래도 이지단구법이 주류를 이루었음을 알 수 있다. 계공啓功 선생은 송나라 사람으로 〈사경도寫經圖〉 제발題跋 중에서 "송대 이후의 사람들에 의한 작품이 아니다"라 하고, "집필인의 모습이 단구법을 사용한다. 돈황 그림과 비교하여 검증이 가능하다"라고 말했다.

황정견黃庭堅에 이르러 본인은 어떻게 집필하는지는 그의 작품 『논서論書』에서 볼 수 있다. "붓을 사용하는 방법이란 쌍구에 손목을 안쪽으로 꺾는다. 손바닥을 비우고 손가락에 힘을 준다. 약지에 붓을 기댄다. 그러면 힘이 있을 것이다."

또한 같은 시대의 왕벽지王辟之1031~?는 『민수연담록澠水燕談錄』 중에 황정견의 논서를 다음과 같이 기록했다. "글쓰기를 배움에서 먼저 쌍구법을 사용한다. 두 개의 손가락을 서로 겹치고 약지 쪽으로 붓대를 누른다. 붓을 높게 잡고 자신의 의지대로 손목이 움직이도록 한다."

이 두 문장을 서로 비교하면 황정견이 약지로 붓대를 받치는 쌍구식 집필법 즉 사지쌍구법四指雙鉤法이라 불리는 집필법을 사용한다는 것을 확신할 수 있다. 과거에 서로 교류하던 이 두 명의 대가는 집필법에 대해서도 각자의 견해를 갖고 있고, 송대에 유행한 두 가지 집필법의 대표적 인물이 되었다.

채조蔡絛는 『철위산총담鐵圍山叢談』에서 다음과 같이 말했다. "미불은 원래 문장가로 글씨로도 유명하여, 문필생활을 그만 두고 서예에 진력했다. 오지五指로 붓의 끝을 잡으면 글자는 날 듯한 기세와 품위를 지니고 규정에 얽매이지 않는다."

미불이 사용하는 "오지로 잡는다", "붓대 끝에 손을 모은다" 등의 집필 방법에 대해 황백사黃伯思는 『동관여론東觀餘論』에서 다음과 같이 말했다. "글을 쓸 때 사람들은 팔을 들고 손가락을 붓대의 끝에 모으려고 한다. 해서체와 초서체는 반드시 이 방법을 사용하는 것이 좋다."라는 속설이 있다. 하지만 나는 이렇게 생각하지 않는다. 일소逸少 왕희지의 서법에는 해서체 1, 행서체 2, 초서체 3으로 붓끝에서 잡는 거리가 점차 멀다고 설명되어 있다. 오늘날의 붓의 길이는 5치밖에 안 되는데, 비록 초서체는 3치에서 잡고 해서체와 행서체는 점차 붓끝과 가깝게 잡는다고 했다. 해서체인지 초서체인지를 가리지 않고 붓끝을 잡는 것은 말도 안 되는 소리다. 지금 진晉, 송宋, 당인唐人 그림의 집필에도 그런 자료가 없는데 이는 속설이 거

짓임을 증명한다. 미불은 당시 명성이 높은 대가다. 그가 고대에서 흔하지 않은 촬관법撮管法으로 집필하는 것에 대하여 황백사는 반대의 태도를 분명히 밝혔다. 그리고 서성書聖 왕희지가 글씨체에 따라 집필 고저를 변경하는 것과 고대의 그림에서 그러한 집필도상이 없었다는 사실로 자신의 주장을 논증했다.

송대의 『선화서보宣和書譜 · 유소첩儒素帖』에는 "고대에는 글씨를 잘 쓰고 서법을 터득한 사람이 드물었다. 당대의 육희성陸希聲이 터득했는데, 이는 엽擫, 압壓, 구鉤, 격格, 저抵 5자였다."라는 기록이 있다. 왕벽지는 『민수연담록』에서 다음과 같이 말했다.

"전징주錢澄州, 악수若水가 항상 말하기를 "고대에는 글씨를 잘 쓰고 서법을 터득한 사람이 드물었다. 당대의 육희성이 터득했는데 이는 엽擫, 압壓, 구鉤, 격格, 저抵 5자였고, 쌍구법을 썼다. 그의 글은 힘이 있고 기묘하기 그지없는데, 이를 발등법撥燈法이라 한다. 희성希聲은 스스로 말하기를 과거에 이왕二王이 모두 이 방법을 전수했고 이들로부터 양빙陽冰 역시 이를 전했고, 희성希聲이 불교도 변광變光한테 전수했다. 변광이 장안에 들어가 한림학사翰林學士에 임명되었는데, 희성은 아직 도달하지 못하여 시로써 변광에게 기탁하여 말하기를 "붓 아래 용과 뱀은 귀신이 있는 듯하고 천지天池의 천둥 비는 변하기를 머뭇거리네. 전하는 말이 어제의 거친 손이 아니니 강가의 나루에서 사람을 씻은 일을 생각하게." 변광이 이 말에 크게 느껴 희성을 거듭 이끌어 귀하게 되었고, 후에 재상에 이르렀다. 조간刁衎이 말하기를 "강남 후주後主가 이 방법을 전수받고 필세가 최고봉에 달했다"고 했다. 그리고 도導, 송送이라는 두 글자를 추가했다. 지금 대조待詔 윤희고尹熙古가 역시 이를 얻어 한때의 뛰어난 글씨를 썼고 이무혹의 전서篆書도 역시 그 법을 배운 것이다. 처음 전서를 익히려 방법을 조사할 때 그 글씨체의 기세가 유약함을 걱정하여 윤희고는 이 법을 가르쳤고, 그리하여 쌍구법으로 붓을 사용하였다. 익히기 시작

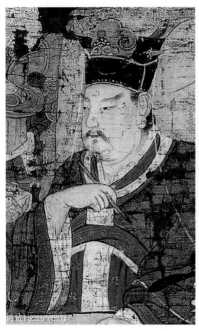
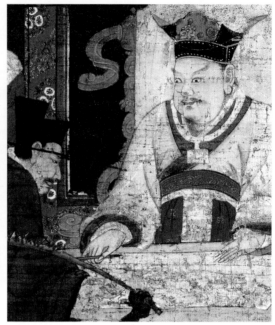

도6.24 송, 육신충^{陸信忠}, 〈지장시왕도〉 1 이
그림의 집필자는 검지 하나로 잡고, 중지·약
지·새끼손가락 모두 구부려 붓대에 접촉하지
않으므로 전형적인 이지단구법이다.

도6.25 송, 육신충^{陸信忠}, 〈지장시왕도〉 2 이
것은 이지단구법이다.

한 지 반 년이 지나자 전서체가 굳세고 곧으며 심히 아름다웠다.

이 둘은 오지공집에 관한 서론^{書論}이다. 뒤의 이야기는 주로 동시대의 관련자
들이 이 방법을 전수받은 상황을 다시 언급했다. 이를 바탕으로 이런 '필법'은 당
시에 넓게 보급된 보고서가 아니라는 것을 알 수 있다.

앞에서 언급했듯이 역대의 집필도상에 관해 바른 진행 상태를 비교 분석한
결과, 송대는 집필 방식에서 큰 전환점이었다. 즉 처음으로 이지단구법과 삼지쌍

도6.26 송, 육신충^{陸信忠}, 〈지장시왕도〉 3 이 그림의 집필 방법은 중지와 붓대의 위치가 명확하지 않고 비교적 판별하기 어렵지만, 검지는 구부려 붓대를 갈고리처럼 잡고 있어, 이지단구법으로 추정된다.

도6.27 송, 육신충^{陸信忠}, 〈지장시왕도〉 4 이 그림의 집필자는 검지와 중지를 두 갈고리의 집필 방법으로 하고, 약지와 새끼손가락은 붓대에 닿았는지 아닌지는 판별하기 어렵다. 약지와 새끼손가락은 붓대에 닿지 않으므로 삼지쌍구법일 것이다.

구법이 병행하여 사용되는 국면이 나타났다. 또한 이러한 현상은 남송 시기의 집필도상에서 더욱 명확히 드러났다. 남송 시기에서 이지단구법과 삼지쌍구법이 주류 집필법으로 사용되고 있었다는 가장 신뢰성이 있는 물증은 당시의 그림 두 세트이다. 한 건은 육신충^{陸信忠}의 그림 〈지장시왕도^{地藏十王圖}〉^{도6.24-29}로, 거기에서 6개의 집필도상이 나타났다. 그 중 3개는 이지단구식 집필법으로 보이고, 다른 3개는 삼지쌍구식 집필법으로 보이는 등 두 가지 집필 방법은 거의 비슷하다.

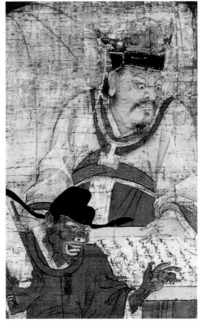

도6.28 송, 육신충^{陸信忠}, 〈지장시왕도〉 5 이 그림의 집필법은 삼지쌍구일 가능성이 비교적 크다.

도6.29 송, 육신충^{陸信忠}, 〈지장시왕도〉 6 이 그림의 집필 방법은 삼지쌍구법이다.

두 번째 것은 무명 작가의 백묘 작품 〈지옥변상도^{地獄變相圖}〉도6.30-43로, 그 안에 약 14개의 집필도상이 나타나고 있다. 그 중 대부분은 이지단구식 집필법이고 다음은 삼지쌍구식 집필법이다. 그리고 2개 집필법은 지첨식^{指尖式} 집필법으로 보인다. 비록 여기서 이지단구식 집필법의 비례가 삼지쌍구식 집필법보다 많기는 하나 그래도 삼지쌍구법 집필 방법이 당시에 차츰 유행하기 시작했다는 증거로는 충분한 자료이다.

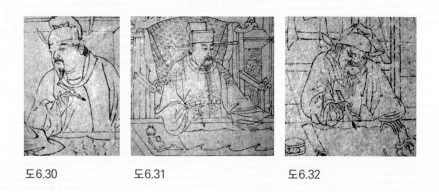

도6.30 도6.31 도6.32

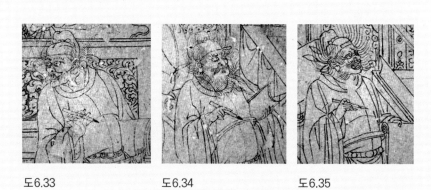

도6.33 도6.34 도6.35

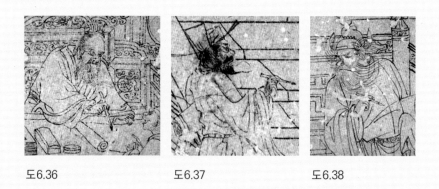

도6.36 도6.37 도6.38

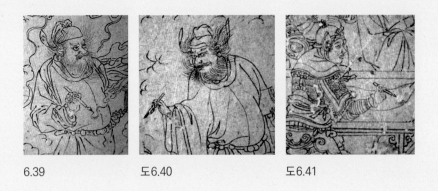

6.39 도6.40 도6.41

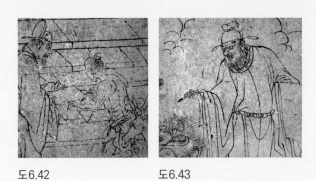

도6.42 도6.43

도6.30-43 송, 미상, 〈지옥변상도〉 1, 미국 클리블랜드미술관 소장 이 집필 방법은 전형적인
이지단구법이다.

7. 원대元代의 집필

원조元朝1271-1368는 중국 역사에서 몽골족이 건립한 통일제국이다. 대도大都 오늘의 북경를 수도로 정하여 97년 동안 지속됐다. 1260년 홀필렬忽必烈 쿠빌라이은 대한大汗에 즉위하여 중통中統이라는 연호를 정했다. 1271년 홀필렬은 국호를 대원이라 변경하고 점차적으로 금조金朝, 서하西夏, 대리大理를 멸했으며, 1276년에는 임안臨安을 점령하면서 남송을 멸망시켰다. 1368년 주원장朱元璋이 군을 이끌고 남경을 점령하고, 국호를 대명大明이라 하면서 원나라의 역사를 끝냈다. 원나라의 상품경제 및 해외무역은 비교적 번영한 편이었고, 이 기간에 원곡元曲과 산곡散曲 등의 문화 형식도 나타났다. 몽원蒙元의 통치 아래 한때 성행했던 남송의 화풍은 심한 타격을 입었고, 특히 인물화는 전조에 비해 쇠퇴하는 추세를 보였다. 더욱이 지속 시간이 백 년 미만이었던 이유로 원대에서 전해진 인물화가 제한적이었고, 집필한 인물을 포함한 집필도상은 더욱 희귀하다.

따라서 얼마 안 되는 원대의 집필도상에서 우리는 다음과 같은 사실을 알 수 있다. 마치 송대와 명대의 사이에 끼어 있는 원대의 역사적 위치처럼 원대의 집필

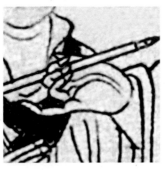

도7.1 원, 장악張渥, 〈임이공린구가도
권臨李公麟九歌圖卷〉 부분, 길림성박물관
소장 이 그림의 집필법은 엄지와 검지
를 같이 잡은 이지단구식이다.

법은 전조의 이지단구법이 많은 편이었고 후대는 삼지쌍구법이 많아지는 과도기
를 거치면서 이지단구법과 삼지쌍구법이 병행 사용되는 새로운 국면이 나타났
다. 역대의 서법 이론 중에서 원대 부분은 아주 적은 편폭篇幅을 차지한다. 그 중
집필 방법에 관한 논의는 '손가락에 힘을 주고 손바닥을 비운다', '글을 쓰기 전에
사고한다', '글씨체에 따라 집필의 위치가 다르다' 등 이론에 머물고 있었다. 예를
들면 정표鄭杓는 『연극衍極』에서 "대저 집필은 서법이 관건이다. '집필'을 잘하면 팔
체八體가 따르고 집필을 못하면 팔체를 망친다"라고 했지만 구체적인 집필 방법에
대해서는 언급하지 않았다.

 또한 위진魏晉에서 '스승의 사법師法을 전수하지 않은 것'에 대해 한탄했다. 그
는 "위진魏晉의 서간첩은 손가락으로 쓴 글자이다. 사법이 전하지 않는 것은 사람
들이 습득이 편하였기 때문이다. 습득이 편하므로 이 법이 전하지 않은 것이다"
라고 했다. 그가 언급한 사법師法이란 집필에만 머무를 것이 아니라, 반드시 집필

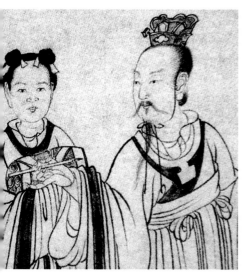

도7.2 원, 장악張渥, 〈임이공린구가도권臨李公麟九歌圖卷〉 부분, 상해 박물관 소장 집필자의 집필 방법은 난초 손가락의 집필법이다. 검지와 엄지는 안쪽에 있고, 그 나머지 세 손가락은 바깥에 두 었다.

을 포함해야 한다는 말이다. 진역증陳繹曾은 『한림요결翰林要訣』·제1집필법에서 "앞 서 이름 지은 발등법撥鐙法이라 함은 중지와 약지의 끝마디를 사용하여 붓대를 잡 아야만 마음대로 움직일 수 있다. 등鐙은 마등馬鐙을 가리키고 곧은 붓대를 잡은 호구의 모습은 마등과 같다. 발로 조금만 힘을 주어도 쉽게 움직일 수 있다"라고 했다. 여기서 진역증陳繹曾은 검지의 작용을 언급하지 않았다. 만약 검지와 새끼손 가락 모두 붓대와 닿지 않고 떨어져 있으면 이는 난화지식蘭花指式 집필법이다. 다 음의 집필에 관한 설명 '변법쏫法' 4종은 당시 진역증의 집필에 관한 인식 및 집필 에 관한 보충 자료로 활용할 수 있다.

촬관撮管: 발등법으로 붓관의 끝을 움켜잡는다. 큰 초서체 쓰기에 편리하다. 특히 벽에 글씨 쓰는 작업에는 더 좋다.

시관撕管: 엄지와 새끼 손가락으로 거꾸로 붓대를 잡고 세 손가락을 모아서 큰

폭의 병풍이나 장막에 쓸 때 취한다.

염관捻管: 엄지와 가운데 세 개의 손가락으로 붓대 위를 꼬면서 사용한다. 책
　　　　상 왼쪽 옆에 서서 긴폭의 글자를 쓴다.

악관握管: 4지의 가운뎃마디로 붓대를 잡는다. 글씨에 힘이 있고 사람이 많이
　　　　모이는 곳에 써 붙이는 글 등에 사용된다.

　　이들은 고대로부터 비교적 많이 소개됐던 집필 방법이다. 시대는 달라도 사람들은 어느 한 방식을 편애하기도 한다. 여기서 특별히 관심을 가질 것은 악관법에 관한 설명이다. 악관법에 관한 설명 중 "글씨에 힘이 있고 사람이 많이 모이는 곳에 써붙이는 곳에 사용된다"는 것은 한대에 악관법이 유행했다는 것으로 해석된다.

　　상해박물관과 길림성박물관에는 모두 장악張渥의 〈임이공린구가도권臨李公麟九歌圖卷〉이 나뉘어 소장돼 있다. 그 중 소사명상少司命像은 도대체 한 손으로 종이를 잡고 다른 한 손으로는 붓을 든 모습을 하고 있지만, 집필도상 두 개는 조금 다른 모습을 하고 있었다. 길림성박물관에 소장된 작품은 이지단구식 집필법도7.1이고, 상해박물관에 소장된 작품은 보기 드물게 검지는 그냥 두고 중지를 사용한 중지단구식 집필법도7.2이다. 이런 집필법은 송대의 그림에서 일찍이 나타난 적이 있었다. 그리고 미국 클리블랜드예술박물관에 소장된 장악의 〈임이공린구가도권臨李公麟九歌圖卷〉에서 확인되는 집필도는 어떠한 방식을 사용하는지 구분이 쉽지가 않다. 이지단구법 같기도 하고 삼지단구법처럼 보이기도 한다도7.3. 안휘顔輝가 그린 〈십육나한도권十六羅漢圖卷〉 중 사경자寫經者의 집필 방식은 전형적인 이지단구법도7.4이다. 하지만 이지단구법과 삼지단구법을 명백히 구분하는 것은 쉽지가 않다. 이강李康이 그린 〈복희상伏羲像〉도7.5과 관지가 없는 〈추정서벽도秋庭書壁圖〉도7.6는 모두 전형적인 삼지쌍구식 집필법이다.

11폭의 그림으로 구성된 〈지장시왕도^{地藏十王圖}〉원제목에서 육신충^{陸信忠}의 그림이라 함에서 출판된 6폭 도상 중 4폭이 집필도상을 포함하고 있는데, 그 중 한 개는 단구식 집필법이고 두 개는 쌍구식 집필법이며, 다른 한 개는 그림 각도 때문에 명확한 구분이 어렵다. 이지단구와 삼지단구법일 가능성이 모두 있다. 송원 시기에 비록 이지단구법과 삼지쌍구법이 함께 사용되는 현상도 보였으나 두 시대의 관련 그림에서 확인한 바로는 송대 시기에는 이지단구법이 조금 많은 편이었고 원대에는 삼지쌍구법이 많은 편이었다. 이는 이 두 가지 집필법의 과도기였던 실제 상황과도 부합된다.

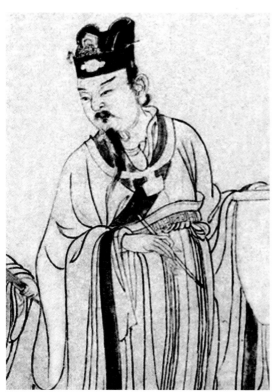

도7.3 원, 장악^{張渥}, 〈임이공린구가도권^{臨李公麟} ^{九歌圖卷}〉부분, 미국 클리블랜드미술관 소장 집필자는 검지 단구로, 중지를 오른쪽 귀퉁이에 갖다 대어 삼지단구식 집필법이다.

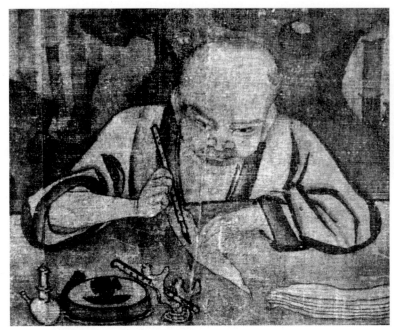

도7.4 원, 안휘顔輝, 〈16나한도권〉 부분, 『권고대서회卷古代書畵』1(천진인민미술출판) 그림 속의 사경사는 검지 하나로, 중지, 약지, 새끼손가락은 모두 구부렸다. 중지는 붓에 닿았는지 안 닿았는지는 판별하기 어렵지만, 닿지 않았다면 이지단구법이고, 닿았다면 삼지단구법이다.

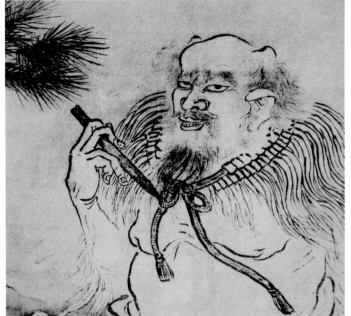

도7.5 원, 이강李康, 〈복희상〉 부분, 『절강고대화가작품선집』(절강인민출판사, 1958) 검지와 중지 쌍구로, 약지와 새끼손가락은 일정한 거리를 두어 붓에 닿지 않고 있으므로 이것은 정확히 삼지쌍구식 집필법이다.

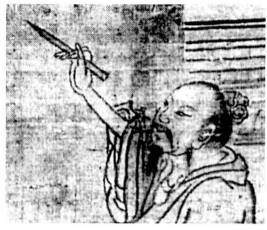

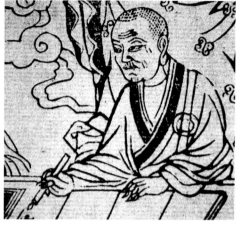

도7.6 원, 미상, 〈추정서벽도秋庭書壁圖〉 부분, 대북 고궁박물원 소장 집필자는 검지와 중지 쌍구로, 약지와 새끼손가락이 붓에 닿았는지 여부는 정확하지 않다. 붓에 닿았다면 오지집필법이나 닿지 않았다면 삼지쌍구법이다. 원대의 집필법을 총체적으로 분석해 보면, 약지와 새끼손가락은 일반적으로 붓에 대지 않으므로 삼지쌍구법일 가능성이 크다.

도7.7 원, 미상, 〈초사금강경抄寫金剛經〉 부분, 비혈화罪貢書, 《금강경金剛經》(지원 6년, 1269) 붓이 검지와 중지 사이에 끼어있는 듯하고 엄지가 검지를 위에서 누르는 모양이다. 검지가 그림에서 분명하지 않지만 실제로 이는 이지 혹은 삼지단구의 집필법이다.

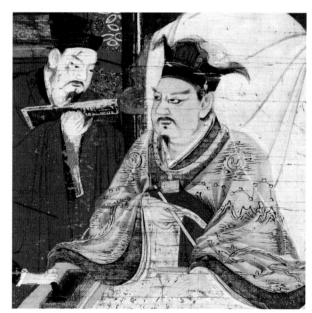

도7.8 원, 미상(구칭 육신충), 〈지장시왕도〉 1, 일본 영원사永源寺 소장

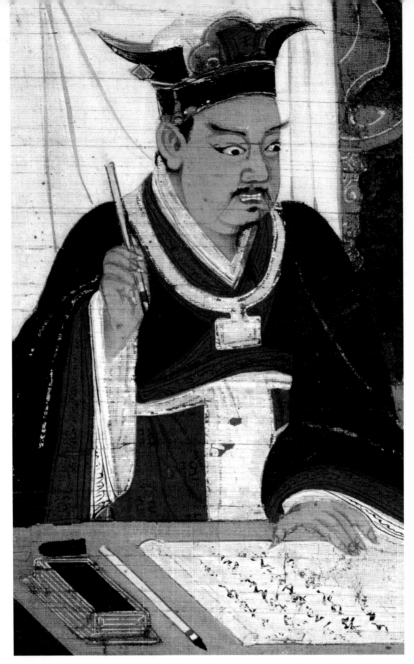

도7.9 원, 미상(구칭 육신충), 〈지장시왕도〉 2, 일본 영원사 소장 그림의 집필자는 검지와 중지 쌍구법의 집필 방법을 채용했다. 새끼손가락은 명확히 붓에 대지 않았고, 약지는 구부렸으나 구부린 곳이 붓대에 닿지는 않아 삼지쌍구법으로 판단된다.

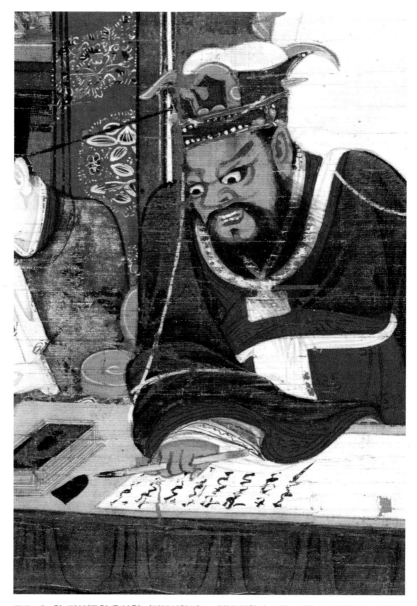

도7.10 원, 미상(구칭 육신충), 〈지장시왕도〉 3, 일본 영원사 소장 그림 속의 집필자는 엄지와 검지로 갈고리를 만들어 붓을 잡고 약지와 새끼손가락은 구부려 일반적으로 삼지쌍구식 집필법이다.

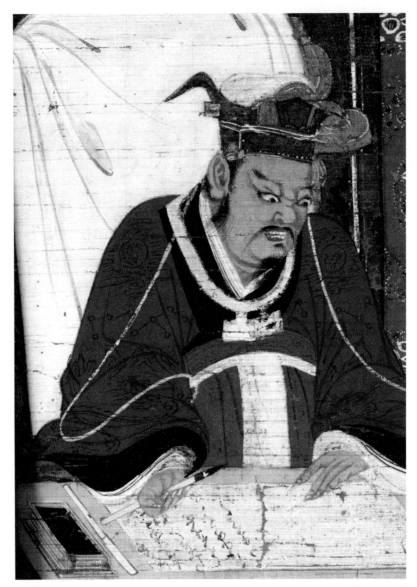

도7.11 원, 미상(육신충), 〈지장시왕도〉 4, 일본 영원사 소장 그림의 집필 방법은 실제 도상을 분석해 보면, 악관(권)식 집필법이다. 다만 명대로부터 총제적인 정황과 표현 각도로 논하면, 삼지쌍구법일 가능성이 있는데, 이러한 각도에서는 붓과 필적의 구분이 부족하기 때문이다.

8. 명대明代의 집필

명대1368-1644는 중국 역사에서 한漢 민족이 건립한 마지막 왕조이고 276년 동안 지속됐다. 1368년 명 태조 주원장朱元璋은 남경응천부南京應天府에서 황제를 칭하고 국호를 대명大明이라 했다. 그리고 1421년 순천부順天府 지금의 북경에 천도하고, 1644년에는 이자성李自成 농민봉기군에 의해 정권을 박탈당하고 멸망했다. 명대의 지속 기간은 276년이다. 명조는 한, 당, 송대 이후 또 하나의 강성한 중원 왕조였고 '치융당송治隆唐宋, 원매한당遠邁漢唐'의 영예를 얻었다.

명대의 인물화는 전통을 계승했을 뿐만 아니라 새로운 발전도 있었다. 궁정, 문인, 직업, 민간 각 계층마다 인물 화가들이 많아 섬세하게 그린 인물화는 물론 정신을 나타낸 인물화 등 모두 큰 업적을 남겼다. 일반적인 회화작품 외에 여러 종류의 인물의 목각집木刻集이 유행하여 인물화에 관한 많은 자료를 남겼다. 그래서 명대 미술작품 중에서 집필도상의 수량도 비교적 많은 편이다. 이를 근거로 명대의 집필상황을 대략적으로 추정할 수 있다.

지금까지 수집된 명대의 집필도상의 자료를 근거로 분석한 결과, 다음과 같은 보고를 할 수 있다. 송원의 전통을 이어받은 집필법은 명대에서 큰 변화를 일으킨다. 원래 삼지쌍구법은 이지단구법과 두 가지 집필법이 상대적으로 비슷하게 유행하던 상황에서부터 삼지쌍구식 집필법이 월등히 많은 비율로 되기까지 많은 변화를 보게 된다. 즉 양적인 면에서 처음으로 이지단구식 집필법을 초과하여 주체적으로 유행하는 집필법으로 된 것이다.

　　명대에서 삼지쌍구식 집필법이 절대적 지위를 가졌다는 사실은 명대의 집필 이론에서도 확인 가능하다. 조이광^{趙宦光}은 『한산추담^{寒山帚談}』에서 단포^{單苞}와 쌍포^{雙苞}에 관해 다음과 같이 설명했다. "엄지로 붓대를 지탱한 후 검지로 걸고 중지로 민다. 이는 단포라 한다. 검지와 중지로 함께 걸고 약지로 미는 것은 쌍포라 한다." 이는 송원 시기의 집필도상에 나타나던 것과는 다른 점이다. 이때는 이른바 '단포'는 이미 이지식 단포가 아닌 삼지식 단포법이고, 이른바 '쌍포'는 삼지식^{三指式} 쌍포가 아닌 사지식^{四指式} 쌍포법이다. 이렇게 한 개 손가락을 추가한 단포법, 쌍포법의 집필 방법은 고대에서도 일찍이 보여준 적이 있었지만 그 숫자가 미미하고, 주류를 이룬 집필 방식과는 거리가 멀었다. 이는 명대에서도 주류를 이룬 집필 방법이 아니다.

　　풍방^{豊坊}은 『동학서정^{童學書程}』에서 쌍구법 사용을 주장하면서 "쌍구는 검지와 중지를 굽히고 엄지와 가지런히 하여 손끝으로 붓대를 잡는다. 그러면 붓대는 곧게 될 것이다"라고 했다. 풍방이 여기서 말한 쌍구법은 고대에서 보편적으로 사용했던 전통적 주류 집필법과 기본적으로 부합한다. 그리고 또 '실지^{實指}'에 관해 "실지^{實指}라는 것은 세 손가락을 함께 사용하여 붓대를 잡고 약지는 붓대 밑 부분에서 받친다"라고 설명했다. 여기서 또 약지로 붓대를 받친다고 언급했다.

　　이를 근거로 다음과 같이 추측할 수 있다. 명대에서 쌍구집필에 대한 인식은 약지의 사용 여부일 수도 있다. 세 개의 손가락 혹은 네 개의 손가락으로 집필하

는 것 모두 가능하다. 이 두 가지 방법 사이의 경계는 모호하여 심지어 모두 단포 및 쌍포로 불린다. 또한 풍방은 『동학서정』에서 집필에서 붓을 사용함에 대하여 "양좌측우讓左側右"와 끝을 드러내 기세를 빛낸다는 뜻의 노봉이요정신露鋒以耀精神을 꼭 포함해야 한다고 했다.

글씨를 배우는 사람은 반드시 집필을 먼저 공부해야 한다. 쌍구현완雙鉤懸腕, 양좌측우讓左側右, 허장실지虛掌實指, 의전필후意前筆後는 구결口訣이다. 붓을 사용함에 정봉正鋒을 위주로 하지만 또한 크게 구애받을 필요는 없고 끝을 감추어 기맥을 저장하고 끝을 드러내 정신을 빛낸다 하는 것이 예로부터 전해진 비법이다.

저자는 풍방豊坊이 언급한 이른바 양좌측우讓左側右는 고대 집필을 성명하는 중요한 방법이라 본다. 이는 붓이 코와 일직선이 되고, 종이와 수직되게 하는 현대의 집필법과 상반된다. 양좌讓左 또는 측우側右를 한다면 시야가 넓을 뿐만 아니라 손을 자유자재로 하는 습관이 되어 글씨를 쓰는 데 편하게 된다. 또한 이 양좌측우讓左側右는 사맹해가 언급한 고대의 '경사진 집필법'과 서로 비교되어 명의 팔고식八股式 집필 방법의 그름을 밝힐 수 있다.

해진解縉은 『춘우잡술春雨雜述』에서 발등식撥鐙式 집필법에 대해 다음과 같이 말했다.

이 방법을 사용하면 엄지손가락과 검지손가락 사이가 동글게 비게 되어 붓을 똑바로 강하게 잡을 수 있다. 이를 얕다고 하면서도 굳게 잡을 수 있다고도 말할 수도 있다. 이것이 발등이다. 그 부드러움으로 사람으로 하여금 구애받거나 위축되지 않게 한다.

하지만 구체적인 방법은 설명하지 않았다. 그러나 그 뒤에 언급한 다른 집필 방법들은 관심을 가질 만하다.

도8.1 명, 〈복희상〉, 『명각역대제현상明刻歷代帝賢像』 그림 속 복희는 엄지와 검지로 붓을 잡고, 중지·약지·새끼손가락은 붓에 대지 않고 그냥 두어 전형적인 이지단구(단포)식 집필법이다.

도8.2 명, 〈왕희지상〉, 『명각역대제현상』 그림 속 서성은 엄지와 검지, 중지로 붓을 잡고 약지와 새끼손가락은 구부려 두어, 전형적인 삼지쌍구식 집필법이다.

반증법扳證法: 검지에 지탱하여 사용한다. 아주 바르고 힘이 넘쳐난다.

섭관법攝管法: 붓끝을 움켜잡는다. 초서체를 쓰기에 편리하다.

제필법提筆法: 붓을 들면서 쓰는 방법이다. 팔체서八體書 쓰기에 유리하다.

『명각역대제현상明刻歷代帝賢像』에는 두 개의 집필도상이 있는데, 한 개는 복희伏羲를 그린 것이고 다른 그림은 왕희지王羲之를 그렸다. 복희는 고대 전설 속 인문人文의 시조이다. 그는 천지만물의 변화를 근거로 팔괘와 문자를 창조하여 결승기사結繩記事 글자가 없었던 시대에, 노끈으로 매듭을 맺어서 기억의 편리를 꾀하고 또 서로 뜻을 통하던 것의 시대를 끝냈다. 왕희지는 동진 시기의 유명한 서예가이다. 서성書聖이라 불리고 그의 서법은 역대 으뜸의 지위를 누렸으며 현대에도 집집마다 가르쳐서 깨우칠 정도다. 여기서 복희와 왕희지의 집필법은 뚜렷이 구별된다. 전자는 이지단구식 집필법도8.1을

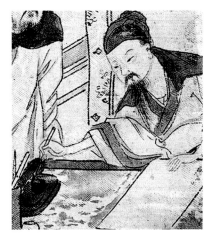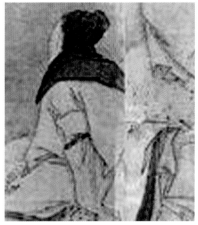

도8.3-4 명, 전공^{錢貢}, 〈난정시서도권^{蘭亭詩序圖卷}〉 1, 미국 메트로폴리탄박물관 소장 두 서예가의 집필 방법이 명확히 구분된다. 좌측은 삼지쌍법이고, 우측은 이지단구식 집필법이다.

사용하고, 후자는 삼지쌍구식 집필법_{도8.2}을 사용한다. 이 두 종류의 집필 방법은 이 시대에서 가장 유행된 집필 방법이었다. 복희와 왕희지가 다른 집필 방법을 사용했다는 사실은 명대 사람들의 두 가지 인식과 관념을 설명한다. 즉 전해져 내려온 옛 방법을 수긍한 이지단구식 집필법과 왕희지를 대표하는 삼지쌍구식 집필법이다. 그리고 명대화가 전공^{錢貢}의 작품 〈난정시서도권^{蘭亭詩序圖卷}〉에 나오는 단구 및 쌍구 집필 방법_{도8.3-4}도 당시에 이 두 가지 집필법 모두 보편적으로 유행했다는 증거이다.

어떻게 삼지쌍구식 집필 방법이 점차 이지단구법을 몰아내고 주류 집필법으로 자리 잡을 수 있었을까? 저자는 다음과 같이 생각한다. 가장 주요한 원인은, 쌍포법은 왕희지가 전수한 집필 방법^{"당대의 집필" 부분 참조}이라고 주장하면서 쌍포^{雙苞,} 쌍구^{雙鉤}를 칭찬하고 단포^{單苞,} 단구^{單鉤}를 비하한 당대^{唐代} 한방명^{韓方明}의 집필이념이 여러 세대의 시간이 경과하면서 드디어 주도적인 작용을 하여 우선적인 주류의

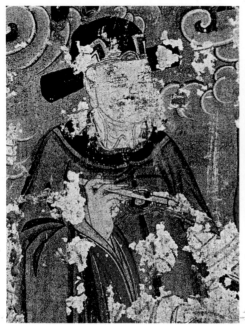

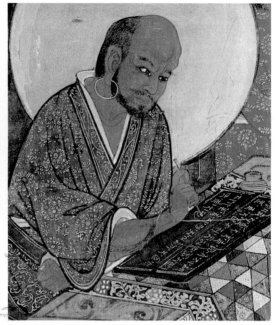

도8.5 명, 미상, 〈제사판관등중諸司判官等衆〉 부분, 벽화, 장가구울현송가장심불사張家口蔚縣宋家莊心佛寺 그림의 집필자는 엄지와 검지, 중지를 나란히 잡고, 약지, 새끼손가락을 붓아래 두어 사지쌍구의 집필법이다.

도8.6 명, 미상, 〈아씨다존자阿氏多尊者〉 부분, 벽화, 산서성우옥현성관진보령사山西省右玉縣城關鎭寶寧寺 그림의 집필자는 검지를 구부리고, 중지, 약지, 새끼손가락을 나란히 하고, 또 약지와 새끼손가락은 구부림으로 단구법을 보여 주는데. 이것은 이지단구 혹은 삼지단구로 판단하기는 어렵다.

집필 방법으로 된 것이 아닌가 싶다도8.4-8.28.

　　명대의 집필 방법에서 특별히 짚고 넘어갈 것은 어떤 그림은 오지 혹은 사지 집필 방식으로 보이나 실제로는 삼지쌍구 혹은 이지단구식 집필 방법이라는 점이다. 저자가 『집필도상견별적곤란執筆圖像甄別的困難』 중 한 단락에서 설명했듯이 모든 삼지쌍구식 집필 방법은 손가락과 붓대가 겹치는 각도로 그려 오지 혹은 사지

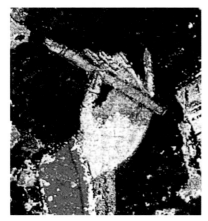

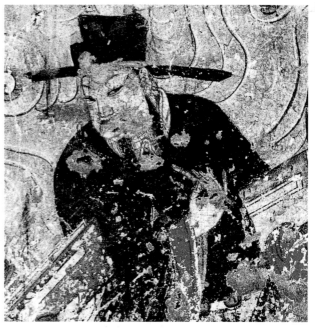

도8.7 명, 미상, 〈명부사관冥府司官〉 부분, 벽화,
장가구울현송가장심불사張家口蔚縣 宋家莊心佛寺
그림의 집필자는 엄지, 검지와 중지를 같이 잡
고, 약지와 새끼손가락은 붓대에 대지 않고 두
어 삼지쌍구법이다.

집필 방식으로 오판하기 쉽다. 일단 화가가 표현한 각도에서 손가락과 붓대의 분
리가 뚜렷하게 확인이 된다면 능히 삼지쌍구식인지 아니면 이지단구식 집필법인
지를 판단할 수는 있다. 명대의 집필도상에서 손가락과 붓대가 중첩된 도상을 걸
러내었더니 오지 혹은 사지 집필 방식은 찾기 아주 힘들었다. 이는 저자가 명대에
서 오지 혹은 사지집필법이 아직 유행하지 않았다고 확신하는 이유다.

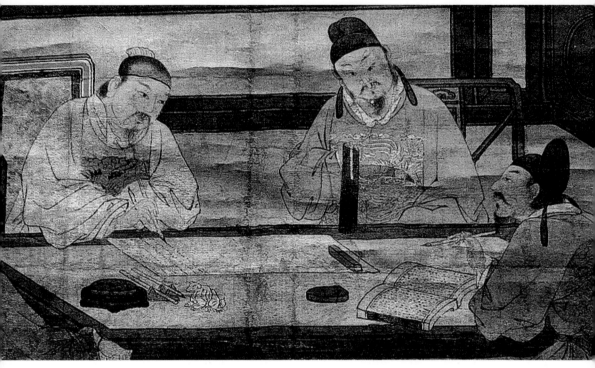

도8.8 명, 두근杜菫, 〈18학사도十八學士圖〉부분, 상해박물관 소장 이 그림의 두 학사는 모두 엄지
와 검지, 중지로 붓을 잡고, 약지는 붓 아래에 두었다고 판단하기는 어렵다. 그래서 삼지쌍구와
사지쌍구 모두 가능하다.

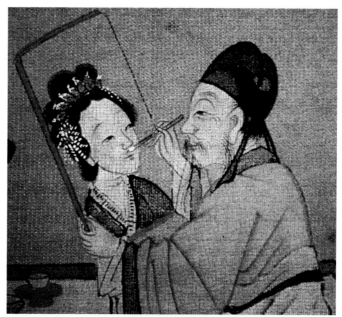

도8.9 명, 구영仇英, 〈한궁춘효도권漢宮春曉圖卷〉 부분, 대북 고궁박물원 소장 그림을 그리는 사람은 엄지와 검지, 중지로 붓대를 잡았고, 약지와 새끼손가락은 붓대에 닿지 않아 삼지쌍구식의 집필법이다.

도8.10 명, 진홍수陳洪綬, 〈남생로사악도南生魯四樂圖〉 1 부분, 스위스 취리히 리에트베르그박물관 소장 그림 속 주인공은 엄지와 검지, 중지로 붓을 잡았고, 약지와 새끼손가락은 구부려 삼지쌍구식의 집필법을 보여주고 있다.

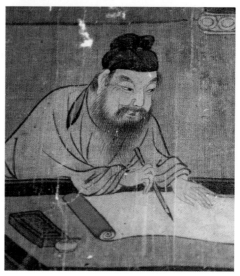

도8.11 명, 미상, 〈기악도棋樂圖〉 부분, 하남박물원 소장 그림의 주인공은 엄지와 검지, 중지로 붓을 잡고, 약지와 새끼손가락은 구부려 붓대에 대지 않았으므로 삼지쌍구식의 집필법이다.

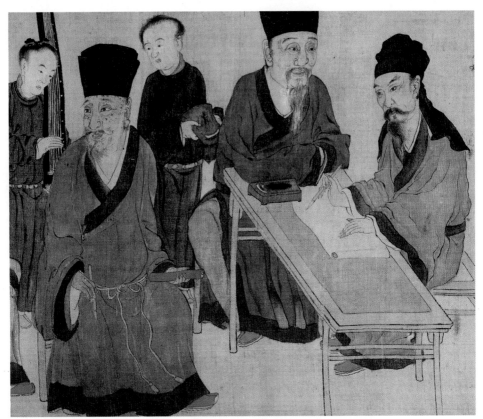

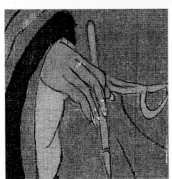
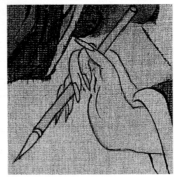

도8.12 명, 미상, 〈시영성회도^{耆英盛會圖}〉, 부분, 요령박물관 소장 왼쪽의 작화자는 엄지와 검지,
중지를 쓰고 약지와 새끼손가락을 붓에서 떼어 여유롭게 둔 전형적인 삼지쌍구식 집필법이다.
우측 작가의 집필법도 같은 삼지쌍구식집필법이지만, 각도가 같지 않아서 약지와 새끼손가락을
붓에 대었는지 안대었는지는 판단하기 어렵다. 명대의 집필의 총체적인 정황에 따르면, 약지와
새끼손가락은 일반적으로 붓에 대지 않는다.

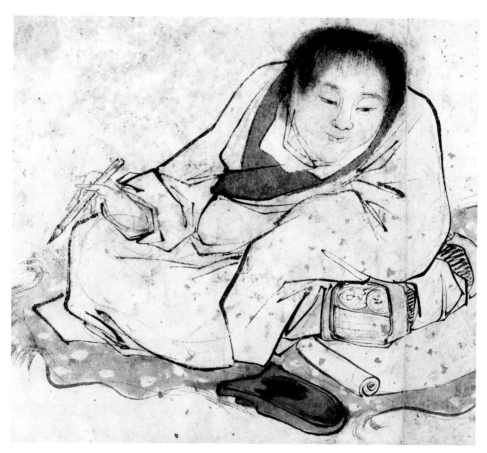

도8.13 명, 장로張路, 〈신선도책神仙圖冊〉 1 부분, 상해박물관 소장 그림 속 주인공은 엄지와 검지, 중지로 붓을 잡고, 약지와 중지는 붓에 대지 않고 있어, 삼지쌍구식 집필법이다.

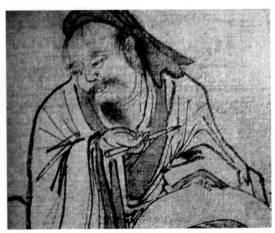

도8.14 명, 〈왕경사적도책王琼事蹟圖冊〉1 부분,
국가박물관 소장 주인공은 엄지와 검지, 중지
로 붓을 잡고, 약지와 새끼손가락은 분명히 붓
에 대지 않고 있어 삼지쌍구식의 집필법이다.

도8.15 명, 장로張路, 〈인물고사도〉 부분 그림
속 주인공은 엄지와 검지로 붓을 잡고 있어 혹
시 삼지쌍구식의 집필법인 듯하다.

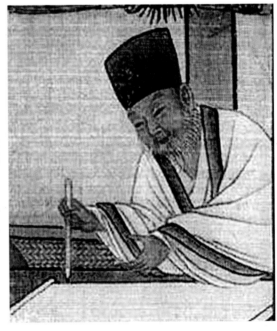

도8.16 명,사환謝環, 〈향산구로도香山九老
圖〉 부분, 미국 클리블랜드미술관 소장
그림 속 주인공의 집필 방법은 삼지쌍구
식법이다.

도8.17 명, 여문영呂文英·여기呂紀, 〈죽원수집도권竹園壽集圖卷〉부분, 북경 고궁박물원 소장 그림 속 집필 방법은 삼지쌍구식이다.

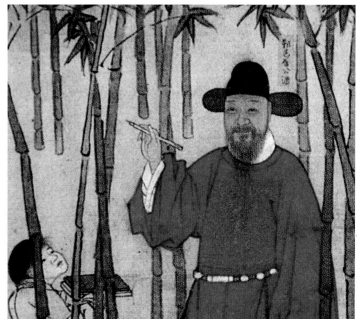

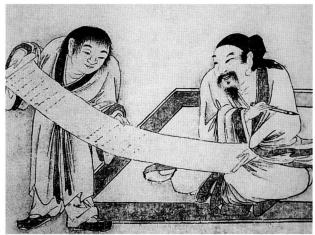

도8.18 명, 왕검王儉〈곤천동악도권壺天洞樂圖卷〉부분, 절강박물관 소장 전형적인 삼지쌍구식의 집필법이다.

도8.19 명, 미상, 〈제신조원도諸神朝元圖〉 부분, 〈수륙화경전水陸畵經典〉(정품국제 출판) 삼지쌍구식 집필법의 전형이다.

도8.20 명, 장로張路, 〈보령 사수륙화普寧寺水陸畵〉 1, 산서 성예술박물관 소장 삼지쌍 구식의 집필법이다.

도8.21 명, 〈보령사수륙화實寧寺水陸畵〉2, 산서성예술박물관 소장 주인공의
집필법은 삼지쌍구식의 집필법이다.

도8.22 명, 장로張路, 〈신선도책神
仙圖冊〉 중 1, 〈공자제계찰묘孔子題季
札墓〉 부분, 판화, 『공자성적도孔子聖
跡圖』(천진양류청화사天津楊柳青畵社,
1997) 삼지쌍구식의 집필법이다.

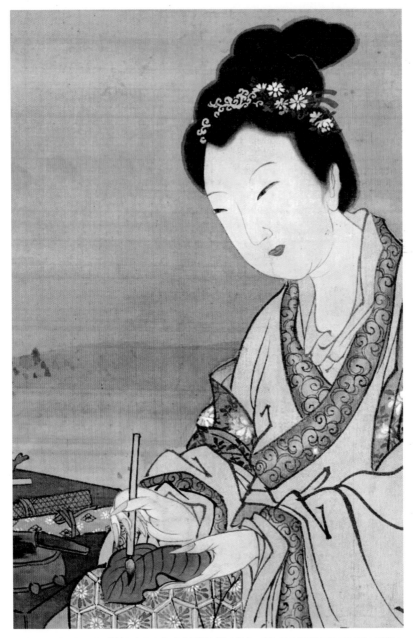

도8.23 명, 당인唐寅,〈홍엽제시사녀도紅葉題詩仕女圖〉부분, 미국 루스와셔먼리 일본예술연구소 소장 그림 속 사녀는 엄지와 검지로 붓을 잡고, 중지, 약지와 새끼손가락은 붓대를 잡지않아 이 지단구식 집필법이다

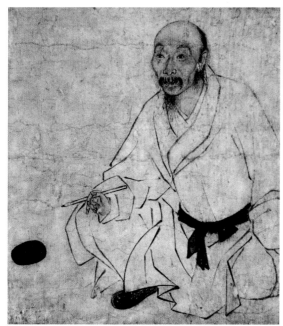

도8.24 명, 항성모項聖謨, 〈자화상〉 부분, 미국 뉴햄프셔 옹만과翁?(wango H. C. weng)갤러리 소장 항성모는 명말 청초의 저명한 화가이자 서법가로, 자화상의 집필 방식은 엄지와 검지로 잡고, 중지 및 약지와 새끼손가락은 붓을 잡지않아 전형적인 이지단구식 집필법을 보이고 있다.

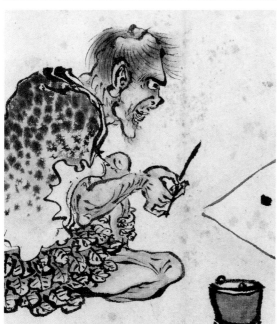

도8.25 명, 미상, 〈소귀화부小鬼畵符〉, 상해박물관 소장 그림 속의 집필 방법은 이지단구식 집필법이다.

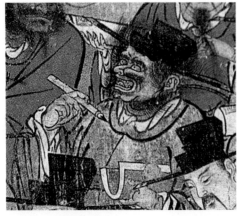

도8.26 명, 〈장대제출행張大帝出行〉 부분, 약 1507년, 산서신강직익묘山西新絳稷益廟 **벽화** 그림 속 집필 방법은 이지단구법이다.

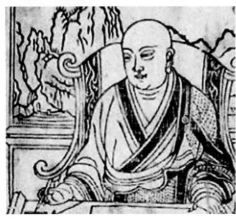

도8.27 명, 〈현장법사역경도玄奘法師譯經圖〉 부분, 명각明刻 삼지단구식의 집필법이다.

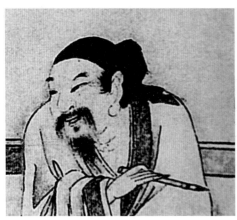

도8.28 명, 왕문王問, 〈자다도煮茶圖〉 부분, 대북 고궁박물원 소장 이지단구 집필일 가능성이 비교적 크다

9. 청대淸代의 집필

청대¹⁶¹⁶⁻¹⁹¹¹는 중국 역사에서 마지막 봉건왕조이고 295년 동안 지속됐다. 강康·옹雍·건乾 삼조三朝 시대의 발전은 강건성세康乾盛世라 불리기도 한다. 하지만 중후기에 들어서 쇄국정책을 실시하면서 점차 세계의 발전에 뒤쳐지기 시작했다. 1911년 신해혁명이 폭발하고 청조의 통치가 무너지면서 2000여 년 동안 지속된 봉건체제가 마침표를 찍었다. 청조 시기는 인물화가 비교적 발달하여 산수화山水畵, 화조화花鳥畵가 함께 정립되는 상황이었다. 그리고 궁정, 문인화가 작품 이외에 민간인 회화의 수량도 볼 만하다. 더욱이 출판업이 점차 발전하면서 각종 인물화 자료도 많아졌다. 이런 이유로 인물화가 매우 발달했고 현대에 많은 집필도상자료를 남겨주었다.

청대 시기에는 과거의 전통적인 집필 방법을 많이 발굴하고 계승하였다. 예를 들면 이지단구, 삼지단구, 삼지쌍구 혹은 사지 및 오지공집五指共執 방법 등이 나타났다. 또는 말년까지 서법을 하기 위해 회완식回腕式 집필법을 사용하는 등 스스로 새로운 방법을 만들기도 했다. 따라서 청대 미술작품에 포함돼 있는 집필도상

에서 알 수 있듯이, 이 시대에는 여러 가지 집필 방법이 함께 사용되고 있었다. 이때는 집필도상 역사에서 가장 다양하고 자유분방한 한 시기였다도9.1~27.

청대에서 다양한 집필이 나타나게 된 현상에 대해, 서예에 공교하고 문장에도 능했던 우영방于令涝 1713~1801은 『방석서화方石書話』에서 다음과 같이 말했다. "세간에 전하는 옛 방법은 검지, 중지로 쌍구를 이루고 손목을 든다. 약지로 붓대를 받치고······ 혹은 검지와 중지의 두 번째 마디로 감싸고 약지로 받친다. 또 혹은 네 손가락의 끝 마디와 엄지로 잡든가, 혹은 검지와 엄지로만 잡는다." 여기서 말한 '세간에 전하는 옛 방법'만 네 가지가 있다. 또한 스스로 개발한 집필 방법과 옛 사람들의 집필 방법에 억지로 갖다 붙인 특이한 집필법도 있을 것이다. 이런 환경 속에서 서법 애호가와 서예가는 어떤 선택을 할지 고민하는 것은 당연한 게 아닐까?

또 포세신包世臣은 『예주쌍즙藝舟雙楫』에서 다음과 같이 말했다. "내가 일찍이 스스로 제목을 단 〈집필도〉에 다음과 같이 언급했다. '붓끝에 모든 집중을 하고, 양발을 먼저 편안하게 한다. 거위 무리가 손짓하며 걷는 기분이고 다섯 손가락의 힘을 일치시키는 것이 어렵다는 것을 느꼈다.' 대개 글씨를 쓸 때는 약지가 힘이 있어야 한다고 한다. 몇 년 동안 연습하니 중지보다 더 강해졌고 또 다시 몇 년 동안 연습하니 중지와 약지의 힘이 균일해졌다. 지금까지도 조금만 유의하지 않으면 다섯 손가락의 힘이 경중이 있으면서 붓끝의 힘에서 차이를 보인다."

포세신은 '다섯 손가락의 힘을 균일하게 하고', '몇 해, 또 몇 해', '조금만 유의하지 않으면', '차이를 보인다' 등을 추구했는데 이런 문구는 집필 과정의 어려움을 반영하는 이외에 오지공집을 하면서 발생할 수 있는 문제점을 반영한다. 특히 비학碑學의 대가 강유위康有爲도 집필 방법을 정하는 데 많은 우여곡절을 겪은 경험이 있었다. 그는 『광예주쌍즙廣藝舟雙楫』의 서론에서 집필을 논하며 다음과 같이 정리했다.

방명方明이 말하기를 "대지의 끝마디에 붓을 두고 검지는 대지와 일치하며 서로 도와 힘을 쓴다. 손가락은 자연스럽게 힘을 작용하며 손바닥은 자연스럽게 비워 둔다"고 했다. 주구강朱九江 선생은 "손목을 평평하게 하고 물잔을 올렸을 때 기울어지지 않게 한다. 붓을 세우고 엄지는 손바닥에서 쭉 뻗어 나와야 한다고 했다"고 했으며, 황소중黃小仲은 "검지는 거위가 머리를 높게 쳐들듯이 높게 잡아야 한다"고 했다. 그러면서 최종적으로 '사지로 힘을 작용하는' 법을 주장했고, 다음과 같이 구제적인 방법을 설명했다.

대지와 중지로 붓대를 끼고 스스로 글씨를 쓰면 자연히 그 기운이 들떠 침착해지지 않고 몸이 들 때 숨어지지 않음을 걱정하게 된다. 또 손목이 평평하면 붓끝이 오른쪽으로 기울고 때문에 약지로 누르면 왼쪽으로 기운다. 또 그 기울어진 힘을 밖으로 밀어내면 검지 안으로 밀리게 되어 걱정이다. 사지가 힘을 다투어 기세를 서로 쫓으면 붓끝은 자연히 치우침이 없고 완전하게 되며 손바닥은 스스로 비게 되고 손목은 자연히 원만해지며 근육은 자연히 왼쪽으로 묶여 온몸의 힘이 나오게 된다.

삼지쌍구법이 이지단구법을 대체하여 주류 집필법으로 등급한 명대의 역사를 겪고도 어떻게 그렇게 많은 청대의 이지단구법 집필도상이 남겨졌을까? 이 문제의 답은 청대 서법가나 서론가의 논점에서 근거를 찾아볼 수 있다. 청대의 유명한 문자훈고학가文字訓詁學家이자 경학가經學家인 단옥재段玉裁는 『술필법述筆法』 중에서 "엄지와 검지를 사용하는 것은 단구單鉤라 부르고, 엄지와 검지, 중지를 사용하는 것은 쌍구雙鉤라 부른다. 중지는 검지를 도와 잡는 작용을 한다. 이 방법들을 통틀어 발등법撥鐙法이라 한다"고 했다.

단옥재는 명대 사람들이 사용했던 삼지쌍구를 발등법으로 정의한 후 그 정본의 기원을 모아 다시 이지단구를 발등법에 포함시켰다. 그리고 단구는 "엄지와 검지", 쌍구는 "엄지와 검지 및 중지"를 사용한다고 알렸다. 이는 단구와 쌍구는

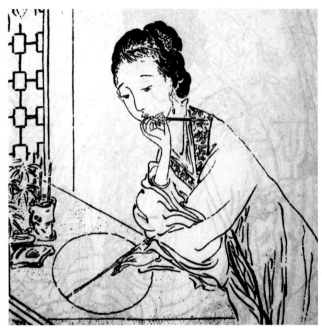

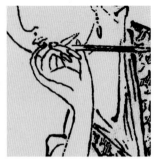

도9.1 청, 오우여吳友如, 〈고금백미
도古今百美圖〉1. 집필법은 이지단구
법이다

모두 약지와 새끼손가락을 사용하지 않는다고 알려준 것과 같다. 역사적 사실과
일치한 이런 논점을 제시한 단옥재는 그야말로 훈고학과 경학의 대가라 불리기
에 손색이 없다

주이정朱履貞은 『서학첩요書學捷要』에서 "쌍구雙鉤라는 것은 검지, 중지의 손끝을
이용하여 아래 방향으로 붓대를 감싼다. 엄지는 받치는 작용을 한다. 약지와 새
끼손가락은 접고 손바닥 쪽의 빈 공간에 띄워 중지를 돕는다. 그리고 집필에는
관여하지 않는다"고 했다. 양헌梁巘은 『평서첩評書帖·집필가執筆歌』에서 "새끼손가
락은 작용하지 않고 그냥 방치한다"고 했다. 양빈楊賓은 『대표우필大瓢偶筆』에서 "단
구, 쌍구는 옛 방법이다. 선조들은 가끔 위 세 손가락만 사용하고 네 번째 손가락
은 사용하지 않는다"라고 했다. 위의 유명한 세 사람의 말에서도 알 수 있듯이,
단구와 쌍구는 다만 위의 세 손가락만 사용하고 나머지 두 손가락은 "집필하지

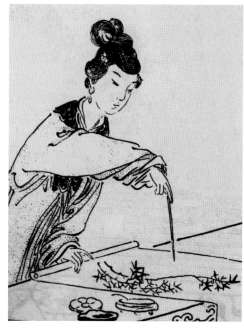

도9.2 청, 오우여吳友如, 〈고금백미
도古今百美圖〉 2 집필 방법은 삼지쌍
구법이다

않고", "그냥 방치한다"라고 정의되어 있다. 청대의 서법가書論家들이 이러한 인식을
갖고 있기 때문에 이지단구법이 도태되는 일이 발생하기보다는 다시 삼지쌍구법
과 대항이 가능한 추세로 발전된 것이다.

오지집필법五指執筆法이 1949년 이후 점차적으로 유일한 집필 방법이 된 것은
당대唐代 이후 이 방법을 높이 평가했던 사람들이 지속적으로 나타났던 것과 관
련이 있고, 청대에도 예외는 아닐 것이다. 양빈은 『대표우필大瓢偶筆』에서 "집필 요
령이란 먼저 엄지를 가로 방향으로 붓대를 누르고 검지와 중지는 붓대 밖에서 쌍
구로 집필한다. 그다음은 약지 윗부분으로 붓대 안쪽에서 받쳐 주고 새끼손가락
은 약지의 도움 역할만 한다. 큰 글씨체, 작은 글씨체 모두 팔꿈치를 들고 글을 쓴
다"고 했다. 이는 대표적인 오지집필론五指執筆論이다.

또한 왕주王澍는 『논서잉어論書剩語』에서 "다섯 손가락을 순차적인 나선형 모양

도 9.3 　청, 미상, 〈건륭제사자상乾隆帝寫字像〉
북경 고궁박물원 소장 집필 방법은 삼지쌍구
법이다.

으로 하고 붓을 빽빽하게 잡는다. 이렇게 하면 오지가 고정되고 팔을 충분히 활
용할 수 있으며 붓대가 으스러질 정도의 힘 있는 필기를 할 수 있다"고 주장했다.
이렇게 설명된 집필이야말로 진정한 오지집필법이라고 할 수 있다. 현대에 제창
하는 오지집필법과 다른 점이라면 왕주가 요구하는 방법은 순차적으로 다섯 손
가락으로 붓대를 잡아 손가락 사이는 틈이 없도록 하는 것이지만, 현대의 방법은
사지로 붓대를 잡고(새끼손가락은 약지를 돕는 작용을 하되 붓대와 접촉하지 않는다)
손가락 끝마디 부분은 서로 떨어져 있다는 것이다.

도9.4 청, 낭세령郎世寧, 〈건륭황제조복상乾隆皇帝朝服像〉 부분, 북경 고궁박물원 소장 건륭 황제는 특별히 글쓰기를 좋아해서. 천하의 명승 유적에 그의 제사題詞가 많이 남아 있다. 이 두 폭의 작품을 보면, 건륭의 집필법은 삼지쌍구법에 속하는 것을 알 수 있다.

도9.5 청, 미상, 〈현엽편복사자상玄燁便服寫字像〉 부분, 북경 고궁박물원 소장 집필 방법은 삼지 쌍구법이다.

증국번曾國藩의 집필 방법에 대한 관점 및 그가 사용하는 방법은 앞에서 소개한 사람들과 달라 가히 특이한 집필법의 대표적 인물이라 할 만하다. 증국번은 『증문정공전집曾文正公全集』에서 다음과 같이 강조했다.

"붓대를 잡을 때 높게 하는 것이 유리하다. 붓대의 꼭대기를 잡는 것이 제일 좋고 꼭대기 아래부분을 잡는 것은 그 다음이다. 붓털에서 조금 거리를 두고 잡은 것도 역시 좋다. 붓털과 붓대가 만나는 부분을 잡으면 좋은 글을 쓰기 힘들다. 이런 방법으로는 얼마 안 되어 글쓰기를 포기하게 될 것이고 결코 좋은 글을 쓸 수 없다."

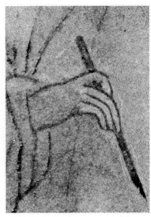

도9.6 청, 연계蓮溪, 〈오희재상吳熙齋像〉, 일본판『중국서도中國書道』삽도 집필 방법은 삼지쌍구법으로 중지를 붓대의 외측에 대었다.

증국번이 찬양하는 이런 집필 방법은 예로부터 전해지고 기록되어 있는 '촬정법撮頂法'과 유사하다. 이런 방법은 역대에서 전통적으로 사용하던 주류 집필법이 아니다. 그리고 또 다른 기록에 의하면, 하소기何紹基는 손목을 안쪽으로 돌리는 집필 방법을 사용한 것으로 확인된다. 하소기는 이 자연스럽지 못한 집필법을 자신만의 방법으로 숙련시켜 숙련 후에 배우는 효과를 거둘 수 있었다. 이런 방법은 개개인의 특이한 집필 방법으로 널리 보급시키기에는 부적합하다.

청대의 집필도상은 이뿐만 아니라 또한 시간이 흐르면서 더욱 많이 발견될 것이다. 최근 경매에 나온 한 도록에도 4개의 집필도상이 포함된 것으로 확인됐다. 이처럼 청대의 집필도상은 그 수량이 아주 풍부하기 때문에 이 글에서는 일부만 채택해서 대략적인 청대의 집필 상황을 살펴보았다.

도9.7 청, 유배俞培, 〈사승사경책査升寫經冊〉부분 집필 방법은 당연히 삼지쌍구법이다.

도9.8 청, 민정閔貞, 〈희지애아도羲之愛鵝圖〉부분, 상해타운헌上海朶雲軒 소장 집필 방법은 당연히
삼지쌍구법이다.

도9.9 청, 황산수^{黃山壽}, 〈회소서초도^{懷素}^{書蕉圖}〉 부분, 『연춘계박매회박품^{年春季拍賣}^{會拍品}』(서령인사^{西泠印社}, 2011) 집필 방법은 삼지쌍구법이다.

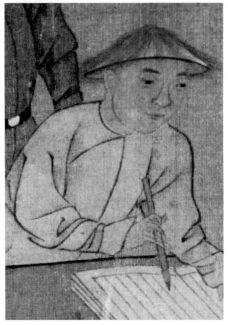

도9.10 청, 미상 〈교사도^{校射圖}〉 부분, 남경박물원 소장 집필 방법은 삼지쌍구법이다.

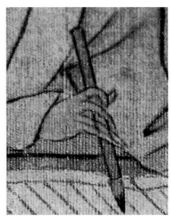

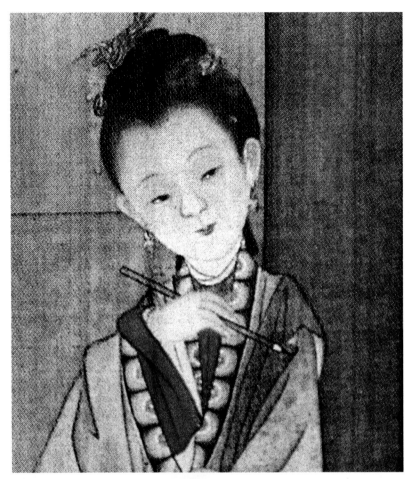

도9.11 청, 냉전(冷銓) 〈사녀도(仕女圖)〉 부분, 북
경 고궁박물원 소장 집필 방법은 삼지쌍구
법이다.

도9.12 청, 우지정馬之鼎, 〈우지정〉 부분,
남경박물원 소장 집필 방법은 삼지쌍구
법이다.

도9.13 청, 뉴추紐樞, 〈행락도책行樂圖冊〉
부분, 북경 고궁박물원 소장 이러한 집
필은 단구와 쌍구 모두 가능하다.

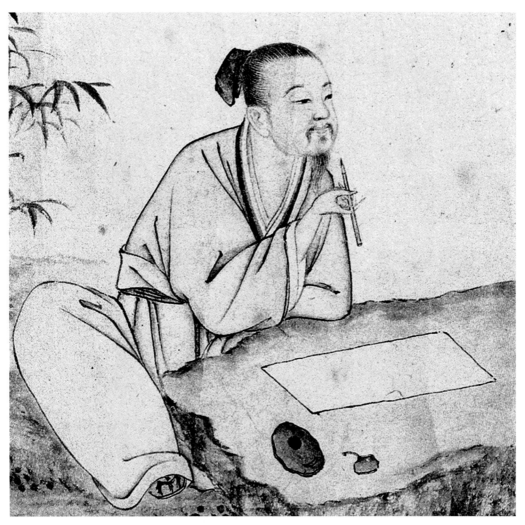

도9.14 청, 정관붕丁觀鵬, 〈중추도中秋圖〉 부분, 북경 고궁박물원 소장 청의 유명한 궁중화가 정관
붕이 그린 왕헌지의 서사 〈중추첩〉의 형상으로 집필 방법은 이지단구법이다.

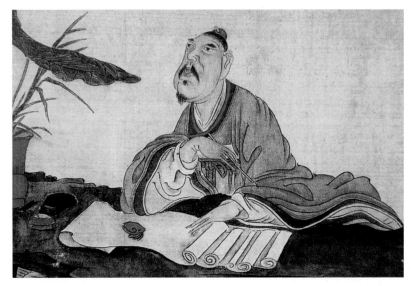

도9.15 청, 임훈任薰, 〈학서도學書圖〉 부분, 『임훈작품선수任薰作品選粹』(인민미술출판사(2013) 집필
방법은 이지단구법이다.

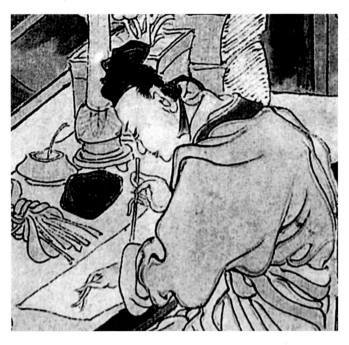

도9.16 청, 임훈任薰, 〈서
상기도책西廂記圖冊〉 2 부
분, 〈임훈작품선수〉(인민
미술출판사, 2013) 이
지단구법이다.

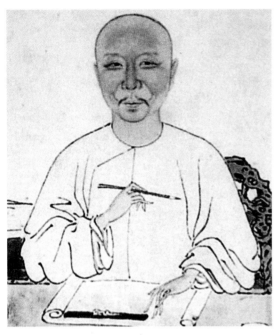

도9.17 청, 호감胡渰, 〈오중칠로도권吳中七老圖卷〉 1, 남경박물원 소장 집필 방법은 이지단구법 이다.

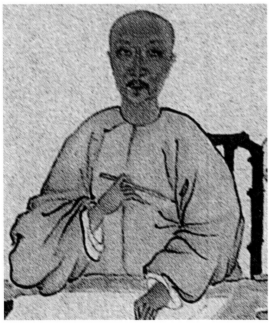

도9.18 청, 임복창林福를, 〈오중칠로도권吳中七老圖卷〉2, 남경박물원 소장 집필 방법은 이지단 구법이다.

도9.19 청, 〈괴투魁鬪〉
자수, 남경박물원 소장
집필 방법은 이지단구
법이다.

도9.20 청, 〈두보상杜甫
像〉〈식영헌화보息影軒畵譜〉
(강희연간康熙年間) 집필
방법은 이지단구법이다.

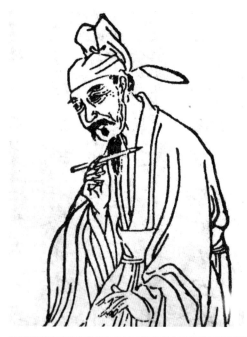

도9.21 청, 상관주^{上官周} 〈육문안상
^{陸文安像}〉〈만소당화전^{晩笑堂畵傳}〉 집필
방법은 이지단구법이다.

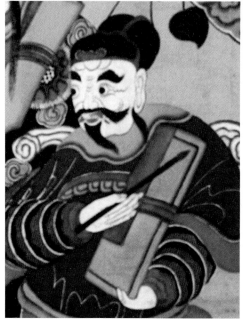

도9.22 청, 미상, 〈신도^{神圖}·좌판^{左判}〉,
수륙화^{水陸畵}, 『민간회화』(호남미술
출판사) 집필 방법은 이지단구법
이다.

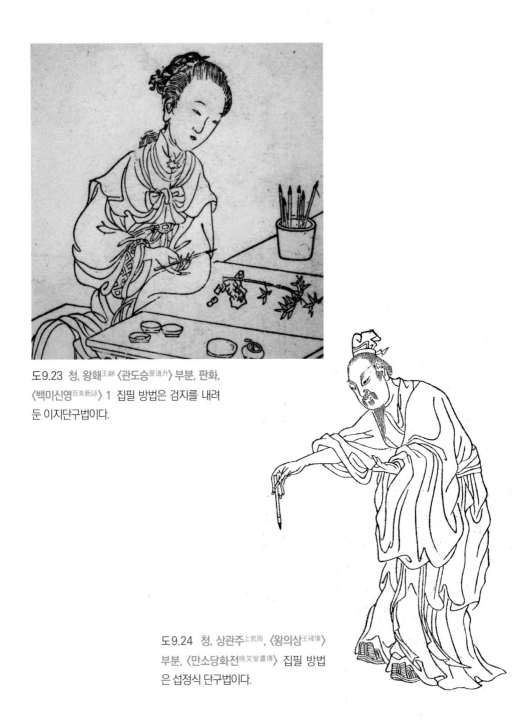

도9.23 청, 왕홰王翽 〈관도승管道升〉 부분, 판화,
〈백미신영百美新詠〉 1 집필 방법은 검지를 내려
둔 이지단구법이다.

도9.24 청, 상관주上官周, 〈왕의상王襃像〉
부분, 〈만소당화전晩笑堂畵傳〉 집필 방법
은 섭정식 단구법이다.

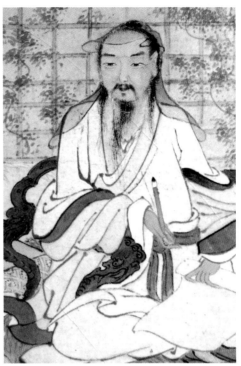

도9.25 청, 고견룡顧見龍, 〈두보음
중팔선시의도권杜甫飲中八仙詩意圖卷〉 부
분, 『보룡정선중국서화
고대』實龍精選中國書畫(상해서화출판사) 검지를 자
유롭게 한 섭정식 집필법이다.

(하좌) 도9.26 청, 〈허정송상許廷菜像〉 부분, 『오
군명현전찬吳郡名賢傳贊』(청 도광道光 연간 각본) 집
필 방법은 전형적인 난화지식蘭花指式 집필법이다.

(하우) 도9.27 일본, 서법가 하소기何紹基의 회
완식回腕式을 모방한 집필법

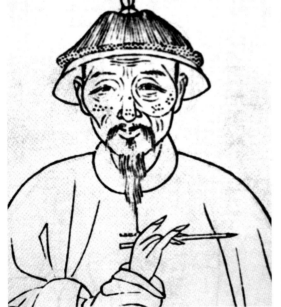

10. 민국시대民國時代의 집필

중화민국1911~1949의 역사는 겨우 38년밖에 되지 않는다. 1911년에 일으킨 신해혁명辛亥革命에서 시작하여 이듬해1912인 양력 설날까지 중화민국 임시정부가 남경에 설립됐다. 건국 초기에는 북양계北洋系 위주인 북양정부에서 정권을 실행했지만 1928년에 북벌北伐을 마치면서 중국 국민당에서 건립한 국민정부에 의해 교체됐다. 1949년에는 대만으로 밀려나면서 대륙 통치권을 빼앗겼다. 민국시대의 역사는 비록 짧지만 역사 속에서 보여주는 의의는 특별했다. 몇천 년 동안 지속된 봉건왕조가 민국시대에 종지부를 찍었고, 민국적인 서예 및 회화는 깊은 시대적 낙인이 찍혔다. 특히 중국화는 서양 회화의 충격으로 중국과 서양의 결합을 주장하는 목소리가 점차 커져갔고 전통과 새로운 기운의 갈등이 심해져 회화 형식과 품격이 여러 모습이고 다채로웠다. 민국 시기 카메라 촬영이 대중화되면서 서화계의 많은 유명 작품들이 사진 형식으로 전해졌다. 사진에 담긴 모습은 당연히 그림보다 사실에 근접하기 때문에, 사진으로 전해진 얼마 안 되는 집필도상을 참조하여 민국 시기의 집필 특징을 분석해 볼 수 있다.

민국 시기의 집필도상을 분석해 보면 청대에 여러 가지 집필법이 사용되던 상황과 달리 민국 시기에는 삼지쌍구와 손목을 수평으로 한 오지집필법을 주류 집필 방법으로 하고 있었다. 이때 단구법을 사용하는 사람은 점차 적어졌고 동시에 일부 사람들은 손바닥을 세운 오지집필법을 사용하고 있었다. 하지만 이 두 가지 집필 방식은 삼지쌍구와 손목을 수평으로 한 오지집필법에 비하면 아주 적은 숫자에 불과했다도101.16.

민국 시기 집필 논점에 관해 우선 관심 기울일 것은 '강남대유江南大儒'라 불리는 전진굉錢振鍠의 관점이다. 그는 당시의 저명 인사일 뿐만 아니라 유명한 서예가이기도 했다. 그는 『명산서론名山書論』에서 "대체로 보아 고대 사람들은 편한 방법으로 집필하려 했던 것 같은데 요즘 사람들은 어려운 방법으로만 집필하려 한다. 나는 사람들의 이러한 어리석음에 마음이 아프다"고 했다. 이는 당시에 유행하는 사지 및 오지집필법에 대한 분개와 한탄임이 분명하다. 원래부터 쉽고 간단한 것인데 점점 어렵고 복잡하게 하는 것에 어찌 분개하지 않을 수가 있겠는가? 앞에서 설명했던 고대의 집필상 정황, 특히 동진東晉 시기부터 장기간 이지단구법이 유행했던 사실을 놓고 볼 때 전진굉錢振鍠의 관점은 바로 이 한마디 말로 핵심을 찌른 것이며 그의 비상한 통찰력에 감탄을 금할 수가 없었다. 하지만 그가 어떠한 근거로 이러한 결론을 낸 것인지는 잘 모르겠다. 고대 회화 속의 집필도상에 근거한 것일까, 아니면 고대의 문헌자료에 의거한 것일까? 직접 실천해 보고 진리를 느낀 것일까, 아니면 위 추측들의 종합적인 결과일까 등등.

민국 시기 집필의 관점에서 오지집필법을 높이 평가하는 사람이 다수였다. 예를 들면 민국 시기 정계 요인인 서겸徐謙1871-1940은 『필법탐미筆法探微』 중에서 "집필은 오지로 함께 잡는 것이 맞는 방법이다……. 위의 세 손가락으로만 집필의 모든 기능을 발휘할 수 없다. 그러므로 남은 두 손가락은 보조 역할을 하되 이는 끌고導, 보내는送 작용을 한다"라고 했다. 또 다른 예로 민국 시기인 1936년 상무인

서관商務印書館에서 발간한 진공철陳公哲의 『과학서법科學書法』에는 집필 자세를 강조하여 "약지 손톱 아래 부분으로 붓대를 밖으로 민다" "새끼손가락은 약지 옆에 붙인다"라고 강조했다. 그리고 민국 연간에 출간한 『서법정론書法精論』정문휴丁文儁 저에서는 "오지 모두 그 힘을 붓대에 주어야 능히 이룰 수 있다"고 주장했다. 구체적으로는 "손에는 다섯 개 손가락이 있다. 그리고 붓대는 4면으로 나눈다. 엄지와 검지, 중지, 약지로 붓대의 4면을 감싸고 새끼손가락이 보조 역할을 한다. 한 개도 남김없이 다섯 손가락을 사용한다"라고 했다. 미술사론가 유검화俞劍華는 『서법지남書法指南』민국시기 출판에서 집필에 관해 논하면서 역시 오지공집하는 '집관법執管法'을 제창했다. 다만 현대의 오지 집필과 비교해 엄지를 제외한 남은 네 손가락이 긴밀하게 붙어 있어야 한다는 것이 다른 점이다. 유검화는 그 밖에도 다양한 집필 방법을 논했는데 대표성에는 어긋난다.

집필 방법은 아주 많다. 다만 활용 방법이 다르다. 그러나 습관의 차이에 따라 각자 다른 구분이 있을 수 있다. 역대로부터 전해 내려오고 오늘까지 활용되는 방법은 아래와 같다.

집관執管: 가장 보편적인 집필 방법으로 이후 자세하게 논할 것이다.
시관㨄管: 다섯손가락을 모두 이용하여 붓대 끝을 잡고 붓대를 수직으로 하며 병풍 장막과 같은 큰 그림을 그릴 때 사용한다.
촬관撮管: 발등지법으로 붓대 머리를 움켜잡는다. 이는 큰 초서체 및 벽글씨에 편하다.
염관捻管: 엄지, 검지, 중지 세 개 손가락을 사용하여 붓대를 비틀어 글 쓰는 방법이다.
익관搦管: 엄지, 검지, 중지의 첫 번째와 두 번째 마디 사이로 붓을 잡는다. 이

도10.1 만주국 총리대신이자 문교 총장을 역임한 서예가 정효서鄭孝胥 (1860-1938) 집필 엄지·검지·중 지로 집필하였는데, 약지와 새끼손 가락을 사용하지 않아 판단하기 어 렵다.

방법은 붓의 움직임에 둔하다. 사람들이 어쩌다 한 번씩 사용하는 방법이고 규범적이지 않다.

악관握管: 손바닥 사이로 붓대를 움켜잡고 팔꿈치를 든 상태에서 글을 쓴다. 오목한 곳에 큰 글씨 쓰기에 편하다.

사관撮管: 붓대를 집을 때 다섯손가락을 가지런히 하여 움켜잡듯이 글씨를 쓴다.

유검화俞劍華는 다섯손가락을 병용하는 '집관법執管法'을 추천하는 동시에 움직임에 둔하여 규범화되지 않는다는 이유를 들면서 강유위가 제창하는 '익관법搦管法'을 반대했다. 사실 이는 자유로운 움직임을 요하는 자세指活와 고정을 요하는 자세指死에서 생성된 관념의 차이라 할 수 있다.

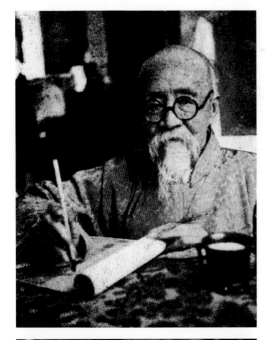

도10.2 고고학자, 금석학자인 나
진옥羅振玉(1866-1940) 집필 팔
뚝과 손목이 탁자에 붙어 있는 장
수식撑竪式 오지집필법이다.

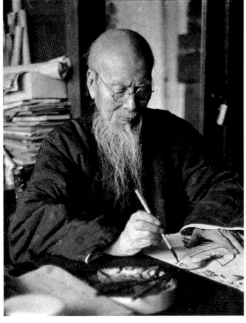

도10.3 근현대 중국 예술대사 제
백석齊白石(1864-1957) 집필 집필
에서 약지가 닿았으면 사지쌍구법
이고, 닿지 않았으면 삼지쌍구법
이다.

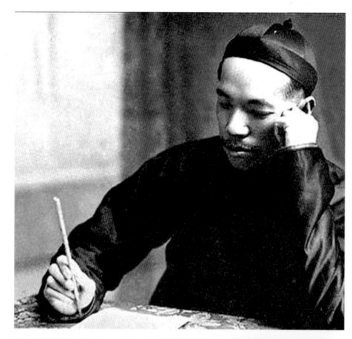

도10.4 중국 근대사상가, 정치가, 교육가, 사학자, 문학가인 양계초梁啓超(1873-1929) 집필 엄지와 검지, 중지로 붓을 잡고, 약지와 새끼손가락이 손바닥에 닿았으나 정확하게 붓에 대지 않아 당연히 삼지쌍구법이다.

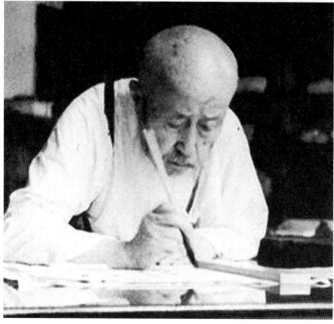

도10.5 민맹중앙주석을 지낸 심균유沈鈞儒(1875-1963) 집필 엄지와 검지, 중지로 붓을 잡은 것은 의심할 바 없고, 약지와 새끼손가락은 구부려 붓대에 대지않았으니 삼지쌍구 집필법이다.

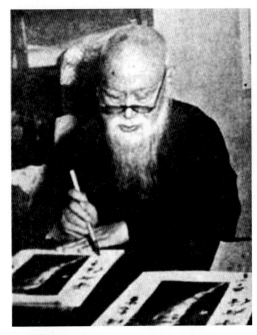

도10.6 중국 근현대정치가, 교육가, 서법가인 우우임于右任(1879-1964) 집필 집필 자세는 현대에 유행한 오지집필법이다.

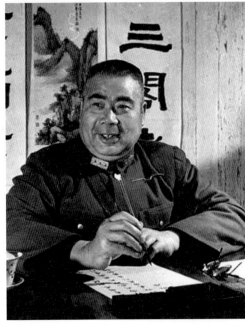

(좌)도 10.7 '애국장군愛國將軍'이라 불렸던 풍옥상馮玉祥(1882-1948) 집필 집필 자세는 삼지쌍구의 집필법이다.

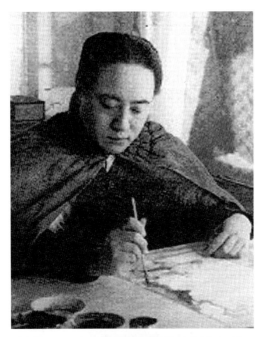

도10.8 민국 때 장대천과 함께 '남장북부南張北溥'의 명예를 얻은 아이신기오로愛新覺羅·퓨유溥儒 (1896-1963) 집필 집필 자세는 삼지쌍구법이다.

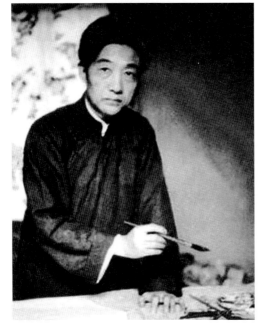

도10.9 근현대의 저명한 중국화의 대사大師, 미술교육가인 서비홍徐悲鴻(1895-1953) 집필 집필 자세는 삼지단구법이다.

도10.10 대만의 저명한 화가 황
군벽黃君璧(1898-1991) 집필 집필
자세는 삼지쌍구법이다.

도10.11 민국 시기의 유명한 화
가 육소만陸小曼(1903-1965) 집필
엄지 끝, 중지의 갈고리, 새끼손가
락은 자유롭게 두고, 검지로 붓을
대었으나 약지는 붓대에 대지 않
았다. 명청시대 집필 방법의 일종
이다.

도10.12 안휘성 취봉사翠峰寺 비구니 집필(1930, 40년대) 집필 자세는 삼지쌍구법이다.

도10.13 민국, 〈서상기西廂記· 장생화미張生畵眉〉, 모통帽筒, 『중화고완망中華古玩網』 도편圖片 사진 속의 장생은 왼손으로 붓을 쥐고 있는데, 이는 삼지단구식 집필법으로 보인다.

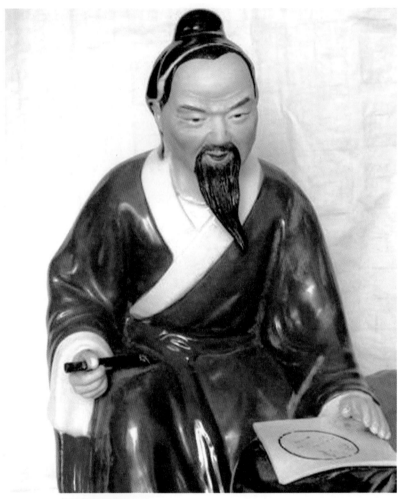

도10.14 민국, 〈왕희지王羲之〉, 녹유조소자(복건회관관福建會館款), 『중화고완망中華古玩網』 도편圖片 이 조소는 단구식 집필법이다.

도10.15 민국, 〈수륙화水陸畵〉, 신랑新浪, 『불화원장佛畫圖藏』 박객도편博客圖片 이것은 '민국 분위기의 수륙화 한 장을 발견'이라는 부도附圖의 것으로, 전형적인 민국의 민간회화로, 그 중의 집필자는 삼지쌍구식 집필법이다.

도10.16 민국, 〈염왕전閻王殿〉, 〈닐도망呢圖網〉, 사찰벽화 도편 판관의 집필법은 당연히 삼지단구법이다

11. 현대의 집필

한漢문화 지역의 집필

다양한 서화 집필 방식을 사용했던 청대 말엽과 민국 시기를 거쳐 1949년부터는 새로운 시대에 진입했다. 이 시대에서 집필법은 가히 전례 없던 변화가 있었다고 할 수 있다. 바로 오지집필법이 높은 평가를 받으며 광범위하게 보급되면서 처음으로 집필법의 주류가 된 것이다도11.1-3. 더욱이 이 보급은 모든 사람을 대상으로 한 행정적 차원에서 이루어졌기 때문에 아주 빠른 시간 내 오지집필법을 제외한 모든 집필법을 '멸살'하게 됐다. 때문에 현대인들은 오지집필법이야말로 오직 예로부터 지금까지 전해 내려온 가장 전통적이고 우수한 집필법이라 알고 있을 정도이다.

여기서 특별히 강조해야 할 부분은 새 시대의 오지집필법 홍보와 보급은 홍콩과 대만 지역 및 일부 한자 보급이 늦어진 소수 민족 지역까지 영향을 미치지 못했다는 점이다. 이런 지역은 과거에 학습한 방식을 쉽게 변경하지 못하고 서화

에서 여전히 옛 전통에 머물러 있었다도11.4. 이런 점은 한국, 일본, 베트남 등의 국가에서도 유사하다. 비록 중국 서화 전통을 받아들인 나라이지만 다만 오지집필법의 보급은 이러한 나라까지 파급되지 않았기 때문에 이들 다른 나라의 집필 방법은 중국 고대의 것과 비슷하고 현대의 집필 방법과는 다르다.

역사 속에서 오랫동안 주목받지 못하고 줄곧 주류 집필 방법으로도 선택받지 못했던 오지집필법이, 1949년 이후에는 어떻게 큰 운수가 터짓듯 급속도로 발전할 수 있었을까? 이 문제는 그 중에 오묘한 점이 있어 뒷부분에서 따로 논의하겠다. 여기서는 오지집필법이 현대에 유일한 집필법의 주류로 자리매김한 것을 확인하고, 동시에 오지집필법 이외에 기타 집필법에 관해 필요한 고찰을 하고자 한다. 또한 고대에서 가장 오랫동안 유행한 이지단구와 삼지쌍구식 집필법의 현재 상황은 어떠한지 살펴보겠다.

저자는 초등학교 서예 수업에서 선생님이 가르치던 집필법이 오지집필법이었던 기억이 난다. 1980년대 홍콩에서 출간한 심윤묵沈尹默의 전문서인 『서론書論』을 읽게 되었는데, 그 책은 오지집필법을 특별히 지향하는 내용을 포함하고 있었다. 때문에 저자는 오지집필법이 왕희지王羲之로부터 전해진 가장 정통적이고 합리적인 집필 방법인 것으로 알고 있었다. 그때는 이러한 믿음이 확고했고 의심이 들지 않아 오지집필법을 비교적 이른 시간에 접하게 된 것을 다행이라 생각했다. 하지만 근래 들어 역대 집필 방법을 집중적으로 고찰하다가 이 시대의 집필법에 대한 새로운 발견을 했다. 그 중 가장 놀라웠던 것은 오지집필법을 특별히 추앙하던 심윤묵沈尹默 본인도 사실은 오지공필법五指共執을 사용하지 않았다는 점이다. 또한 이미 퇴임한 역대 중국 서예가협회의 회장들과 일부 서화가 선배들도 꼭 오지집필법을 사용한 것은 아니었다도11.5-10.

반대로 다수 서예가와 애호가들은 오지집필법이 가장 전통적인 집필 방법이라 믿고 있었고, 고대에 유행했던 이지단구와 삼지쌍구 집필 방법을 사용하는 사

람을 발견하면 무조건 잘못된 집필 방법이라 지적했다. 저자는 인터넷에서 다음과 같은 사진을 본 적이 있다. 사진 속 한 명의 여성은 삼지단구 집필법으로 붓글씨를 쓰고 있는데 누군가가 잘못된 집필 방식도11.12을 하고 있다고 지적하면서 사진을 찍어 인터넷에 올렸던 것이다. 또한 서예계 전문가 몇 명이 서예 교류 및 강연을 목적으로 일본을 방문했을 때, 현지 서예가와 애호가들이 모두 이지단구와 삼지쌍구 집필 방법을 사용하는 것을 보고 바로 잘못된 집필 방법이라 비평하고 아울러 잘못된 것을 고쳐 바른 것으로 돌아가자는 건의를 하였다.

　　오늘날 서법계에는 오지집필법에 대한 의심과 지적이 점차 많아지고 고대의 삼지단구식현대에서 펜 잡는 방법과 같음 집필 방법을 사용하는 사람이 점차 늘어나고 있다. 고대 집필에 관한 발굴 및 연구를 더욱 깊이 있게 함에 따라 그 옛날 대가들의 옛날 집필 현상은 다시 더욱 전면적이고 정확하게 인식되어 우리 앞에 펼쳐질 것이고 고대에 가장 오래 유행했던 이지단구 및 삼지쌍구식 집필 방법이 오지집필법을 대체해 다시 내일의 주류 집필 방법으로 자리매김할 가능성도 없지 않다.

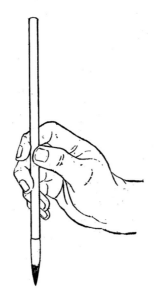

도11.1　오지집필도 대요천戴堯天이 편찬한 『서법자학초단』(인민교육출판사, 1990)의 삽화로 책 속의 손가락은 후대에 오지집필법을 전한 당대의 육희성이다.

도11.2 종유^{鍾繇} 집필 종유는 삼
국시대의 저명한 대서법가로 '해성
^{楷聖}'이라 칭한다. 이것은 〈종요〉의
영화 촬영신이며, 종요의 집필 표
현은 당대^{當代}의 보편적으로 유행
한 오지집필법으로, 사실상은 매우
차이가 크다.

도11.3 장조화^{蔣兆和}, 〈갈홍^{葛洪}〉
현대 집필이론의 영향을 받은 화가
들은 소위 고대명인의 집필, 즉 오
지집필법으로 그렸다.

도11.4 봉상니소채회^{鳳翔泥塑彩繪} 집필 〈비상
수색^{非常搜索}〉, 2012년 6월 12일, 〈흙을 묻혀 만
든 축원-섬서^{陝西} 봉상니소자조유 공약^{攻略}〉에
서 노 예인의 집필법은 모두 단구식이다.

도11.5 서동^{舒同} 집필 서동은 중국서예가협회 초
대주석으로, 서법은 '서동체'로 불린다. 서동의 이
사진으로 볼 때 그는 삼지쌍구법을 쓴다.

도11.6 계공^{啓功} 집필 계공은 생전에 중국서
예가협회장, 명예주석, 국가문화재 감정위원회
주임위원, 중앙문학연구소장, 서령인사^{西泠印社}
사장을 지냈다. 이 같은 업계의 위상은 집필 연
구의 중요성을 보여 준다. 계공의 집필은 정면,
측면 두가지 면에서 보면 오지집필법이라고 할
수 있다.

도11.7　심붕^{沈鵬} 집필 심붕은 중국서예가협회 제4대 주석으로 심붕의 집필 방법은 이전의 두 주석과 마찬가지로, 삼지쌍구법이다.

도11.8　장해^{張海} 집필 장해는 중국서예가협회 현 주석으로 오지집필법이다.

도11.9　임산지^{林散之} 집필 임산지는 당대의 서예 대가로 불릴 만큼 당대의 '초성^{草聖}'으로 불리었다. 말년의 집필 방법은 현대의 펜법과 유사하여 전통적인 삼지단구법을 사용했다.

도11.10 중국 화가 석로石魯 집필 삼지쌍구식 집필법과
비교된다.

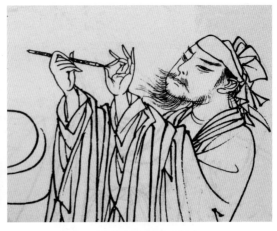

도11.11 채람蔡嵐, 〈점정파벽點睛破壁〉, 백묘白
描 인물화가인 채람의 손놀림 형상으로, 이지
단구식의 집필발법을 가리킨다. 작가는 전통
적으로 인물을 그리는데, 그림 속에 나오는 집
필 방식은 전통 집필과 일치한다.

도11.12 『불회악필不會握筆』〈성도의 이미지
네트워크가 성도를 빠르게 한다〉는 사진에 등
장하는 것으로 이러한 미녀는 악필을 쓰지 않
는다. 실제 그녀의 집필동작은 전통적인 삼지
단구법이다.

도11.13 이리李里, 〈신필마량神筆馬良〉, 『연환화
대면連環畫封面』(산서인민출판사, 1955)

도11.15 필회筆會 집필 '공부자구서망'란 제목의 옛 사진(소염邵焱 촬영)이 『인문정협보人民政協報』 (1986. 11)에 의해 발표되었다. 1980년대 노화가들의 필회모임의 장면으로, 그중 출현작가들의 7개 스케치 동작을 가만히 살펴보면, 두 사람이 단구법(삼지), 두사람이 쌍구법(삼지), 그 나머지 3인이 쌍구법 혹은 오지집필(사지쌍구)로 확인된다. 비록 화가들이 글씨를 쓰는 것은 서예가가 글을 쓰는 것보다 편하지만 집필 방법이 통일되지 않는다는 것을 설명할 수 있다.

도11.14 현대, 〈신필마량神筆馬良〉, 유희절도遊戱截圖 단구식 집필법

홍콩 및 대만, 그리고 소수 지역의 집필

오지집필법이 보편적으로 유행된 대륙 속 한漢문화 지역에 비해 홍콩과 대만 지역에서는 오지집필법이 유행하지 않았는데, 이는 대대적인 오지집필법의 보급 시간이 짧은 것으로도 증명된다. 소수 민족은 주로 서장문화 지역을 가리킨다. 이 지역에서 오지집필법이 유행하지 않은 이유로는, 우선 사용하는 문자가 다르다는 것이고, 그다음은 수집된 도상이 대부분 회화 집필도상이어서 서법 집필의 영향을 받지 않은 것으로 판단된다.

저자는 우선 인터넷에서 홍콩과 대만의 유명한 서예가, 화가의 서예 및 회화 사진을 검색해 보았는데 그들의 집필 정황은 청대 말엽과 민국 시기의 재판과 다름없었다. 이지, 삼지, 사지, 오지 등 하나의 다원적 상태였다. 여기서 등장하는 이지 및 삼지의 단구와 쌍구식 집필법을 사용한 사진자료도11.16-20를 첨부하여 저자의 주장을 증명하였다. 소수 민족 지구는 주로 서장문화 지역으로 그 중에서 회화류는 두루마리 그림 화가들의 집필이고 글쓰기는 서장문화적인 글쓰기이다. 이런 서화가들이 중요하게 사용하는 집필 방법은 이지단구과 삼지단구식 집필 방법이다도11.21-26.

그다음으로 삼지쌍구법을 많이 사용하고 오지집필법을 사용하는 사람은 극히 소수이다. 이로써 두루마리 그림 화가들이 물려받은 집필 전통법은 홍콩, 대만 지역보다 너 오래전인 것을 알 수 있다. 이러한 현상을 근거로 홍콩과 대만 지역의 집필법은 청대 이후의 전통을 물려받은 것이고 서장문화 지역의 집필 방법은 청대 이전의 전통을 물려받은 것이라는 추정이 가능하다. 그러므로 대륙의 한문화 지역의 집필 현상과 비교하고 아울러 역대의 주류 집필법을 살피면, 전자는 상대적으로 옛 방법, 옛 전통이고, 후자는 새로운 방법으로 분류된다.

저자가 상반기 시찰을 목적으로 대만을 방문했던 기회에 서점 두 곳을 찾아

서예 전문매장을 둘러보았다. 애석하게도 현지 교육부서에서 일괄적으로 반포한 서예법 기초 교재는 찾지 못했고, 대만 웅사출판雄獅出版의 총서 중『중국서법지여中國書法之旅』한 책을 보았는데, 그 중 집필도 2개도11.27가 포함돼 있었고 모두 삼지단구식이었다. 그리고 서가에서 1960년대 중국 대륙에서 널리 유행했던『표준서법습자첩標准書法習字帖』도 보았는데, 이는 오지집필법을 제창하는 책자이다. 당시 느낌으로는 이로 인해 대만은 오지집필법을 사용하는 사람이 점차 많아질 것 같았다.

저자는 대만에 있을 때 대만의 서법가 및 고궁박물원 전시정보부 주임인 유국경遊國慶 선생이 붓글씨를 쓰는 모습을 직접 보았는데, 삼지쌍구법을 사용하고 있었다. 그 이유를 물어보니 사용하기 편한 방법이기 때문이라고 했다. 인터넷에서 대만의 서예법 강의 영상을 검색해 보았더니 오삼현吳三賢 선생의 강의 시리즈가 가장 많은 관심와 호평을 받고 있었다. 동영상에서도 확인 가능하다시피 그의 집필법은 대륙에서 사용하는 방법과 완전히 다르다. 이지단구식 집필법을 사용하고 있었고, 붓대를 우측 후방으로 기울이고 있었다. 글을 쓸 때 붓끝은 돌림이 없이 직접 끝맺었다도11.28. 저자는 이런 집필법과 서예법이 다시 고대 전통과 근접하다고 믿고 있다.

도11.16 대만의 수묵화가 이기무李奇茂(1925년생) 집필 이기무는 미국 산호세 대학에 '이기무 교수 예술기금회'를 설립했다. 미국 샌프란시스코는 매년 11월 29일을 이기무날로 정함으로써 중국인으로서의 영예의 한사람이 되었다. 그는 삼지단구식 집필법을 쓴다.

도11.17 국학대사 요종이饒宗頤 집필(1917년생) 집필 요종이는 2011년 12월에 서인도 지사 7대 사장으로 추대되었다. 2014년 9월에는 '세계적인 화교국 공로상'을 수상하기도 하였다. 그는 삼지쌍구식 집필법을 쓴다.

도11.18 성운대사星雲大師 집필 2014 중국대륙순회' 장면으로 삼지쌍구식 집필법이다.

도11.20 홍콩의 인물화가 양결화^{梁潔華} 집필 삼지단구식 집필법이다.

도11.19 정공법사^{淨空法師} 집필 삼지단구식 집필법이다.

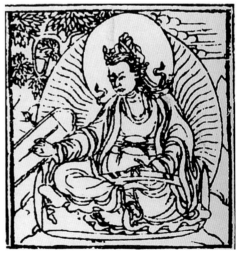

도11.21 청, 허흠^{許欽}·초신인흠^{楚臣仁欽}(1697-1774), 『저서의 법왕^{法王}』의 삽도 티베트의 화가로 그림 속 법왕의 집필방법은 단구 혹은 쌍구식의 집필법이나 이러한 각도로 분별하기란 쉽지 않다.

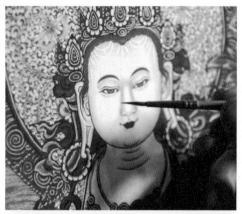

도11.22 당잡화사唐卡畵師 집필 이는 2013년 4월 12일『청년상여보青年商旅報』에 발표된 〈심종향격리납문화尋蹤香格裏拉文化〉란 전문가의 사진을 게재한 것으로, 이지단구식 집필법이다.

도11.23 당잡화사唐卡畵師 차단랑걸도次旦朗傑圖 집필 중국 티베트정보센터소장『중국서장中國西藏』(2007년 제1기) 당잡화사차단단랑걸도唐卡畵師次旦朗朝傑圖)에 게재된 사진으로 이지단구식이다.

도11.24 당잡승인화사唐卡僧人畵師 상목단桑木丹 집필『국제재선國際在線』(2011년 11월 12일)에 실린 〈당잡승인화사唐卡僧人畵師 상목단〉의 사진으로 화사의 집필방식은 이지단구식이다.

도11.25 장문서법가藏文書法家 덕양쇄지德昻灑智 집필 『중국민족방송』(2013년 6월 20일)에 실린 〈덕양쇄지의 장문서법藏文書法〉 사진으로 이지단구식 집필법이다.

도11.26 당잡화사唐卡畫師 희열포希熱布 집필 『아베사의』(2013.1.20.)의 〈교우당잡대사巧遇唐卡大師 희열포대사〉가 그리는 것으로 화사적인 장문서법의 집필은 단구법식이다.

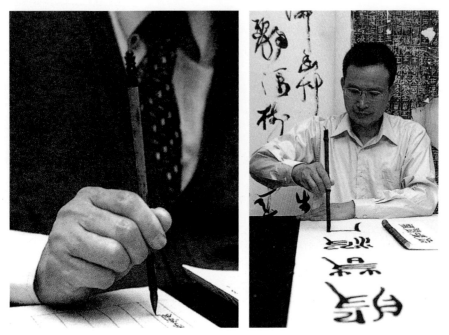

도11.27 **이소곤**李蕭錕 **집필** 이소곤의 『중국서예기행』(대만의 웅사총서雄獅叢書)에 실려있는 것으로 집필법은 이지단구식이다.

도11.28 **오삼현**吳三賢 **집필** 인터넷에서는 오삼현의 『지영진초서천자문』에 게재된 서법으로 집필법은 이지단구식으로, 붓대를 오른쪽으로 기울어지게 하였다.

도 11.29 강일자江逸子(1938년생), 〈지옥변상도地獄變相圖〉 대만의 화가 강일자가 그린 것으로 삼지단구식 집필법을 나타낸다.

제3장

이론가들이
말하는 집필법

1. 심윤묵沈尹默의 집필

2. 사맹해沙孟海의 이론

3. 부포석傅抱石과 집필

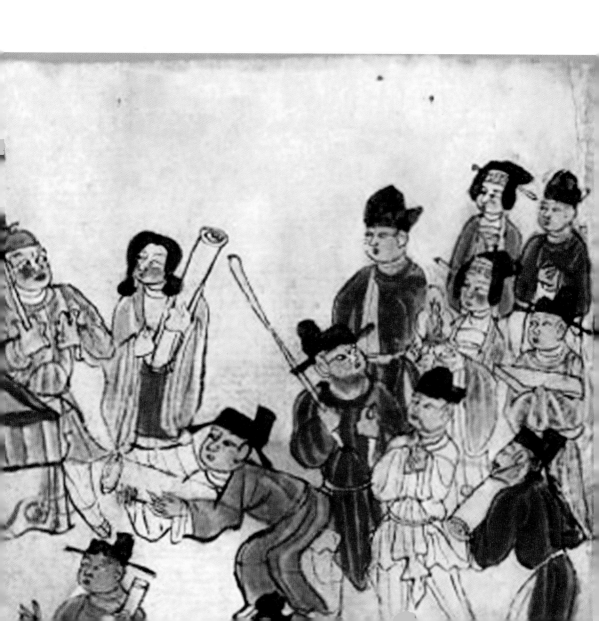

1. 심윤묵沈尹默의 집필

역대 집필의 방식과 방법에 관하여 연구, 고찰하면서 일대 명가인 심윤묵沈尹默의 이론을 빼놓을 수 없다. 그는 현대의 오지집필법을 보급한 대표적 인물로서, 본인이 사용하는 집필 방법은 무엇이었을까? 일관되게 오지집필법이었을까, 아니면 다른 집필 방법이 있었을까? 나는 이것이 아마 대가들이 관심을 가질 만한 화제일 것이라고 생각한다. 더욱이 심윤묵이 지낸 역사적 시대는 집필의 다변적 시대로 사지집필이 자리를 정하고 오지집필의 기초를 다진 시기였으며 오지집필법으로 모든 집필법이 통일되던 시대였다.

심윤묵은 20세기 서법 대가로 널리 알려진 사람 중 한 명이다. 그의 서법 이론이 서계계에 미친 영향력은 그의 서예법에 비교해도 만만치 않다. 당唐대부터 거의 모든 시대에 오지공집五指共執의 관점을 언급한 사람이 있었고, 이 중 심윤묵은 현대의 가장 대표적인 인물이다. 그는 『서법논총書法論叢』에서 "오지집필법은 생리적으로 팔을 움직이는 도구로 모필을 제작한 성능이 발휘된 것이다. 붓글씨를 쓰기에 유일한 방법이다"라고 강조했고, 다른 『집필오자법執筆五字法』에서는 다음

도 1.1 〈학서유법學書有法〉(중화서국) 표지 특별한 오지집필법 서법 대가의 서법론 저서. 한 작가가 삼지로 경사지어 묘사하는 장면이다.

과 같이 말했다.

"집필법에 관하여 많은 서예가들이 서로 다른 주장을 펼쳐 왔지만 나는 그 중 한 가지만 올바른 방법이고 합리적이라 생각된다. 그것은 바로 2왕^{왕희지, 왕헌지}에 의해 전해지고 당조^{唐朝}의 육희성^{陸希聲}이 천명한 엽^厭, 압^押, 구^鉤, 격^格, 저^抵 5자법이다."

심윤묵의 관점에서 보면 오지집필법은 '올바른 방법', '합리적인 방법', '이왕에 의해 전해진 방법'이다. 특히 그 중 이왕에 의해 전해졌다는 문구는 서성^{書聖}과 직결된 설명이기에, 누가 믿지 않고 따르지 않겠는가? 이 문구를 읽은 저자도 초기에는 확고한 믿음을 가지고 이를 따랐다. 하지만 사맹해^{沙孟海}의 고대 집필에

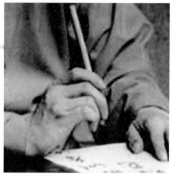

도 1.2 심윤묵沈尹默 중년(50세경) 집필 안쪽 엄지와 바깥쪽으로 검지와 중지를 사용하고, 약지와 새끼손가락은 붓에 대지 않고 구부려 사용했다. 이것은 당연히 삼지쌍구식 집필법이다.

관한 논술을 읽은 후에야 오지집필법에 의구심을 가지게 됐고, 지속적인 연구 끝에 점차 오지집필법에 대한 질의자와 반대파로 기울었다.

저자는 역대 집필에 관한 연구 과제를 하기 위해 고대부터 지금까지의 많은 집필도상자료를 지속적으로 수집하고 작품 시대를 기준으로 분류했다. 현대 집필도상의 숫자가 많은 관계로 또 다시 서예가, 화가 및 유명인 세 부류로 나누었다. 서예가 부류는 심윤묵의 중요한 특성을 고려해 특별히 주의하여 그의 집필 모습을 담은 사진자료를 수집했다. 수집된 위의 자료를 관찰 분석한 후 저자는 심윤묵의 집필 방법이 실제는 통일되지 않고 변하지 않았으나 비교적 큰 변화가

있었다는 것을 발견했다. 특히 중화서국中華書局에서 출판한 『학서유법學書有法』 표지에 기재된 심윤묵 선생의 집필 모습은 엄지와 검지, 그리고 중지만 이용하고 약지와 새끼손가락은 구부린 상태로 붓대와 접하지 않았다도1.1.

이런 집필 방법은 전형적인 고대의 전통 집필법인 삼지단포법三指單苞法으로 역시 오늘날 세계에서 통용되고 중국에서 광범위하게 보급하는 경필 집필법이다. 이후 저자는 인터넷에서 또 다른 집필 사진을 찾았는데 장삼長衫을 입은 심윤묵이 명대에서 보편적으로 유행한 삼지쌍포식과 유사한 집필 방법으로 글씨를 쓰고 있었다. 사진에서 확인할 수 있듯이 작가는 안쪽은 엄지를, 바깥쪽은 검지와 중지를 사용하고, 약지와 새끼손가락은 구부린 상태로 붓대와 접하지 않았다도1.2.

다음으로 심윤묵의 노년 시절에 찍은 서예 모습을 보자도1.3. 그의 집필 방법은 삼지쌍구와 오지집필법 사이에 있는 것으로 보인다. 약지의 안쪽은 그가 강조하던 "약지 손톱과 살점이 만나는 부위를 붓대와 바짝 붙인" 것이 아니라 붙인 듯한 비접촉 상태였다. 아마 긴 세월 동안 사용하던 쓰기 습관 때문에 자신이 사용하는 방법에 문제가 있다고 느꼈거나 손가락의 위치가 틀어지면서 이도 저도 아닌 집필 방법이 형성된 게 아닐까 싶다.

여기서 심윤묵의 사진 속 나이와 촬영한 순서를 추가로 분석해 보자. 그는 1883년 태어나 1971년 88세로 서거할 때까지 장수한 편이다. 1949년은 그가 56세가 되던 해다. 장삼을 입고 찍은 사진은 1949년 이전인 민국 시기로, 그의 나이 약 50세 전후에 찍은 것으로 추정 가능하다. 『학서유법』의 표지에 담긴 심 선생은 얼핏 보기에도 앞에서 소개했던 사진 속 모습보다 나이가 많아 보이고, 1949년 해방 후 약 60세 전후에 찍은 것으로 보인다. 세 번째 사진은 누가 봐도 노년 시절에 찍은 사진이고 약 80세 전후로 추측한다. 이 석 장의 사진으로 봐도 심윤묵은 세 가지 집필 방법을 사용했던 것 같다. 앞에서 설명한 두 가지 집필 방법은

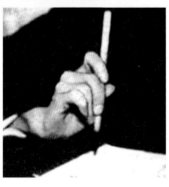

도1.3 심윤묵^{沈尹默} 만년(80세경) 집필 이 집필 방법은 삼지쌍구와 오지집필법 사이로, 약지의 안쪽과 더불어 "약지가 붓대에 닿은 것"을 강조한 것과 같지 않다.

아무래도 전통과 선조들의 영향을 받은 결과였고, 마지막에 설명한 집필 방법은 본인 스스로 연구한 고대의 서법 이론과 자신만의 집필 습관이 조화된 결과물이라 할 수 있겠다.

심윤묵의 집필 현상은 두 가지 문제를 제시한다. 우선 그는 처음부터 오지집필법을 실행했던 것이 아니고, 다만 노년에 접어든 후에야 오지집필법이 유일하고 정확한 집필 방법임을 인지하여 그제서야 의식적으로 선전과 보급을 했다는 점이다. 이전에 사용하던 오지집필법이 아닌 두 가지 집필 방법은 집필법에 대한 심윤묵 선생의 관심과 새로운 체험을 두려워하지 않았던 열정을 보여준다. 그다음은 심윤묵의 집필 방법의 다양한 변화는 그 시대 자체의 집필법의 다양함과 불확실성을 반영한다. 저자가 수집한 집필도는 청대 말엽 민국 시기로, 여러 가지 집필 방법이 함께 사용되고 있었고, 서법 집필사의 '전국시대'라 불릴 만한 시대였다.

여기서 짚고 넘어갈 문제가 하나 있는데, 그림에서 보다시피 심윤묵의 서예법 성과는 오지집필법으로 인해 알려진 것이 아니라 노년 시절 잘못된 집필법을 버리라는 이론적 주장을 펼치면서 확립된 것이다. 일찍이 저자는 1949년 이전의 심윤묵의 서법이 1949년 이후의 서법보다 좋다는 관련 전문가의 평론을 직접 들은 적이 있다. 이것이 사실이라면 '어려운 집필법을 택한' 것이 서예법에 부정적인 영향을 미친 것이 아닐까 싶다.

2. 사맹해沙孟海의 이론

1992년, 사맹해沙孟海가 편저한 『중국서법사도록中國書法史圖錄』상권이 문물출판사에서 출판됐다. 이 책이 신화서점新華書店에서 판매가 시작된 후, 저자는 한 권을 구매해 훑어보았다. 책 뒷부분에는 두 편의 문장이 첨부돼 있는데, 하나는 「고대 서법 집필의 초보적 연구古代書法執筆初探」이고, 다른 하나는 「양진남북조서적兩晉南北朝書跡의 사체寫體와 각체刻體 −〈난정첩蘭亭帖〉 논쟁의 중심 문제」이다. 이토록 중요한 문헌도록 뒤에 따로 첨부되어 있는 것을 보면 저자가 이 두 편의 서론을 얼마나 중시하는지도 알 수 있다. 사맹해의 「고대 서법 집필의 초보적 탐구」 중에는 다음과 같은 문구가 있다.

나는 일찍이 고대 인물그림 속의 집필 방식을 유심히 관찰한 적이 있다. 예를 들면 고개지顧愷之의 작품이라 전해지는 〈여사잠도女史箴圖〉의 마지막 부분에는 서 있는 한 여성이 글씨를 쓰려는 모습을 담은 그림이 있는데 붓대가 기울어져 있었다. 이 그림은 비록 고개지 본인의 그림이 아니지만 당대唐代의 어느 고수가 고개지의

원작을 본뜬 모본 혹은 모사일 거라는 의견이 다수의 관점이다. 그리고 또한 당나라 염립본閻立本의 〈북제교서도北齊校書圖〉, 송대 이공린李公麟의 〈연사도蓮社圖〉, 양해梁楷의 〈황정환아도黃庭換鵝圖〉 등은 모두 예부터 전해진 그림이지만 어떤 작품은 후세에 의한 모본일 수 있다. 그래도 이 작품들은 고대 집필 방식을 연구하는 데 아주 중요하고 귀중한 자료임이 틀림없다. 위에서 소개한 모든 그림 속 집필 방식은 붓대가 기울어져 있다.

그리고 계공啓功 선생이 나한테 제공한 자료, 일본 증촌부절中村不折이 옛부터 소장하고 있는 신강新疆 투루판에서 발견된 당대의 그림 잔편이 있는데, 한 사람이 두루마리 앞에서 글씨를 쓰고 있는 모습이다. 왕백민王伯敏도 나를 위해 문걸文傑 선생한테 부탁해 감숙甘肅 유림굴楡林窟 제25고庫의 당대 벽화를 본떠 주었는데, 한 사람이 나무 밑에서 사경하는 모습이었다. 이상의 각 그림들은 전부 붓대를 기울게 잡은 집필 모습이었다. 이후에도 오늘날처럼 붓대를 수직으로 잡은 당대 이전의 그림을 본 적이 없었다. 이렇게 많은 그림들이 한 방향만 가리키는데, 이것이 우연의 일치겠는가?

본문에서 사맹해는 당시 모든 사람들이 놀랄 만한 관점을 도출했다. 바로 진대부터 송대까지의 모든 그림에 포함된 집필도상은 전부 붓대를 기울여 잡은 집필 방식이라는 것이다. 이는 붓대를 책상과 수직으로 잡아야 한다는 현대의 보편적인 집필 방식과 대립되는 관점이다. 저자는 사맹해가 문장 속에서 이런 연구를 한 이유를 직접적으로 밝히지 않았지만 눈치 빠른 사람은 사맹해가 실증과 증거를 근거로 설명한 것을 알 것이다. 고대 사람들은 후세 사람이나 현대인처럼 수직된 집필을 한 것이 아니라 붓대가 몸 쪽으로 기울어진 집필법을 사용했다는 사실을 전하고 있다. 붓대를 기울게 잡고 글씨를 쓴다는 것은 매 획마다 중봉中鋒이 될 수 없다는 뜻이다. 또한 거의 대부분은 측봉側鋒일 것이다. 때문에 사맹해가 이

문장을 쓴 것은 확고한 신념을 지닌 중봉식 사용법을 반대하는 입장을 표출한 것이다. 중봉식 사용법 또한 중요한 문제로서 진지한 토의와 연구의 가치가 있다. 하지만 본 연구 주제와 관련이 없기 때문에 더 이상 논의하지 않겠다.

비록 사맹해가 문장 속에 구체적인 집필 방법에 대해 언급하지 않았지만 문장 속에 배열한 삽도에서 알 수 있듯이, 이러한 도상의 집필 방법은 현재 제창하고 보편적으로 유행한 오지집필법이 아님을 알 수 있다. 반대로 모든 이미지가 세 손가락 혹은 두 손가락으로 집필하고 글을 쓰고 있는 모습이었다. 하지만 아쉽게도 사맹해는 고대 집필의 '기울어진 집필 현상'에만 집중하고 더 이상 고대의 구체적인 집필 방법에 대한 연구를 진행하지 않았다.

물론 서법사에서 고대 회화 속에 나타난 집필도상을 근거로 고대 집필에 대한 고찰한 것은 사맹해가 처음이 아니고 예전부터 사용되던 방법이다. 예를 들면 북송 시기의 문자학가文字學家, 서법가, 서론가인 황백사黃伯思는 『동관여론東觀餘論』에서 다음과 같이 말했다.

"지금 사람들이 해서체와 초서체를 막론하고 모두 반드시 붓의 꼭대기를 움켜잡으려고 하는 것은 말도 안 되는 소리다. 진대, 송대 및 당대 사람들의 그림 속에 있는 집필도상을 보아도 이런 방법을 사용하는 사람이 없다. 이는 세속에 떠도는 비루한 학설로 타파해야 한다."

여기서 알 수 있듯이 황백사는 당시의 "붓의 꼭대기를 움켜쥐려 하는" 집필 현상에 대해 의구심을 품고 "진대, 송대 및 당대 사람들의 집필도를 찾아보았는데" 이러한 집필법이 한 건도 없었다. 따라서 이 방법은 "속세에 떠도는 신뢰할 수 없는 비루한 학설"이라 주장했다. 이는 그림을 근거로 과거를 연구했던 고대의 선례이다. 그리고 9백 년이 지난 후 사맹해는 다시 그림 자료를 근거로 현대의

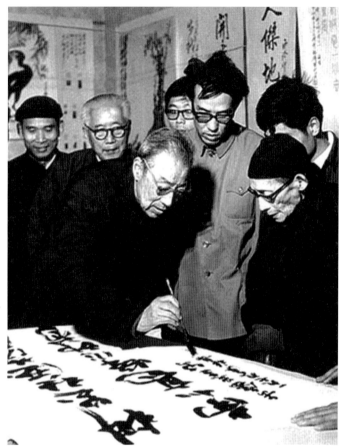

도2.1 **사맹해 휘호와 집필**沙孟海揮毫與執筆 사맹해의 집필 방법은 삼지쌍구법과 비슷하여 약지를 붓대 아래에 둔 사지쌍구법이다.

집필법에 대해 "사실이 웅변보다 설득력이 있음"을 증명했다! 비록 사맹해가 고대 집필도에 관심을 가졌던 제일인자는 아니지만 어려운 조건 속에서 관련 도상을 수집하고 전문적인 글을 저술하여 발표했던 점은 고대 집필 연구에 아주 큰 계발성이고 개척적인 공헌을 했다고 본다.

3. 부포석傅抱石과 집필

현대 집필에 관한 고찰을 하면서 왜 부포석傅抱石을 중점으로 소개하는가? 이유는 다음과 같다. 부포석은 20세기의 재능이 뛰어나고 중국화의 큰 스승일 뿐만 아니라 개척을 한 미술사론의 대가이기도 하다. 그는 회화 창작, 예술 연구 성취 외에 서예법과 전각篆刻에도 능했다. 일찍이 일본 유학을 했고 동서양 예술에 관한 고찰 및 연구를 했다. 그러므로 현대 서예가 및 화가들의 집필에 대해 연구하는 각도에서 부포석은 집필에 대한 인식과 구체적인 응용에서 당연히 집중적으로 연구할 만한 대표적인 인물이다.

부포석은 "나는 역사에 대해 괴이한 버릇 같은 취미를 갖고 있다. ……미술사 연구를 하면서 힘들다고 느낀 적이 없었던 것은 아마 이러한 취미 때문일 것이다. 그래서 내 작품에는 항상 심후한 역사적 맛이 담겨 있다"고 말한 바 있다. 이 정도로 부포석은 '역사에 대해 괴이한 버릇 같은 취미를 갖고 있는' 미술사 이론가이다. 그러므로 반드시 집필에 관한 이론적 탐색을 했을 것이다. 그는 또 일본 유학 중에 주요 미술관과 박물관을 참관했고, 중국과 일본의 고대 회화 속의 집필

도상에 어느 정도 관심을 가졌을 것이다.

더욱이 일본의 집필법은 중국 당송^{唐宋} 시기의 전통을 계승하여 오늘날까지도 대부분의 서법가와 서법 애호가들이 단구 및 쌍구식 전통 집필법을 위주로 하고 있다. 부포석은 특히 다른 사람이 그린 인물화에서 육조^{六朝} 시기의 화풍을 숭상했기 때문에 그가 표현한 인물 대부분은 당송 시기 전의 옛사람이다. 그런 배경을 전제로 그림 속 인물의 집필 방법은 당연히 역사적 사실에 부합했을 것이다. 이러한 여러 요소를 종합할 때 부포석의 집필에 대한 연구는 일정한 정도 동시대의 다른 화가에 비해 더욱 깊은 이해와 권위가 있다고 하겠다. 따라서 부포석의 인물화 속 집필 및 작가 본인이 사용한 집필 모두 중요한 사항으로, 이에 대해 설명을 하고자 한다.

부포석의 인물화 작품을 검토해 보면 거의 10폭에 가까운 집필도상이 포함되어 있다. 예를 들면 〈신국문공^{信國文公}〉도3.1, 〈취승도^{醉僧圖}〉도3.2, 〈청각저서도^{清閣著書圖}〉도3.3 등이다. 그림 속 인물들의 집필을 보면 집필 방식이 모두 이지 혹은 삼지단구법을 사용하는 것을 확인할 수 있다.

그리고 부포석 본인이 그림 그릴 때의 집필 방식을 보면 주로 삼지쌍구식을 채용했다. 즉 엄지와 검지, 중지로 붓대를 잡고 남은 두 개 손가락은 사용하지 않는 방법이다도3.4-5. 이는 송원^{宋元} 시기부터 점차 많아지기 시작해 명대에 가서는 주류 집필법으로 발전한 방법이다. 다시 부포석의 다른 집필 사진을 보면 간혹 다른 집필법을 사용하는 것으로도 확인돼, 소동파^{蘇東坡}가 말한 "집필은 정해진 법이 없다"는 것을 실감하기도 한다.

부포석에게서 집필법의 다원화 현상을 볼 수 있는 까닭은 무엇일까? 그 원인을 분석해 보면 다음과 같이 정리된다. 젊은 시기에는 삼지 혹은 사지 집필을 사용했는데 이후 스스로 연구를 거쳐 단구 및 쌍포법이야말로 진정한 전통을 따른 옛 방법이고, 가장 실용적인 집필 방법임을 깨달은 것으로 생각된다. 하지만

1950, 60년대에 또 오지집필법이 보급되는 시기를 거치면서 시대 조류에 뒤쳐지지 않기 위해 공개 장소에서 오지집필로 대응했을 가능성이 있다. 동시에 부포석은 위에 언급했던 모든 집필법에 통달해서 장소와 수요에 따라 그때그때 선택했기 때문에 집필 모습이 일치되지 않았을 가능성도 있다.

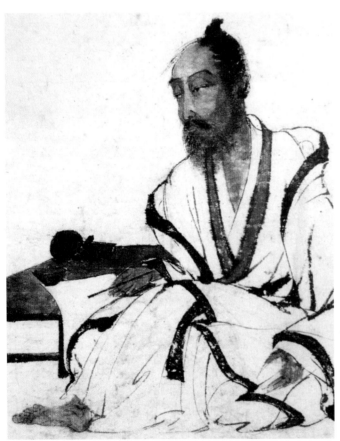

도3.1 부포석傅抱石, 〈신국문공信國文公〉 부분, 중국화, 1943, 남경박물원 소장 이는 남송의 명인 문천상文天祥(1236-1283)의 작문 자세를 표현한 것으로, 엄지와 검지로 붓을 잡고, 중지와 약지, 새끼손가락은 붓에 대지를 않아 당연히 이지단구식 집필법이다.

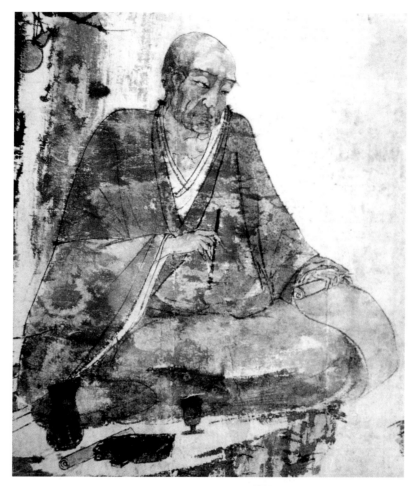

도3.2　부포석傅抱石,〈취승도醉僧圖〉부분, 중국화,
1943, 남경박물원 소장 이것은 당나라 시대의 저명
한 승려서예가인 회소懷素의 서법 자세로, 엄지와 검
지로 집필하고, 중지·약지·새끼손가락은 붓에 대지
않아 이지단구식 집필법이다.

도3.3 부포석傅抱石, 〈청각저서도淸閣著書圖〉 부분, 중국화, 1945, 개인 소장 그림 속 인물은 엄지
와 검지로 붓을 잡고, 중지는 붓에 댄 것 같으니 이는 삼지단구법이다. 중지를 붓에 대지 않았다
면 이지단구법이다.

도3.4 부포석(傅抱石), 1960년 작화(作畵) 화가는 비록 큰 붓을 사용했지만 집필 방법은 엄지와 검지, 중지를 함께 잡은 삼지쌍구법이다.

도3.5 부포석(傅抱石), 1962년 항주에서 작화(作畵) 화가는 엄지와 검지와 중지를 함께 사용하고, 약지와 새끼손가락을 구부린 전형적인 삼지쌍구식 집필법이다.

제4장

집필법의 특징

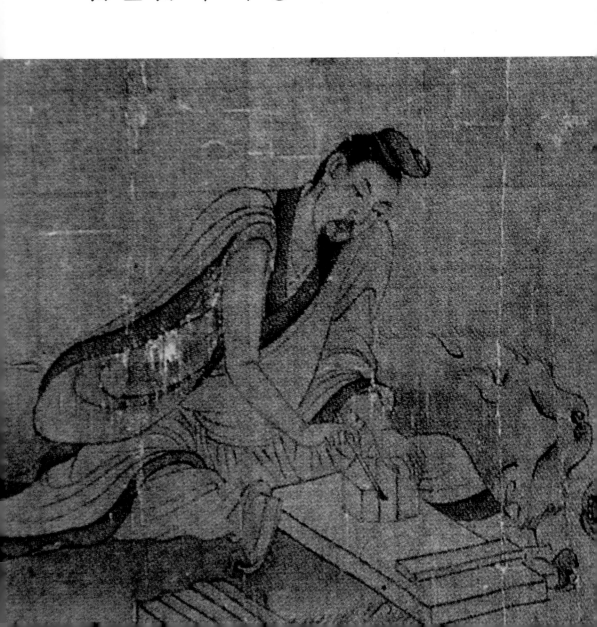

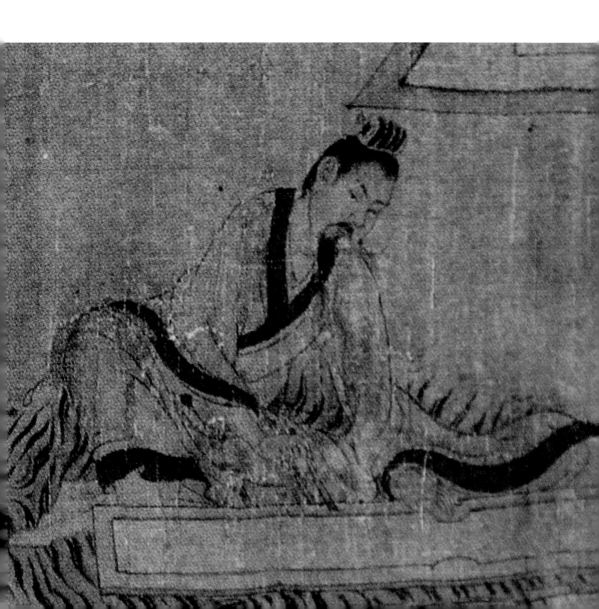

1. 집필과 서사書寫방식의 관계

 누군가 '집필과 필기 방식은 서로 관계가 있을까? 또는 서사 방식으로 집필 방법이 정해지는 것일까?' 하는 질문을 한다면 내 대답은 "관계가 있으나 중요하지 않다"일 것이다. 누군가 오지집필법의 기원은 높은 탁자와 의자를 사용하기 시작하면서부터라는 의견을 제시했다. 이 관점에 관해 저자는 반대 의견을 표한다.

 저자는 일찍이 중국서예협회가 산동성 청도에서 주최한 제1차 서학書學 세미나에 참석한 적이 있는데, 세미나에서 발표한 내용이 바로 '삼지집필과 오지집필에 관한 연구'였고, 그 발표에서 삼지집필이 오지집필에 비해 뛰어나다고 주장하였다. 당시 사회자인 유정성劉正成은 "삼지집필은 높은 탁자와 의자가 사용되기 전의 집필 방식이고, 송대부터 높은 탁자와 의자를 사용하기 시작하면서부터 오지집필법을 사용하기 시작했다는 주장이 있는데, 이에 대해 어떠한 견해를 갖고 있는가?"라는 질문을 했다. 이에 대한 내 답변은 다음과 같았다.

고대부터 탁자가 있었지만 다리가 짧아 사람들은 바닥에 앉아 글씨를 썼다. 다리가 짧은 탁자에서 글씨를 쓰거나 긴 탁자에서 글씨를 쓸 때 다른 점은 다리의 자세뿐이다. 전자는 반드시 다리를 구부리거나 꼬아서 앉아야 하지만 후자는 자연스럽게 들고 내릴 수 있다. 이를 제외한 다른 부분은 큰 차이가 없다. 더욱이 상반신과 탁상 면의 높낮이와 거리는 거의 유사하다. 따라서 높은 탁자 상면의 높낮이의 차이로 집필법의 변화가 생겼다는 주장은 한번 헤아려 보아야 한다.

저자는 동시에 집필 방법은 서사 방식과 관계가 있다고 생각한다. 가장 중요한 두 가지 요소로는 첫째, 현완懸腕 서사와 침완枕腕 서사는 아주 큰 구별이 있다고 본다. 이지, 삼지식 집필 방법으로 현완 서사를 하면 문제가 없을 뿐만 아니라 더욱 편리하다. 그다음은 시간이 흐름에 따라 점차 '중봉식 사용법'을 강조하면서 붓대의 수직, 심지어 붓도 종이와 수직의 상태를 이룰 것이 요구되었다. 침완 서사에 붓대가 수직이 돼야 하는 요구 사항 및 서사방식을 추가하니 손바닥이 세워진 오지집필법의 온상이 되고 각성제가 되었다. 서사는 손목의 잘록한 부분을 탁자면에 붙이고 다시 붓대를 수직으로 해야 하며, 손바닥을 세우는 오지집필 방법에 편리하고 적합한 하나의 방식이다. 이런 점에 근거하여 집필은 서사 방식과 밀접한 관계가 있다고 저자는 굳게 믿는다.

현재까지 발견한 고대의 집필도상을 보면 중국에서는 손으로 대쪽과 얇은 나무쪽, 종이와 비단을 잡은 채로 공중에 걸쳐 놓고 서사하는 방식을 사용했으며, 이러한 서사 방식은 곧바로 송대까지 지속된 후에야 점차 종이와 비단을 책상 위에 펼쳐 놓고 서사하는 방식으로 바뀌었다. 그리고 현대에 우리들이 사용하는 것과 유사한 다리가 높은 탁자는 사실 한대漢代부터 나타났지만, 당대唐代에서야 지금과 같이 사용됐다. 당대에서도 높은 다리 탁자를 사용하기 시작했는데, 무슨 이유로 청대까지도 손바닥을 세우는 오지집필법이 보급되지 않았을까?

도1.1 당, 〈안서당대벽화모본安西唐代壁畵摹本〉 부분, 〈중국서법사도록中國書法史圖錄〉 제1권(상해인민
미술출판사, 1991년판)

　　여기서 손으로 종이와 비단을 잡은 채로 허공에서 서사하는 방식이 언제부
터 종이와 비단을 책상 위에 펼쳐 놓고 서사하는 방식으로 변화되었는지를 정리
해볼 필요가 있다.

　　저자가 수집한 고대의 집필도상을 분석한 결과 종이와 비단을 탁자 위에 올
려 놓고 필기하는 방식은 당대唐代부터 시작됐다. 이전에는 손으로 종이와 비단을
든 채로 허공에서 서사하는 방식을 사용했다. 종이와 비단을 탁자면 위에서 하
는 서사는 시작할 때 스탠드식을 채용하고 서사할 종이의 평면을 현공식懸空式 서
사와 같은 모양으로 일정한 각도를 유지한다. 이는 〈안서당대벽화모본安西唐代壁畵摹本〉

도1.2 동진, 〈서사여자書寫女子〉 부분,
벽화 영락永樂 18년(408년), 고구려 덕흥
리 고분

도1.1에서 증명된다. 이후 오대까지 발전하면서 이런 스탠드식 서사 방식은 점차 없어지고 종이와 비단을 탁자 위에 평평하게 올려놓고 서사를 했다. 비록 오대에 종이와 비단을 탁자 위에 평평하게 올리고 서사하는 방식이 사용됐지만 허공에 들고 서사하는 방식도 여전히 사용됐고, 송대에 이르러서야 탁자 위에 평평하게 올리는 방식이 우세를 점하고 상승세를 탔다.

　여기서 분명히 짚고 넘어갈 부분은 탁자 위에 평평하게 올려 서사하는 방식이 채택된 후에도 집필 방식에는 근본적인 변화가 없었다는 것이다. 오대의 집필 방식은 여전히 이지단구가 주요 집필 방식이었고 송원에 이르러서야 이지단구와 삼지쌍구가 병행하여 사용되는 새로운 국면이 나타났다. 그러므로 이지단구와 삼지쌍구가 병행으로 사용되는 변화가 발생한 원인은 탁자 위에서 서사하는 방식에서 허공에 놓고 서사하는 사용법으로 형성되면서부터가 아닌, 집필 방식 자체의 우열에 관한 토론과 논쟁에 의해 빨리 이루어진 것이다. 다른 말로 명백히 해석하자면 삼지쌍구가 이지단구에 비해 더욱 힘이 있고 더욱 우수하다는 관점

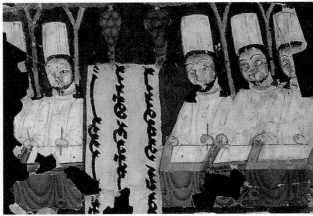

도 1.4 만당, 〈마니교경서집필도摩尼敎經書執筆圖〉
부분, 신강 투루판 지역 출토

도 1.3 동진, 〈서사자書寫者〉 부분, 벽화 4세기
중엽 길림집안동구 무용묘舞踊墓

이 삼지쌍구법의 흥행을 일으켰고, 명대까지 발전하면서 우월한 지위에 오르게
된 것이다.

지금까지 설명에서 알 수 있다시피 집필 방식을 고쳐 바꾸는 것은 허공에 띄
운 채로 서사하는 방식인지, 아니면 탁자 위에 평평하게 올려서 서사하는 방식인
지와 큰 연관성이 없다. 반대로 집필 방식의 장단점에 관한 토론 및 인식과 관계
가 있다. 그 중에서도 가장 중요한 요소는 현완懸腕, 현비懸臂 서사 방법이 침완식枕
腕式 서사 방법으로 변경된 것과 붓대를 자연스럽게 기울여 잡았던 방식에서 어색

한 수직식 집필 방식으로 변경했던 것이다.

다음에는 도상을 통해 붓대의 수직 여부와 관련된 변화를 살펴보자.

당 태종은 가장 먼저 중봉中鋒식 사용을 제안한 사람이다. 중봉식 사용법을 유지함에 가장 확실한 방법은 종이 평면과 수직을 이루는 집필임이 틀림없다. 수직 집필은 사용하는 붓이 중봉에 편향되도록 촉진하고 보증한다. 사맹해沙孟海는 당나라 이전의 모든 집필도상은 모두 붓대가 기울어진 집필법이라 했는데, 사실은 진대晉代부터 이미 수직식에 가까운 집필 형태가 있었다. 예를 들면 동진시대의 고구려 덕흥리 고분벽화와 길림성 집안동구集安洞溝 무용총 벽화에 있는 두 개의 집필도상도1.2.3을 보면 붓과 서사한 종이는 상대적으로 수직의 형태를 이루고 있다. 당대에도 이러한 집필 사례가 있다도1.4. 하지만 명청시대까지 수직식 집필 서사법을 사용하는 사람은 소수에 불과했다도1.5.

이외에 팔과 팔뚝을 탁자 위에 붙이고 서사하는 모습을 중점적으로 논의할 필요가 있다고 생각한다. 저자는 이것이야말로 집필 방법이 변화를 가지게 된 가장 근본적인 요소라고 생각한다. 역대의 집필도상에서도 알 수 있듯이 팔뚝과 팔을 탁자에 붙이고 서사하는 방식은 청대 이전에도 아주 보기 드문 현상이었다. 집필을 설명하는 청대의 교재 중에 침완식枕腕式 서사법이 있었다. 즉 서사를 하는 팔뚝을 다른 손 위에 얹으면 안정적이면서도 종이와 일정한 거리를 유지할 수 있다는 설명이다. 하지만 민국 시기에 들어서면서 서예가들의 집필 모습을 담은 사진에도 나타나듯이 팔뚝과 팔을 탁자 위에 붙이는 방식으로 서사를 하는 사람이 적지 않게 나타났다. 민국 이후 이러한 서사 방식은 보편적인 서사 방식으로 되었고 심지어 옛사람들이 늘 사용하던 서사 방식으로 인식되기도 했다. 이 문제에 대해서는 역대부터 남겨진 대량의 집필도상을 보고 나서야 원래 이랬구나 하고 크게 깨우치게 되었다.

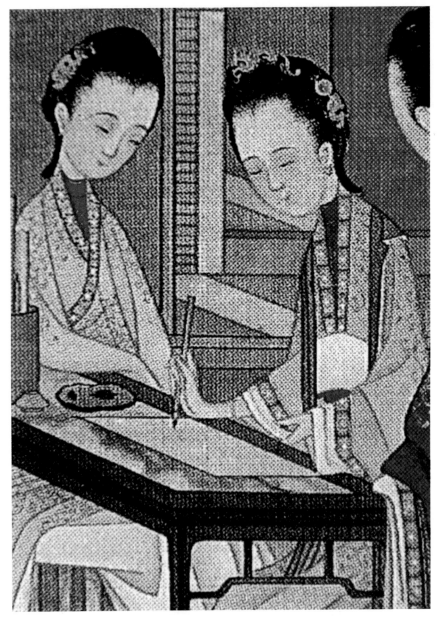

도1.5 청, 초병정集秉貞, 〈역조현후고사도歷朝賢後故事圖〉1 부분, 북경 고궁박물원 소장 이 그림은
글씨쓰는 자세로 손과 팔이 책상 위에 놓여 있기 때문에 손으로 펜을 수직으로 세워야 한다.

2. 이지단구법二指單鉤法의 특징

　　불과 1년 전까지도 저자는 옛 그림에서 이지집필의 도상을 보았고, 고대 이집트의 이지집필도상을 보았지만 그래도 중국 고대에서 장기간 손가락 두 개로 붓을 잡는 집필 방법, 즉 고대에서 일컬어진 단구單鉤, 단포單苞, 발등撥鐙 집필 방식이 유행했다는 사실은 전혀 생각지 못했다. 하지만 관련 집필도상이 찾을수록 많아졌고 반복적인 고찰과 분별 과정을 거쳐 비로소 다음과 같은 사실을 확신할 수 있었다. 즉 중국 고대에서는 일찍이 오랫동안 이지집필법이 유행했다. 특히 진晉나라부터 오대五代까지는 이지집필법이 이의 없는 주류 집필법이었고, 이 방법은 청대까지 직접 유행되었으며 근대에 들어서부터 갑자기 자취를 감추었다.

　　이지집필법은 어떻게 고대에서 가장 오랫동안 유행한 집필법이 되었을까? 이지집필의 방법은 도대체 어떠한 특징과 장점을 갖고 있을까? 이 두 가지 문제는 조만간 논점으로 지목될 것이며 또 모두가 수긍할 수 있는 긍정적인 답을 얻을 수 있을 것이다. 저자는 여기서 근래에 고찰하고 사고하고 시험하면서 느꼈던 점을 드러내 집필법에 관해 사고하고 연구하는 데 참고하도록 도움을 주고자 한다.

우선 확실한 부분은 이지집필법은 더 이상 간략할 수 없는 가장 단순한 집필 방법이다. 대체로 집필을 하는 동작은 붓을 손가락에 묶어 두지 않는 이상 손가락 한 개로 완성할 수 없는 동작이다. 더욱이 붓을 손가락에 묶는다 해도 자연스럽게 움직이는 것은 불가능할 것이다. 그래서 한 손가락으로 붓을 잡는 방법은 여태껏 채택된 적이 없다. 인류가 집필하는 가장 간단한 방식은 아무래도 엄지와 검지를 이용하여 서로 배합하여 잡는 방법이다. 이는 인류가 바늘로 옷을 꿰매고 수놓을 때처럼 아주 가는 바늘을 잡더라도 적어도 손가락 두 개를 이용해서 잡는 것과 같다. 또 다른 예로는 오케스트라 지휘자는 지휘할 때 일반적인 붓과 유사한 두께의 지휘봉을 잡는데, 이것도 엄지와 검지를 이용해서 잡는다.

특히 다음과 같은 문제를 사고해 보면 아마 이지집필법이 왜 좋은지 이해하는 데 도움이 될 것이다. 즉 사람의 다섯 손가락 중에서 어느 손가락이 가장 유연하고 대필代筆로 글씨를 쓰고 그림을 그리는 데 가장 편리할까? 만약 손가락으로 모래바닥에 글씨를 쓰거나 혹은 혈서를 쓸 때 어떤 손가락을 사용하는 것이 가장 편할까? 또한 필기구 대신 손으로 그림을 그리고자 할 때 어떤 손가락을 사용하는 것이 가장 적합할까? 이 모든 질문에 긍정적인 답은 오직 검지뿐이다. 검지는 사람의 다섯 손가락 중에서 활동 범위가 가장 크고 또한 가장 주도적인 작용을 하는 손가락이다. 때문에 검지는 보조 역할을 하는 손가락이 아니라 검지는 주主, 엄지는 부副의 기능으로 가장 간단하면서도 민첩한 집필 방법을 구현한다. 이를 이해한다면 저자가 언급하려는 두 번째 요점, 즉 이지집필법은 검지가 위주이고 엄지가 보조 역할을 하는 가장 간단하고 민첩한 집필법이라는 주장을 쉽게 이해할 수 있을 것이다.

저자는 아마 가장 빨리 삼지집필법을 제창한 사람 중 한 명일 것이다. 저자는 1992년 사맹해沙孟海의 『고대서법집필시탐古代書法執筆試探』을 읽은 후로부터 줄곧 삼지집필법을 사용했고, 1997년에 출간한 『서법의 최고경계書法的最高境界』에서는

삼지집필을 높이 평가하고 제창하는 글을 실었다. 또한 1997년 〈당대 서예가 50인의 창작실록當代書畵五十人創作實錄〉의 촬영 현장에서는 공개적으로 삼지집필법을 사용했다. 그러나 올해 상반기부터 저자는 중국 고대에서 장기적으로 이지집필법이 유행했다는 사실에 확신이 생긴 후부터 이지집필법으로 글쓰기를 시도했다. 새로운 집필 방법을 쓰기 시작한 초기에는 숙련이 되지 않아 이런저런 문제가 발생했다. 특히 이지집필법은 두 손가락으로 붓을 잡는 것이어서 습관이 되기 전에는 가끔씩 붓을 떨어뜨리기도 했다. 하지만 2~3개월의 부단한 지속과 연습 후에는 붓을 떨어뜨리지 않을 뿐만 아니라 붓과 접하는 손가락의 민감도와 유연성이 극대화되는, 완전히 다른 느낌을 받을 수 있었다. 그제서야 저자는 이지집필법은 가장 과학적이고 이상적인 집필 방법임을 느꼈고, 고대 사람들이 장기간 이러한 집필 방법을 견지한 이유를 알 수 있을 것 같았다.

채옹蔡邕은 『필세론筆勢論』에서 "오직 부드러움만이 기이함을 표현할 수 있다"고 말했다. 중국의 붓은 부드럽기 때문에 신기하고 기묘한 예술 효과를 표현할 수 있는 큰 가소성可塑性을 지니고 있다. 또한 이 부드러움 때문에 특수한 훈련을 거쳐야만 그 특성을 파악할 수 있다. 서법의 필력을 예로 들면, 반드시 부드러움 속에서 탄성과 상호작용을 느끼고 이를 교묘하고 효율적으로 활용해야만 능히 '금석金石'과 같은 힘을 얻을 수 있고 '뛰어난 필력'의 효과를 표현할 수 있다.

따라서 붓을 사용하는 힘, 서법의 힘은 억센 힘은 무분별한 힘을 뜻하는 것이 아니라 일종의 교묘한 힘이라 할 수 있다. 졸렬한 힘이나 무분별한 힘이 세다고 해서 쉽게 필력을 쉽게 얻을 수 있는 일이 아니다. 다시 말하거니와 이런 교묘한 힘은 미세하고 교묘한 손의 감촉이 아니면 얻을 수 없는 것이다. 따라서 역대로부터 뛰어난 필력을 지닌 서예가들은 이따금 이들 문인과 선비 혹은 도를 닦는 수행자였으며, 또는 노년 시기 손의 힘이 빠지면서 최고봉에 도달한 사람도 있었다. 이 모든 것은 서법의 힘은 교묘하고 신비한 힘이라는 것을 증명한다. 또한 반드시

교묘한 사람과 교묘한 집필 방법이 짝을 이루어야만 한다. 만약 어떠한 집필법이 가장 예민하고 정교하며 교묘한지를 논한다면, 그것은 이지집필법임이 틀림없을 것이다. 때문에 저자는 거듭 역사가 유구하고 신기할 정도로 간단한 집필법인 이지집필법을 추천하고자 한다.

3. 삼지집필법三指執筆法의 장점

집필 방법에서, 특히 과거와 현재에 유행한 집필 방법에서 일차로 비교 분석과 연구를 진행해서 각종 집필 방법의 장점과 단점을 알 필요가 있다. 이는 집필 방법을 선택하는 사람들한테 유익한 참고 사항이 될 것이다. 여기서는 세계 근현대사에서 가장 광범위하게 유행한 삼지집필법에 대한 저자의 의견을 발표하고자 한다.

이른바 삼지집필법이란 엄지와 검지 및 중지를 사용하는 집필 방법이다. 즉 현대 중국에서 펜으로 서사書寫 때 사용하는 방법이다. 또한 현재 전세계에서 가장 유행하는 보편적인 방법이기도 하다. 그 방법은 엄지와 검지 및 중지의 끝부분을 사용하고 순차적으로 자연스럽게 필대의 다른 3개 각도에서 잡아 준다. 필대는 보통 오른쪽, 즉 필기자의 몸쪽으로 기울어져 있다. 이 방법을 발견한 사맹해沙孟海는 고대의 집필은 "붓대를 기울게 잡는다"고 했다.

이 집필 방법에 대해 저자가 먼저 설명할 것은, 영어가 세계 통용 언어가 된 것처럼 삼지집필법이 어떻게 전 세계에 보급되고 유행하는 집필법이 되었을까 하는

점이다. 심지어 삼지집필법의 보급과 유행은 특별한 강조나 보급 활동에 의하여 실현된 것이 아니라 고도의 민주적이고 자율적인 선택에 의한 결과물이다.

삼지집필법은 중국 고대의 삼지단구법三指單鉤法과 유사하면서도 중국 고대의 삼지단구법과 구별된다. 혹자는 중국 고대의 삼지단구법과 서로 같다고 말할 수도 있지만 특별히 구별되는 점도 있다. 그 이유는 세계에서 유행하는 삼지집필법은 상대적으로 통일된 방법이지만, 중국 고대 삼지단구법은 각자 다른 모습의 불일치성을 보여준다. 예를 들면 어떤 삼지단구법은 검지의 마지막 마디를 사용해서 보조적 역할만 했고, 어떤 삼지단구법은 검지 끝부분이 아주 미세하게 붓대와 접하여 딱히 어떠한 역할도 하지 않은 듯 보였다. 그리고 어떤 삼지단구법은 중지를 드러내는 데 도움을 준다. 세 손가락이 한 조를 이루어 부분적으로 발휘하는 작용을 한다. 이런 삼지일체 현상은 비과학적이고 필요성이 부족해 지속적인 유전流傳에는 실패했다. 그리고 중국 고대에서 삼지단구법이라 불리며 유행했던 집필 방법은 이지단구, 삼지쌍구 및 오지집필법의 사이에 끼어 있으면서 보편적으로 주류적인 집필 방법으로 유행했던 적은 한 번도 없었다. 따라서 이 두 가지 집필법을 구분하기 위해 세계에서 광범위하게 유행하는 집필법은 '삼지집필법'이라 부르고, 중국 고대에서 간혹 사용됐던 집필법은 '삼지단구법'이라 부른다.

어떤 사람은 세계 보편적으로 유행한 삼지집필법은 "서구인들은 중국에서 사용하는 붓과 비교했을 때 본질적으로 차이가 있는 거위 깃붓, 연필, 만년필 등 펜을 사용하여 중국에서 사용하는 붓과 닮지 않아 둘 사이에는 본질적인 차이가 있기 때문"이라고 주장하는 사람도 있을 것이다. 사실 서양화에서는 줄곧 중국의 붓과 유사한 유화용 붓, 수채화용 붓을 사용하고 있었으며, 좋은 유화용 붓과 수채화용 붓은 서사 용도로 사용할 수도 있다. 마찬가지로 좋은 붓도 유화와 유채화 용도로 사용할 수 있다. 이들은 아주 비슷한 필기구임은 틀림없다. 하지만 서양의 유화용 붓과 수채화용 붓의 초기 집필법은 중국 고대에서 유행되었던

이지단구, 삼지쌍구식 집필 방법과 유사한 집필법도 있었지만 가장 많이 사용했던 방식은 삼지집필법이었다. 어떤 사람은 서양의 유화는 모두 붓을 곧게 세워서 그리는 것이고, 중국화와 서법은 평평한 상태에서 쓰거나 그리는 것이기에 이로 인해 집필의 차이가 있다는 주장도 한다. 또 중국 고대의 서화 중 사실은 한결같이 붓을 세워 서화한 현상이 있고, 서양의 수채화 붓은 일반적으로 또한 평평한 상태에서 그린다는 사실은 언급하지 않는다. 따라서 집필과 평평한 상태에서 그리거나 기울인 상태에서 그리는 것과 직접적인 연관이 없다는 판단이다.

삼지집필법이 세계에서 보편적으로 유행할 수 있었던 데는 다른 특별한 장점이 있었을 것이다. 중국 역대에 가장 유행했던 세 가지 집필 방법과 비교해 그 장점이 무엇인지를 찾아보자.

진대晉代부터 송대宋代까지 보편적으로 유행한 이지단구법은 사실 특별히 우수한 집필 방법이다. 삼지집필법과 비교해 말하면, 더욱이 처음 집필을 배울 때 이지단구법의 단점은 힘을 주어 집필하기 어려워 손에서 떨어뜨리기 쉽다는 것이다. 따라서 주류 집필법으로 발전하기 어려웠다. 하지만 아주 간단하고 민첩하며 예민하다는 특징이 있어 전문가들 사이에 인정받아 사용되고 급속히 고급의 집필법으로 자리매김을 하였다. 명대에 유행한 삼지쌍구법도 널리 알릴만한 집필 방법으로, 특히 중국 전통 서화가들에게 필요한 집필법이다. 삼지집필법과 비교하면 삼지집필법은 유연함과 편리성 면에서 부족하다는 결점이 있다. 현대에 가장 보편적으로 사용되는 오지집필법은 일종의 특수한 상황으로 행정적으로 널리 보급을 한 결과물이다. 그 결점은 아주 명확한데, 간단히 말해 복잡하고 어려우며 유연성이 부족하고 불편하다는 것이다. 대가들의 인식이 제고되면서 오지집필법은 역사 속에서 자취를 감출 가능성이 아주 크다. 적어도 주류 집필법이라는 지위를 유지하기 어려울 것이다. 따라서 굳이 불편하고 공식적인 오지집필법과 세계적으로 사용되고 있는 삼지집필법을 비교할 필요는 없을 것 같다.

마지막으로 저자의 예언 및 홍보를 적어 본다. 중국 고대에서 사용했고 현재 세계적으로 유행하고 있는 삼지집필법은 그 자체의 유연하고 편한 장점 및 우세함으로 인해 조만간 현재 중국에서 유행하고 있는 오지집필법을 대체해 중국 미래의 주류 집필법으로 자리 잡을 것이다.

4. 오지집필법五指執筆法의 유행과 단점

오지집필법의 유행

역대의 집필도상을 자세히 고찰하다 보면 오지집필법이 주류 집필 방법으로 등극된 역사는 불과 50~60년으로 아주 짧다는 것을 쉽게 발견할 수 있다. 무엇 때문에 이제야 주류 집필법으로 사용되었을까? 어떤 이유로 이런 현상이 발생하게 되었을까? 당연히 이는 하나의 고찰 대상이 될 것이다. 이 문제들에 대해 저자는 아래와 같은 세 가지 요소가 주원인이라 생각한다.

우선, 오지집필과 관련된 역대의 이론들이 선행 작용을 했다. 그다음은 현대에 들어서면서 오지집필 도상이 포함된 서법 기초 교재가 지속적으로 발간됐다. 마지막으로 현완縣腕 서사가 팔과 손목이 탁자 위에 닿는 서사법으로 변경되는 과정에서 나타난 실제 필요성에 의해서다.

"거짓말도 천 번을 하면 진실이 된다"는 속담이 있다. 하물며 당대唐代 시기부터 일부 사람들은 서성 왕희지王羲之로부터 전해진 "추가할 부분이 없을 정도로

기묘하다"는 집필 방법이라 주장하면서 오지집필법을 높이 평가하고 제창했다. 그 뒤부터 역대의 일부 사람들도 이를 중시하고 '오지공집'을 건의했다. 하지만 역대의 미술작품에 포함된 집필도상을 분석해 보면 오지집필법은 줄곧 비주류 집필법으로만 사용돼 왔고 한 번도 그 시대의 주류 집필법으로 올라선 적이 없다. 오지집필법에 대한 분위기가 크게 형성되고 대다수 사람들이 집필 방법으로 사용하게 된 것은 1950년대 이후 중국 대륙에서 점차 풍조가 퍼지기 시작하면서부터였다.

오지집필법이 유행할 수 있었던 주요 원인도 다음과 같이 정리할 수 있다. 우선 오지집필에 대한 선행 이론이 기초 조건을 마련해 줬다. 그다음은 오지집필의 기준이 될 만한 도상을 포함한 글씨체 연습 책자가 발간됐다. 마지막으로, 이는 가장 중요한 원인으로 꼽힐 수 있는 것이지만, 오지집필을 보급하는 서법 교재가 국가 차원에서 전국적으로 반포됐다는 것이다. 이러한 세 가지 배경 속에서 오지집필법이 유행되지 않았다면 오히려 그것이 이상했을 것이다.

오지집필에 관한 이론으로 가장 오래된 자료는 당대唐代 한방명韓方明의 『수필요설授筆要說』에서 찾아볼 수 있다.

"무릇 서법의 요령은 집관執管에 있다. 쌍지로 붓대를 감싸는 방법으로 역시 오지공집에 해당한다. 말로 전달하고 손으로 전수하기 위하여 주요한 요점을 말하자면 역시 손바닥을 비우고 손가락으로 눌러서 붓을 움직이는 것이다. 세상에서는 단지單指로 붓을 잡는데, 이렇게 하면 힘이 부족하여 기세를 표현할 수가 없다. 한 점의 작품을 그릴 때마다 비록 해법이 있어도 잘 그리기는 힘들다. 하여 손바닥을 비우고 손가락에 힘을 주는 평완쌍포平腕雙苞는 기묘하기 그지없다"

위의 한방명이 언급한 '쌍지로 붓대를 감싸는 방법으로 역시 오지공집에 해

당한다"에서 '쌍지로 붓대를 감싸는 방법'은 검지와 중지를 사용해 힘께 붓대를 감싼다는 뜻으로 이해하기 쉽다. 하지만 '오지공집五指共執'이 뜻하는 내용은 판단하기 어렵다. 동시대의 노휴盧攜는 『임지결臨池訣』에서 "붓은 역시 너무 단단히 받치지 말고 약지는 중지를 받치고 새끼손가락은 약지를 받치는 것이 그 세부적인 요점이다"라고 말했다. 이 말은 약지와 새끼손가락은 다만 중지를 살짝 받쳐 준다는 뜻이지 후세 사람들이 이해하던 "새끼손가락은 약지를 도와 붓대 안쪽에서 받치는 역할을 한다"는 게 아니다. 한방명은 스승인 서공徐公의 집필 요점을 소개하면서 "엄지손가락 가운데 마디 앞에서 붓을 잡고 몸을 움직여 돌아설 때 검지로 중지와 가지런히 하여 겸하여 도와서 힘을 준다"라 했다. 여기서 그는 엄지, 검지 및 중지로 집필한다고만 했지, 남은 두 손가락에 대해서는 언급하지 않았다. 그리고 검지는 중지와 가지런히 위치한다는 것으로 보아 아마 삼지쌍포법을 가리키는 말이었을 것이다. 이는 한방명이 말한 '오지공집'은 역시 노휴가 설명한 "약지는 중지에 곁대고, 새끼손가락은 약지에 곁댄다"는 삼지 병렬의 하나를 가리킨다.

그다음 송대의 『선화서보宣和書譜·유소첩儒素帖』에는 다음과 같은 언급이 있었다. 고대에는 서법을 터득한 사람이 드물었다. 당대의 육희성陸希聲이 터득했는데 이는 엽擫, 압押, 구鉤, 격格, 저抵 5자였다.

송대의 왕벽지王辟之는 『민수연담록澠水燕談錄』에서 다음과 같이 말했다. 전등주錢澄州, 약수若水가 말하기를, 고대에는 서법을 터득한 사람이 드물었다. 당대의 육희성陸希聲이 터득했는데 이는 엽擫, 압押, 구鉤, 격格, 저抵 5자였고 붓은 쌍구법을 써서 그림이 힘이 있고 기묘하기 그지없었다. 이를 발등법이라 한다. 희성의 말로는 과거에 이왕二王이 이 방법을 전수했고 그 뒤로 이들로부터 양빙陽冰에 역시 전하고 희성希聲, 불교도 변광辯光 등에게 전하여 강남의 후주後主가 이 법을 전수받은 후 "글씨가 아주 굳세다"했다. 그리고 도導, 송送이라는 두 글자가 추가되었다.

이는 오지집필에 관한 중요한 서론書論 두 편이다. 후자는 "이왕이 모두 본 방법을 전하였다"라는 말과 동시대의 사람들이 본 방법을 전수받았다는 점을 언급했다. 이를 통해 알 수 있다시피 이러한 '필법'은 당시 일종의 신기하고 비밀스러운 방법으로 조심스럽게 전수됐다. 마치 무림武林에서 전하듯이 의술가의 신비한 공적과 비밀스런 방법을 단순히 전하지 않고 남자에게만 전수를 했을 뿐만 아니라 여자 제자에게는 전수하지 않았다. 이를 이해하고 보니 당대의 집필도상에서 이런 집필법이 거의 보이지 않았던 것 또한 이상하지 않았다. 오대五代 남당의 이후주李后主는 이 기묘한 '필법'을 습득한 후 그 필세가 최고봉에 달했을 뿐만 아니라 다시 도導, 송送이라는 두 글자를 추가했다. 그리고 "미래의 학자들이 들을 기회가 없을까봐 두려워 이를 기록한다"고 하였다.

엽擫은 엄지의 첫마디로 힘껏 누르고 3만 근을 들 듯이 한다. 압押은 검지의 가운뎃마디 측면을 누른다. 구鉤는 중지의 첫마디로 붓대를 감싸고 아래로 누른다. 게擖는 약지의 손톱과 살점이 만나는 부위로 붓대를 위로 민다. 저抵는 약지로 붓대를 올리고 중지로 받치는 것이다. 거拒는 중지로 붓대를 감싸고 약지로 고정하는 것이다. 도導는 새끼손가락이 약지를 오른쪽으로 이끄는 것이고 송送은 새끼손가락이 약지를 왼쪽으로 보내는 것이다.

이 문장에서 알 수 있다시피 5자 및 7자의 '필법'은 확정적인 집필 방법이었다.

현대에서 특별히 오지집필법을 지향하고 또한 이론적으로 논증하고 널리 알린 사람은 심윤묵沈尹默이다. 그는 『서법논총書法論叢』 중에서 "오지집필법은 팔뚝의 생리상 운용하는 도구로 적합하고 붓을 제작하는 성능이 뛰어난 방법이다"라 강조했고, 다른 『집필오자법執筆五字法』에서는 다음과 같이 말했다.

"집필법에 관하여 많은 서예가들이 서로 다른 주장을 펼쳐 왔지만 나는 그 중 한 가지만 올바른 방법이고 합리적이라 생각된다. 그것은 바로 이왕왕희지, 왕헌지에 의해

전해지고 당대의 육희성陸希聲이 천명한 엽擫, 압押, 구鉤, 격格, 저抵 5자법이다."

심윤묵의 입장에서 오지집필법은 '올바른 것', '합리적인 것', '이왕二王에 의해 전해진 것'이었다. 이 중에서도 "이왕에 의해 전해진 것"이라는 문구는 '서성'과 바로 직결된 설명이기에 그 누가 믿지 않을 수 있었을까? 『서법논총書法論叢』과 『집필 오자법執筆五字法』은 1970~80년대에 출간됐고 서법권書法圈에 큰 영향을 미쳤다.

위에서 언급한 이런 오지집필에 관한 전형적인 이론 때문에 사람들은 오지집 필이야말로 가장 좋은 집필 방법이라 믿게 됐다. 그리고 적극적인 홍보와 보급을 했다. 그러면 기묘한 이런 필법을 습득했다 해서 글씨를 잘 쓸 수 있을까? 그리고 '이왕이 전한 필법'이 널리 보급된 지금은 거의 모든 사람이 오지집필법을 사용하고 있는데, 과연 그들의 서법은 고대 사람들을 뛰어넘어 신기한 효과를 보고 있는 것인가?

그다음 설명이 필요한 것은 팔과 손목을 들고 서사書寫하는 방법을 팔과 손목을 탁자면에 올리고 서사하는 방법으로 변경하는 동시에, '중봉식 사용법'에 부합하는 "마음이 바르면 붓도 바르다"(붓대와 탁자면이 수직을 이루는)의 조건에 신경 쓰다 보니 어쩔 수 없이 손목을 기울고 손바닥을 세우는 자세로 서사하게 됐다. 그러자 극소수의 사람들이 사용하던 비전통식 오지집필법은 실제적인 필요에 의해 사용되기 시작했다.

청대 후기가 되면서 오지집필도상이 포함된 도서圖書 자료가 사회에 유통되었다. 특히 민국 시기 및 중화인민공화국 건립 후 모든 서법 기초 교재는 오지집필법 지향적이었고, 집필 기준이라 하는 오지집필도상이 첨부되어 있었다. 이런 여러 가지 원인으로 인해 당시 중국 대륙에서는 오지집필 방법을 사용하는 풍조가 일었다. 우리들은 이러한 일련의 '출간물'에서 차츰 이런 국면이 형성되었던 궤적을 엿볼 수 있다도4.1-7.

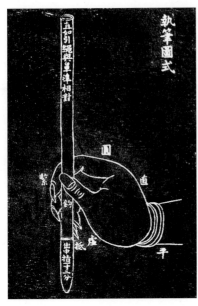

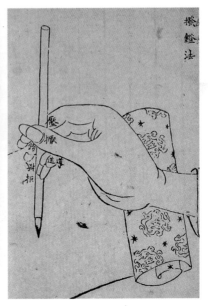

도4.1 청, 〈집필도식執筆圖式〉 건륭 2년(1737)에 새긴 〈집필도執筆圖〉로 후에 사회에 유통되었다. 그림에 보이는 집필 방법 중 손목의 '직直'과 새끼손가락의 '저抵'를 표시하여 오지집필법과 유사하다.

도4.2 청, 과수지戈守智, 〈발등법撥鐙法〉, 『한계서법통해漢溪書法通解』 삽도 『한계서법통해』는 건륭 15년(1750)에 집성된 것으로 그 집필 도식은 오지공집五指共執의 엽厭, 압甲, 구鈎, 격格, 저抵의 다섯 글자의 비법을 집대성한 것이다. 이 책은 당시 영향이 매우 컸다.

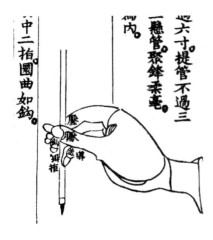

도4.3 청, 정호문鄭虎文 〈집필도식執筆圖式〉 광서光緒 연간(1871-1908)에 〈사체서법四體書法〉을 각판 인쇄하는 것으로, 그 집필 도식은 오지집필법을 가리킨다. 더불어 "집필법은 엄지와 검지는 긴밀히 붙이고 중지는 안쪽으로, 약지는 바깥쪽으로 향하여 새끼손가락은 약지 아래에서 누르다"의 문자의 기록이 있다.

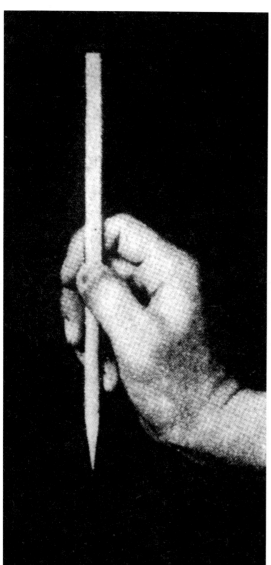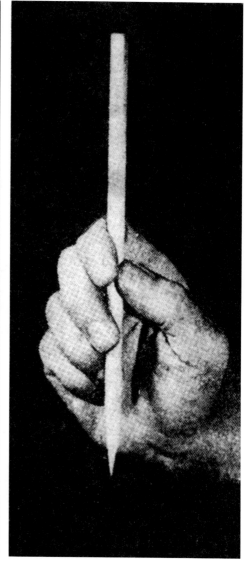

도4.4 민국, 〈오지집필五指執筆〉사진 1936년 상무인서관이 발간한 『과학서법科學書法』(진공철陳公哲 저) 삽도로, 집필 자세를 강조하였는데, "약지는 붓의 바깥쪽을 향하게", "새끼손가락은 약지를 의지하고" 등 오지집필법의 전형이다. 이 책은 적지 않은 영향을 끼쳤고, 『서법정론書法精論』의 작가 정문준丁文儁에게 큰 영향을 미쳤다.

一 式 筆 執

二 式 筆 執

寫三寸以內三分以外之字須
懸肘者用下式腕懸與肘平掌
如覆盌指握管之高下，亦以名
指尖距筆鋒寸許爲度，如作行·
草尙宜稍高應在二寸以上。

寫三分以內之小字用上式腕
平關面對案著案而不與案磨
擦，指握管之高下，以管直爲度，
大約名指之尖距筆鋒寸許。

도4.5 민국, 〈집필이식執筆二式〉 이것은 정문준丁文雋 저 『서법정론書法精論』(민국 연간에 출간되
고, 1983년에 중국 서점에서 재판되었다)에 나오는 것으로, 집필 자세는 침완枕腕과 현완懸腕의
두 가지 방식으로 나뉘나 모두 오지공집법이다.

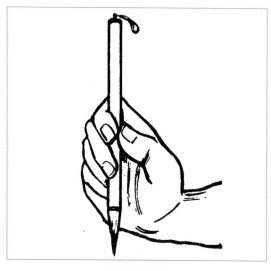

〈집필정면도〉

도4.6 현대,〈집필정면도執筆正面圖〉1960년대 초 유부경柳溥慶이 편집 발간한『표준습자첩標准習字帖』이 초판본으로 출간돼 초급 습자첩 출간의 시초가 됐다. 집필 자세는 "엄지 끝마디와 검지 끝마디로 서로 긴밀하게 붓대를 잡아라", "중지 끝마디에 붓대를 잡아라"는 등의 글을 써 약지의 뒤에서 붓이 밖으로 향하지 못하게 할 것을 요구했다. 새끼손가락은 곁에서 약지를 도와 움직인다. 이것은 전형적인 오지집필법이다.

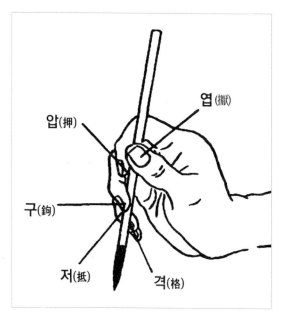

〈오자법정면집필도〉

도4.7 현대,〈오자법정면집필도五字法正面執筆圖〉심윤묵沈尹默이 찬한『표준습자첩標准習字帖』중의 집필 시범도이다. "엽擫, 압押, 구鉤, 격格, 저抵" 오자의 비법을 강조했는데, 현대에 보편적으로 유행한 오지집필법식이다.

오지집필법의 단점

『서법가망書法家網』은 진진렴陳振濂의 〈종당묘從唐墓 〈진첩晉帖〉 간위진필법지본상看魏晉筆法之本相〉이라는 장문長文을 기재했는데, 그 중에는 심윤묵沈尹黙이 제창하는 오지집필법에 대해 이의를 제기하는 내용이 포함되어 있었다.

진대晉代 사람들이 글을 쓰는 환경을 놓고 논한다면 사맹해沙孟海 선생이 언급한 대로 위진魏晉 시대 사람들의 생활 습관은 먼저 낮은 탁자를 사용하고 바닥에 앉는 방식으로, 이는 송대 이후에 높은 탁자와 높은 의자를 사용한 것과 같지 않았다. 그리고 눈과 손의 위치는 탁자면과 종이의 위치보다 훨씬 위쪽에 있다. 그 다음 집필 방법에서는 오늘날 우리가 익히고 있는 곧은 집필식 오지환집법五指環執法이 아닌 붓대를 기울인 단구법單鉤法을 사용했다. 예전 사맹해 선생이 제창하였던 "손가락에 힘을 주고 손바닥은 비운다"와 "손목은 수평을 이루고 손바닥은 세운다"는 방법에 대해 나는 위진 시대 사람들의 본래 모습이 아닐 것이라고 본다.

『서법옥書法屋』사이트도 '오지집필법五指執筆法의 병폐와 삼지반지필법三指半指筆法을 말한다'라는 한 편의 문장을 기재했는데, 오지집필에 대해 다음과 같이 평했다.

심윤묵 선생의 '오지집필법'은 널리 보급되었고 많은 초보자들한테 공식적으로 주입됐다. 근 10년 간 일부 유명한 서화가, 서법예술 연구자들은 '오지집필'에 대해 의혹을 제기했고 불합리성을 주장했다. 사람들은 실제로 필기를 하는 과정에서 오지집필법은 서법에서 강조하는 예민함을 표현하는 데 많이 부족하다는 것을 발견했다. 생각하는 대로 손을 움직일 수 없었고 서법에서 흔이 말하는 '도頓, 좌挫, 어馭, 준蹲, 교翹, 인軔, 적擿, 안按, 게揭' 등의 방법을 활용할 수가 없었다.

작거나 중간 크기의 글씨를 쓸 때 민첩하고 역동성이 있는 필치를 표현하기 어렵고, 큰 글씨를 쓸 때는 비록 힘을 주는 데는 유리하나 선의 연결이 자연스럽지 못하고 딱딱하다. 당해체唐楷體를 모사하여 연습하다 보면 굳은 필치의 흔적을 발견하기 더욱 쉽다. 회화 시 사용한다면 역동성 자체를 찾아볼 수가 없다. 아직 오지집필을 사용하는 대화가를 본 적은 없다.

위의 두 문장에서도 알 수 있듯이 현대에 유행하는 오지집필에 대한 질의와 비판의 목소리는 점점 높아져 가고 있다. 청대 이전의 역대 회화작품에 나타나는 집필도상은 현대에서 광범위하게 유행하는 오지집필 방식인 집필도가 거의 없었고, 다만 청대 말엽 후에 들어서 오지 집필이 차츰 나타나기 시작했다. 민국 이후에 이르러 특히 1949년 이후 회화 속의 집필도상은 거의 모두 오지집필 방식이었다. 오지집필법은 어떻게 고대에서 유행되지 않았으나 근현대에 들어서면서부터 독점적으로 우두머리의 지위까지 발전했을까? 이는 심도 있게 토의할 문제로, 별도로 분리해 논할 것이며, 여기서는 먼저 오지집필이 갖고 있는 문제점 및 단점에 대해 독자들이 참고할 수 있도록 개인적인 생각을 적어 본다.

오지집필의 단점을 설명하기에 앞서, 먼저 전통적인 오지집필과 비전통 오지집필의 같은 점과 다른 점을 살펴보자도4.8-9. 같은 오지집필이지만 서사 방식이 변하면서 팔과 손목을 탁자면에 올린 채로 서사하는 방식으로 변경되면서 집필하는 방법도 변화될 수밖에 없다. 다른 점은 크게 두 가지로 정리된다. 첫째는 손목을 자연스럽게 사용하는 방식에서 손바닥을 세우는 방식으로의 변화가 있다. 둘째는 손가락이 모여 있는 방식에서 각자 떨어지게 되는 방식으로의 변화가 있다. 수평인 손목 자세와 손가락을 모아 집필하는 오지집필은 삼구쌍구식 집필법과 큰 차이가 없다. 하지만 손바닥을 세우고 손가락을 분산시키면 바로 차이점이 보인다. 여기서 언급되는 오지집필의 단점은 주로 현대에서 사용하는, 즉 손목을

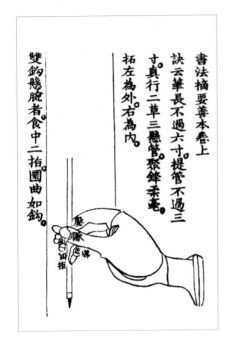

도 4.8 청, 정호문^{鄭虎文}, 〈사체서법^{四體書法}〉 삽도, 광서연간 각본^{刻本} 문장 중에는 '집필법이란 엄지로 검지를 누르고, 중지는 안쪽으로 구부리고 약지는 바깥쪽으로 향하고 새끼손가락은 약지 아래를 누른다'라고 했다. 손은 자연스럽게, 손가락은 긴장한 형태이다. 구식의 오지집필법이라고 할 만하다.

세우고 손가락이 분산되게 집필하는 오지집필법을 상대로 분석된다.

집필을 논한 고대의 명가로는 강유위^{康有爲}가 있다. 그는 "손바닥을 세운다^{掌豎}"라고 주장했는데 그의 "손바닥을 세운다"는 "손목을 자연스럽게 한다"와 함께 언급됐다. 그의 '장수^{掌豎}'는 아마 손가락과 손바닥 모두 탁자면과 수평을 이루는 모습일 것이다. 심윤묵이 강조하는 '장수^{掌豎}'도 '완평^{腕平}'과 함께 언급됐다. 그리고 『학서총화^{學書叢話}』와 『서법론^{書法論}』에서 다음과 같이 말했다. "나는 집필을 하면서 엽^厭, 압^押, 구^鉤, 격^格, 저^抵 등 5자법을 사용할 것을 주장한다. 즉 오지로 붓대를 감싸고, 손가락에 힘을 주고, 손바닥을 비우고, 손바닥을 세우고, 손목을 자연스럽게 하고, 손목과 팔꿈치를 함께 움직인다. 손바닥은 비워 두되 곧게 세워야 한다. 손바닥을 세워야만 손목이 수평을 이룬다."

도4.9 **심윤묵**沈尹默, 『**학서유법**學書有法』 삽도
(중화서국中華書局, 2006년판) 그림 속의 집필
법은 손바닥이 보이는 형태로, 손가락의 형태
로 보건대, 신식 오지집필법이라 할 만하다.

〈심윤묵의 집필법〉

심윤묵과 강유위는 모두 '장수掌豎'를 강조하지만 손바닥을 세우는 방향은 명확히 다른 점이 있다. 첨부된 그림에서 확인 가능하다시피 심윤묵의 '장수掌豎'는 이미 손가락과 손바닥이 탁자면과 수평을 이루는 모습이 아니었고, 들려진 손바닥이 팔과 탁자면이 수직을 이루는 모습이었다. 바로 이러한 모습이 이후에 생긴 오지집필법을 이루는데 참고가 됐다.

현대 오지집필법의 문제와 단점은 주로 다음 세 가지로 정리된다. 첫째, 손바닥을 세우면 손목이 자유스럽지 못하다. 둘째, 약지 및 새끼손가락이 집필에 사용되면 부정적인 작용을 한다. 셋째, 동작이 복잡하여 배우고 활용하기 어렵다. 이에 관해 아래 부분에서 자세하게 논하여 보자.

고대의 집필 이론 중 소수가 주로 '장수^{掌竪}'를 강조했고 '완평^{腕平}'을 중요시했다. 완평^{腕平}이란 손과 손목을 가능한 자연스럽게 유지하는 상태를 일컫는다. 손의 실제 정황을 살피면 일반적으로 자연스러운 자세를 유지하고 손바닥과 팔은 적당한 경사도를 유지할 것이다. 이럴 때 손목은 상하좌우 모든 방향으로 자유자재로 움직이는 등 그 기능을 충분히 발휘할 수 있다. 반대로 손바닥을 세우게 된다면 손목이 움직일 수 있는 범위와 유연성이 적어진다. 손바닥을 세우는 각도가 클수록 손목은 더욱 굳고 딱딱할 것이다. 그래서 "손바닥을 세우면 손목은 유연성이 없어진다"라고 했다. 물론 여기서 말한 '사^死'는 형용사로, 유연함의 손실을 표현한 것이다.

그다음 사람의 다섯 손가락 중에서 예민함이 가장 떨어지는 손가락이 바로 약지와 새끼손가락이다. 하지만 오지집필법은 약지와 새끼손가락를 함께 사용하는 집필의 체계를 이루어 이는 당연히 손과 붓의 유연성을 크게 저하하는 결과를 초래한다. 때문에 오지집필의 두 번째 문제는 바로 약지와 새끼손가락를 함께 사용하여 나머지 손가락의 기능을 '사^死'하는 것이다.

셋째. 동작이 복잡하여 배우고 활용하기 어렵다. 간단하면 배우고 활용하기 쉽고 복잡하면 배우고 활용하기 어렵다는 것은 명백한 사실이다. 더군다나 본래부터 간단한 것을 더 쉽게 할 수 있는 것인데, 오히려 어려운 방향으로 바뀌는 것은 인정과 물리에 어긋나는 일이 아닌가? 비록 역대의 서론에서 오지집필과 관련된 이론이 확인되지만 역대 회화 중 포함된 집필도상에서 알 수 있듯이 청대 이전의 집필은 거의 모두 약지와 새끼손가락을 사용하지 않았고 다른 두 개 혹은 세 개 손가락을 사용했다.

포세신^{包世臣}은 『예주쌍즙^{藝舟雙楫}』에서 다음과 같이 말했다.

내가 일찍이 스스로 제목을 단 〈집필도^{執筆圖}〉에서는 다음과 같이 언급되었다. "전

척신경
(尺神經)

요신경
(橈神經)

정중신경
(正中神經)

척신경
(尺神經)

A

B

도4.10 《수신경계통도手神經系統圖》

신을 붓끝에 집중을 하고, 양발을 먼저 고정한다. 거위 무리가 물속에서 걷는 기
분이었고 다섯 손가락의 힘을 일치하는 것이 매우 어렵다는 것을 느꼈다." 이 글
에서는 반드시 약지에 힘이 있어야 한다고 한다. 그러나 몇 년 동안 연습하니 힘
이 중지보다 더 강해졌고, 또 다시 몇 년 동안 연습하니 중지와 약지의 힘이 균일
해졌다. 지금까지 조금만 유의하지 않으면 오지의 힘이 서로 경중을 지니면서 붓
끝의 힘에서 차이를 보인다.

포씨는 '다섯 손가락의 힘을 일치하는 것', '몇 년', '또 몇 년', '조금만 유의하
지 않으면', '차이를 보인다'고 했는데, 이런 문구는 오지공집을 하면서 발생할 수
있는 배우고 활용하기 어려운 문제점을 반영한다.

여기서 오지집필의 단점에 관한 두 사람의 관점을 소개하고자 한다. 그 중 한

명은 몇 해 전 세상을 떠난 망년지우 동흔빈^{董欣賓}의 관점이다. 약 15년 전 일찍이 동 선생과 함께 오지집필과 삼지집필의 장단점을 토의한 적이 있다. 나의 관점을 들은 동 선생은, 오지집필이 삼지집필보다 못하다는 것을 증명할 수 있는 논점이 있다면서 힘을 습득하고 발휘하기 쉽다고 하면서 반대로 집필하면서 힘을 들이는 지점이 많고 멀어 습득하고 발휘하기 쉽지 않다고 하였다. 삼지집필에서 세 개 손가락은 거의 한 지점에 힘이 집중돼 있고 오지집필에서 다섯 손가락은 일정한 거리를 두고 위와 아래 두 지점에서 힘을 준다. 때문에 삼지집필은 오지집필에 비해 우수하다고 판단할 수 있다.

다른 한 명은 나의 부친인 장조영^{庄祖榮}이 제공한 근거이다. 저자의 부친은 중국의학과 서양의학 모두에 지식을 갖고 있는 의사이고 서법에도 능하다. 당시 나는 이런 부친에게 저자가 손의 기본 구조를 바탕으로 삼지와 오지 집필 중 어떤 방법이 더 과학적이고 합리적인가를 질문했을 때 부친의 대답은 아래와 같았다.

의학적인 관점에서 분석하면 삼지집필은 당연히 오지집필에 비해 우수할 것이다. 그 이유는 엄지와 검지, 중지는 한 개 신경 계통인 요골신경 계통에 속하고, 약지와 새끼손가락은 다른 신경계통의 하나인 척골신경이라 부르는 신경계통에 속한다도4.10.

같은 신경계통 속에 속해 있으면 협조하며 통일이 쉽고, 둘로 나뉘어 서로 다른 신경계통에 속해 있으면 불협조직인 요소가 발생한다. 그리고 약지와 새끼손가락을 제어하는 척골신경 계통의 신경은 팔꿈치의 바깥쪽에 위치하기 때문에 외부 충격에서 손상을 입기 쉽고 신경 하단 구조의 마비 및 기능성 쇠퇴를 일으킬 수 있다. 이런 현상은 그 발생하는 병적 빈도가 높은 관계로 의학계에서 다발성 '척신경마비증^{尺神經麻痺症}'이라 부른다.

이런 부친의 설명을 들은 저자는 의학 해부 책자를 뒤져 그 설명에 틀림이 없음을 직접 확인했다. 아마 일부 중노년의 서예가들이 글을 쓸 때 손을 떠는 현상을 생각할 때 척신경마비증과 관련이 있을 것이다.

이상 저자가 제시한 오지집필법의 문제점 및 단점으로, 일리가 있고 없음은 독자들의 현명한 판단에 맡기겠다.

제5장

국가별 집필법

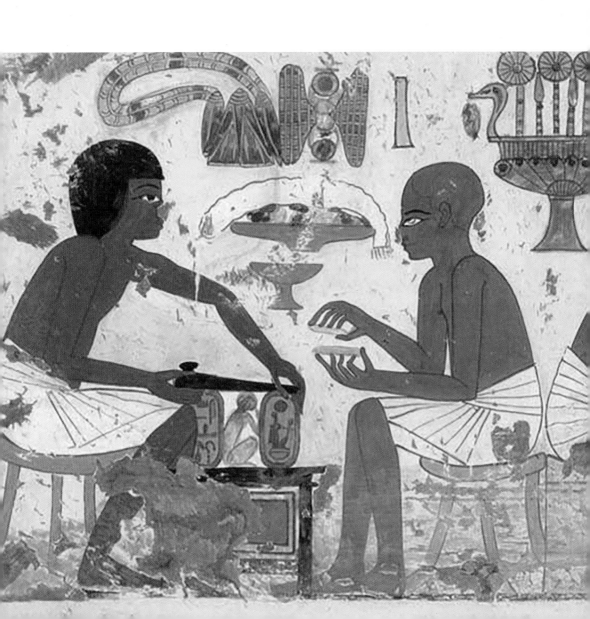

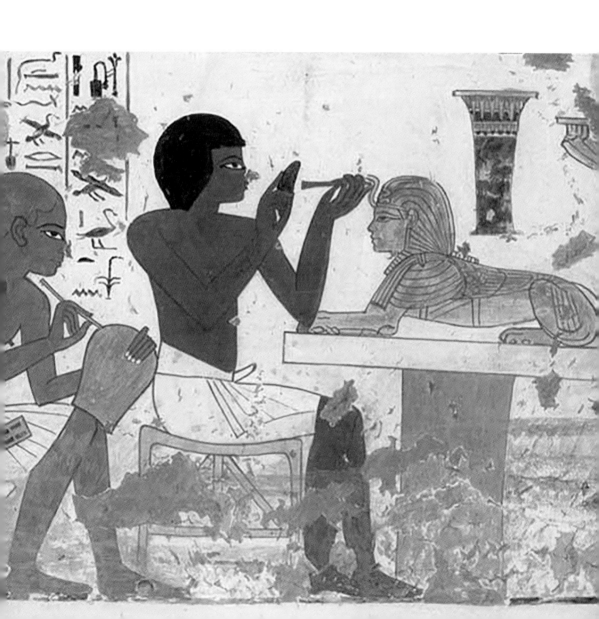

1. 일본의 집필

　　일본의 선조先祖에 대한 전설이 있다. 원래는 진시황이 불로장생약을 구하러 바다의 영선도로 보낸 동남동녀童男童女들이 약을 찾지 못하고 돌아가면 벌을 받을 것이 불을 보듯 뻔해 생존에 적합한 바다 가운데 섬을 찾아 거주하기 시작했는데, 이들이 바로 일본의 선대 사람이라는 것이다. 어떤 근거로 이런 얘기가 나왔으며 실제 역사에 부합되는지 안 되는지는 모르겠지만, 적어도 중국과 일본은 인종적 측면에서 가까운 것이 사실이다. 그리고 한대漢代부터 서로 교류했던 기록이 있다.

　　고대 중국의 발전된 문명 성과는 줄곧 일본이 학습하고 모방하는 주요 대상이었다. 심지어 중국 수당隋唐 시대에는 건축, 복식, 법규, 제도, 문화예술 등을 포함해 전반적으로 중국의 선진 기술 및 전형적인 법식을 학습하라는 제왕의 명도 있었다. 그래서 견수사, 견당사들이 많이 파견되어 있었고 그들로 인해 중일 교류 및 우호적 교량을 구축할 수 있었다. 이렇게 학습하고 취했던 성과는 지금 일본의 박물관 및 유적지 등에서 흔하게 찾아볼 수 있다. 일본 문자에 중국 한자가

많이 포함된 사실도 중국의 옛 문화가 일본에 미친 영향이 얼마나 큰지를 충분히 반영한다.

당시 일본은 아주 경건한 마음가짐으로 중국에 학습하러 왔고, 이로써 중국의 우수한 전통이 일본에서도 뿌리를 내리고 꽃을 피울 수 있었다. 또한 전통문화에 대한 존경심과 애호가 각별한 덕분에 중국에서 실전失傳된 많은 사물과 전적典籍을 고찰하고 조회하러 일본으로 가는 경우도 간혹 발생한다. 지금도 많은 중국 사람들은 일본 고대의 건축, 예절의 복식 및 방석 위에 앉는 습관이 대부분 당송 시기의 중국 전통에서 유래된 것을 모르고 있다. 서법계에서도 대부분의 사람들이 일본에서 말하는 '서도書道'가 바로 당조唐朝 시기 서법예술에 대한 한 가지 호칭인 것을 모른다. 서법에 대한 호칭과 마찬가지로 집필도 그러하다. 일본 서법계에서 지금까지 사용하는 일부 집필 방법은 바로 당대에 전해진 방법이다.

저자는 무석시無錫市의 소년궁에서 서예 교사로 일할 때 일본의 청소년과 서예 교류를 몇 차례 진행한 적이 있다. 그리고 일본 서예가와 유명 인사들도 소년궁에 방문해 붓글씨를 쓰기도 했다. 당시 확인한 그들의 집필 방법은 오늘날 우리가 사용하는 경필硬筆 집필과 유사했다. 당시에는 일본에서 경필을 보편적으로 사용하게 되면서 그 영향이 붓의 집필에 미쳤다고 생각됐으나, 한동안 연구를 거친 후 비로소 이러한 현대적 집필 방법이 사실은 중국의 옛 전통, 심지어 당송 시기까지 거슬러 올라가는 사실임을 알게 됐다. 중국 당송 시절, 일본은 가장 경건하게 중국의 옛 전통을 학습했고 당시 서화 전통의 영향을 가장 많이 받았다. 이런 이유로 아직까지 중국 당송 시기의 집필 전통을 유지하고 있다.

일본의 집필 전통을 찾아보면 중국의 당조唐朝까지 거슬러 올라간다. 가장 중요한 근거는 오늘날까지 전해진 〈홍법대사공해집필도弘法大師空海執筆圖〉도1.1이다. 홍법대사는 바로 '일본의 왕희지'라 불리는 공해空海 대법사이다. 서법계에서 그의 지위는 불법계의 지위에 비해도 막상막하다. 전해진 바에 의하면 공해 스님은

당조의 저명한 서예가 한방명韓方明의 제자였다. 하지만 그들이 남긴 집필 이론을 보면 스승인 한방명은 당시 유행했던 단포법과 쌍포법에서 쌍포법雙苞法을 지향했고 제자인 공해는 단포법單苞法을 지향했다. 그 이유는 쌍포는 "단지單指의 힘이 고르지 않아 오래일 수 있다." 때문에 "단지를 반드시 써서 손이 편하면 역시 그 편한 것을 따라 세상에 널리 퍼진다." 아마 이것이 바로 일본에서 주로 단포법이 유행할 수 있었던 이론적 기초와 특수 원인이었을 것이다. 때문에 일본의 옛날부터 지금까지의 관련 집필 부분 도상자료를 종합해 보면 단구포單鉤苞집필법은 일본의 주류를 이루는 집필 방식임을 알 수 있다도1.2-14.

도1.1 일본, 〈홍법대사弘法大師空海執筆圖〉, 〈묵墨〉 이 글씨는 18년 전에 일본의 〈묵〉이란 잡지의 〈홍법대사공해집필도〉에 수록된 것으로, 공해가 주장한 단포(구)식 집필법이다.

도1.2 일본, 〈광목천왕상^{廣目天王像}〉 조소, 나라 동대사대불전^{東大寺大佛殿} 나라 동대사는 약 1200여 년, 대불전 내의 광목천왕상이 오른손으로 붓을 잡았는데, 집필 방식은 이지단구법이다. 이러한 집필 방법은 중국의 당대^{唐代} 집필 방법과 유사하다.

도1.3 일본, 〈수성^{水曜}〉 목판화, 평안시대, 1164년, 열해예술박물관 이 목판화는 중국 남송 융흥 2년(1164년)에 만든 것으로, 집필자는 단구법을 채용하였다.

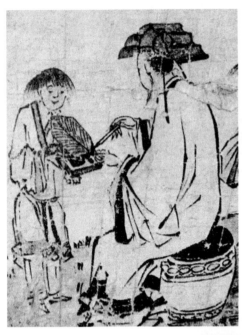

도1.4 일본, 죠세츠^{如拙}, 〈왕희지서선도^{王羲之書扇}
^圖〉 부분, 선면 1423년 이전, 〈일본수묵화^{日本水}
^{墨圖}〉(중경출판사, 2002년판) 이 그림은 중국
영락 연간(1403~1424)에 제작된 것이다. 화폭
이 작은 편이라 손가락을 조금더 확대해 보면,
단구식 집필법임을 알수 있다.

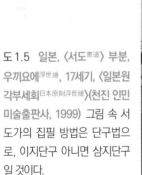

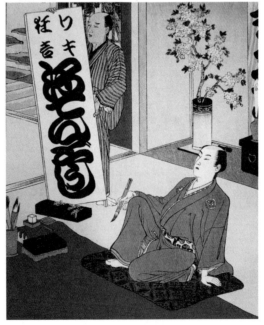

도1.5 일본, 〈서도^{書道}〉 부분,
우끼요에^{浮世繪}, 17세기, 〈일본원
각부세회^{日本原刻浮世繪}〉(천진 인민
미술출판사, 1999) 그림 속 서
도가의 집필 방법은 단구법으
로, 이지단구 아니면 삼지단구
일 것이다.

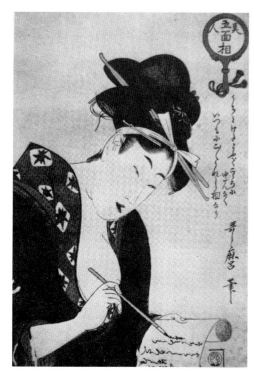

도1.6 일본, 우타마로, 〈미인면상지오美人面相之
五〉, 17세기, 일본판『우키요에전집浮世繪全集』그
림 속 집필은 이지단구식 집필법이다.

도1.7 일본, 카노 카즈노부狩野一信 〈오백나한
도五百羅漢圖〉 부분, 1854-1864 이것은 일본
의 유명한 화가 카노 카즈노부가 화비花費를 받
고 10년간 도쿄도 미나토구 시바공원의 사원
에서 완성한 명작으로, 절에서 집필한 그림이
적지않은데, 그는 모두 이지단구법이거나 삼
지쌍구법이다. 이러한 두 종류의 집필법은 당
시 서로 교류하면서 유행한 것이다. 이 작품은
모두 중국 청나라 함풍동치咸豊同治 연간(1851-
1874)에 창작된 것으로 현재 백묘화 2폭이 대
략을 보여 준다.

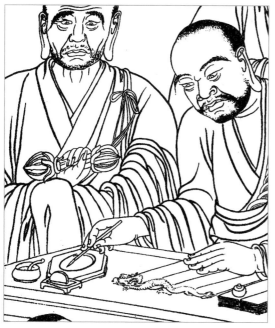

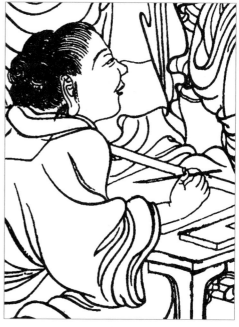

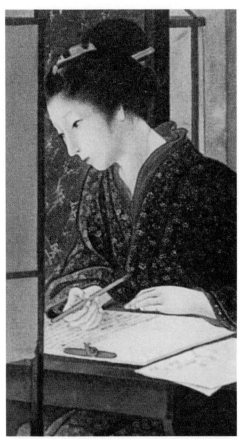

(좌) 도1.8 일본, 카부라키 키요카다鏑木淸方, 〈곡정마금曲亭馬琴〉 일본화. 그림의 집필 자세는 전형적인 삼지쌍구법이다.

(하좌) 도1.9 일본, 〈서도승서법書道僧書法〉 사진, 『국화와 칼』(루스 베네딕트, 1946) 서도를 쓰는 승려는 엄지와 검지 위주로 잡고 중지는 붓대에 살짝 얹었다.

(하우) 도1.10 일본, 안도 세이쿠 휘호安東聖空揮毫, 〈묵墨〉 안도 세이쿠安東聖空(1893-1953)는 일본 현대 서예계에 영향력 있는 한 사람으로, '가다가나假名 서법미의 현대 공로자'이다. 이 사진에서는 삼지단구법을 보여준다.

도1.11 미국, 로라의 붓 잡
는 모습 2005년 미국 대통
령 부인 로라 여사가 방문했
을 때의 사진으로, 서도 방법
은 일본에서 사용하는 보편
적인 단구법을 사용했다.

도1.12 일본, 공주
아이코愛子의 서법
연습 이것은 일본
의 공주(2010년, 당
시 9세) 아이코愛子
의 서법 연습 사진
이다. 공주는 약지
와 새끼손가락은 붓
에 닿지 않는 삼지
쌍구법을 사용하고
있다.

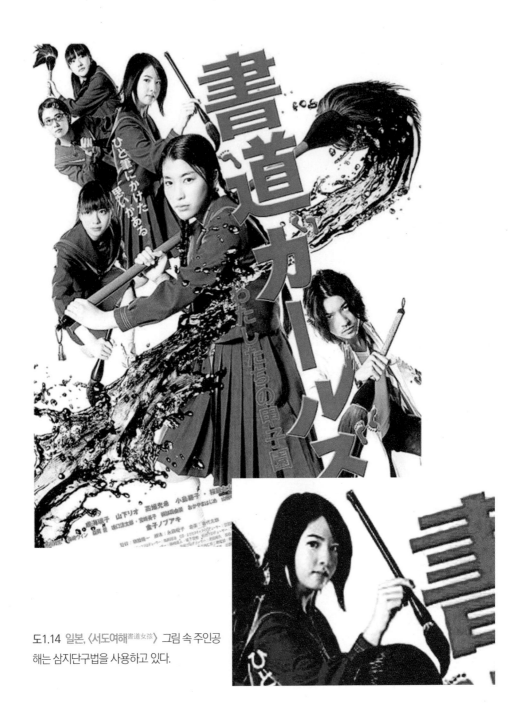

도1.14 일본,〈서도여해書道女孩〉그림 속 주인공 해는 삼지단구법을 사용하고 있다.

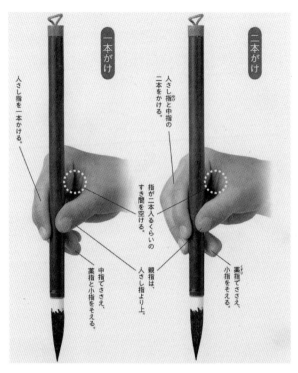

二本がけ
人さし指と中指の二本をかける。
小指でささえ、薬指で
人さし指より上、親指は、
すき間を空ける。指が二本入るくらいの

一本がけ
人さし指を一本かける。
中指でささえ、薬指と小指をそえる。

소학서도 교재 小學書道教材
중학서도 교재 中學書道教材

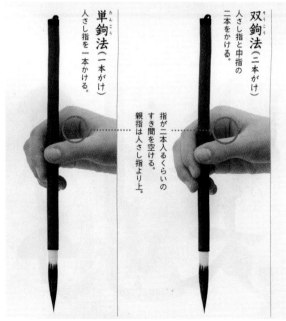

双鉤法(二本がけ)
人さし指と中指の二本をかける。
親指は人さし指より上。すき間を空ける。指が二本入るくらいの

単鉤法(一本がけ)
人さし指を一本かける。

도1.14 일본, 서도교재집필도書道 教材執筆圖 두 개의 소학과 중학 교재에는 각각 단구와 쌍구의 집필법을 보여 준다. 이러한 집필 방법은 중국의 현대 오지집필법의 영향을 받고 있는 것으로 붓을 세워 오지를 모으는 것을 강조한다. 전통적인 팔을 유지하는 법을 보여 주는 것으로, 오지집필법을 강조하는 모습은 아니다.

2. 한국 및 아시아의 집필

중국은 역사가 유구하고 가장 광범하게 영향력을 미쳤던 대국이다. 특히 당대부터 명대까지의 기간은 동아시아 지역에 전례 없던 영향력을 보였다. 예를 들어 문화와 예술 측면에서, 특히 서법과 회화를 놓고 본다면 한국, 일본, 베트남 등의 나라들은 당시 중국의 크나큰 영향을 받았다. 오늘날 우리들은 이러한 국가를 참관하고 여행하면서 보았던 고대 건축물 및 그곳에 남아 있는 글자, 그리고 그곳 박물관에 전시돼 있는 회화에서 모두 고대 중국 전통의 흔적을 볼 수 있었다. 이런 이유로 중국 역대의 집필에 관한 고찰에서 이를 국가의 집필 현상은 충분히 보조적으로 참고할 만한 가치가 있다. 더욱 중요한 부분은 이들 국가가 민국 이후에 발전한 오지집필의 영향에서 벗어나 지금까지도 중국 전통 집필 방식을 지니고 있다는 점이다.

고고학에서 일본은 중국 당송 시기의 전통을 지녔고, 한국은 중국 명조 시기의 전통을 지녔다는 주장이 있다. 따라서 일본과 한국의 집필 현상, 그리고 한국과 중국 명대의 집필 현상을 비교하여 논하면, 이런 주장의 역사적 근거가 증명

이 된다. 그 이유는 한국의 집필 현상은 쌍구 방식이 주를 이루면서 동시에 단구법도 존재하는데, 이는 중국 명대의 집필 상황과 많이 유사하다도2.6. 특이한 점은 북한에서 발간한 김일성의 군사 업적을 소개하는 화집에는 붓글씨를 쓰는 김일성의 소년 시절 모습을 담은 집필도가 첨부돼 있는데, 붓을 잡고 글씨를 쓰는 그림에서 그의 집필 자세는 명확히 이지단구 집필법이다도2.7.

베트남의 집필 상황을 조사하면서 놀라웠던 점은 이 나라 근현대사에서 가장 중요한 세 명의 집필 방법은 모두 삼지단구법이었다는 사실이다. 이 세 명은 바로 베트남 마지막 황제 완복전阮福暎1913~1997, 전 베트남 노동당 주석 호지명胡志明, 베트남 국회상무위원회 부주석을 지낸 황문환黃文歡 선생이다. 이 중에서 완복전의 집필 방식은 이지단구법도2.8처럼 보였고, 호지명의 집필 방식 역시 이지단구법도2.9-10이다. 그리고 황문안의 집필 방식은 삼지단구법도2.11이다. 베트남은 오늘날까지도 설날 때 춘련春聯, 길어吉語를 쓰는 풍속을 보유하고 있다. 작성하는 문자도 역시 중국 한자를 사용하는데, 집필하는 방식은 이지집필, 삼지집필, 사지집필 등의 집필 방식이었다도2.12-13.

1년 전 저자는 운 좋게도 고대 바벨론에 속해 있던 이란을 시찰할 기회가 있었다. 이란의 세밀화는 세계적으로 유명하다. 이란의 고대 및 현대 화가들의 세밀화 작품을 참관하는 것은 이란 여행에서 빠질 수 없는 항목 중 하나이다. 테헤란박물관에서 고대 세밀화를 참관할 때 현지 가이드는 "이란의 세밀화는 중국 고대 세밀화의 영향을 많이 받았다. 특히 명청 시기에는 일찍이 중국의 세밀화 화가들이 이란을 방문하여 선을 그린 후 염색하는 정교한 화법을 전수한 적이 있다"라고 설명해 주었다. 테헤란 고대 궁전을 참관할 때에는 집필도 한 개를 카메라에 담았는데 사진 속 집필 방법 역시 이지단구식도2.14이었다. 그리고 가이드의

도움을 받아 현대 세밀화 화가의 작업실을 참관하고 그들의 작업 모습을 촬영했다. 당시 그들은 모두 삼지단구식 집필 방식도2.15-19을 사용하고 있었다.

또한 인도 예술을 소개하는 수많은 책 중에서 『소녀정서少女情書』라는 조각상을 보게 됐는데, 이 소녀의 집필은 삼지쌍구식도2.20 집필 방법을 사용하고 있었다.

위에서 설명한 여러 국가의 집필도에서 알 수 있듯이 그들은 대부분 둘 혹은 세 개 손가락을 이용한 단구 및 쌍구식 집필법을 사용한다. 현재 중국에서 보편적으로 유행중인 오지집필법을 사용하는 모습은 보기 드물었다. 이러한 집필도상들에 의해 현재 중국에서 유행중인 오지집필법은 '최근 새롭게 생긴 방식'이라는 사실이 방증된다.

도 2.1　한국, 신윤복申潤福 집필 1 〈바람의 화원畵員〉 드라마 중 신윤복의 집필도상으로 삼지단구법이다.

도 2.2　한국, 신윤복申潤福 집필 2 〈바람의 화원〉 드라마 중 신윤복의 집필도상으로 삼지단구법이다.

도2.3 한국, 〈미인도美人圖〉 집필 1 이는 〈미인도〉에서의
신윤복으로, 집필은 단구법을 사용했고, 중지는 붓에 대
었는지 아닌지는 상세하지 않다.

도2.4 한국, 〈미인도美人圖〉 집필 2 〈미인도〉에서 흰옷을
입은 사람(김홍도金弘道 분)이 단구법을 쓰고, 빨간 옷을
입은 사람(신윤복申潤福 분)이 쌍구법을 쓰고 있다. 한국
은 이러한 두 가지 종류의 집필법을 썼다고 할 수 있다.

도2.5 한국, 김응현金膺顯 집필 한국 서예의
권위자인 김응현(1927–2007, 한국동방연서
회회장, 한국전각학회장)은 삼지쌍구법을
사용했다.

도2.6 한국, 이종목李鍾穆 작화作畫 집필 〈바람
의 화원〉의 드라마에서 그림을 대역한 작가 이
종목 교수(이화여자대학교 조형예술대학원)
다. 그의 집필 방법은 삼지단구법으로 중국의
집필법과 같다.

도2.7 북한, 소년 김일성 집필(조선평양외문출판사, 1970) 소년 김일성의 집필 자세는 이지단
구식이다.

도2.8 베트남, 마지막 황제 완복전阮福晪(1913~
1997) 집필 이지단구법 혹은 삼지단구법이다.

도2.9 베트남, 호지명胡志明 집필 1 이것은『중
국인민의 좋은 친구』란 프로그램으로 베트남
노동당 주석 호지명이 광서 계림에서 제사題詞
하는 모습을 찍은 것으로, 그 집필 방법은 이지
단구법이다.

도2.10 베트남, 호지명胡志明 집필 2 호지명의
또 다른 집필 장면으로, 집필자세는 이지단구
법을 나타낸다.

도2.11 베트남, 황문환黃文歡 집필 베트남 국
회 상무위원회 부주석인 황문환으로, 1988년
중국미술관에서 열린 전시회 개막식에 참석해
촬영한 것이다. 그림 속에서는 엄지 위주로 하
였으며, 중지 끝이 살짝 붓대에 기대었으니. 집
필 방법은 삼지단구와 삼지쌍구의 사이에 있다.

도2.12 베트남, 하노이의 민간인 집필 1 〈인
민논단망人民論壇網〉(2011. 1. 28.)에 실린 것으
로, 하노이 서법가 베트남의 전통 명절에 장
식하기 위한 글씨를 쓰고 있는 장면이다. 이 노
인의 집필 방법은 삼지단구법으로 현대의 경필
집필법과 같다.

도2.13 베트남, 하노이의 민간인 집필 2, 〈백
도망百度網 · 도편고圖片庫〉

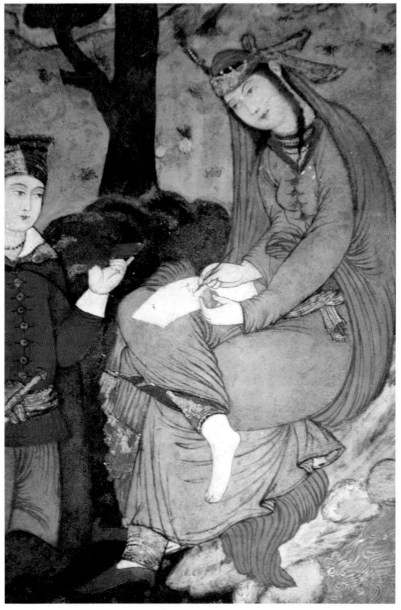

도2.14 이란, 〈글 쓰는 소녀〉, 벽화, 약 1870, 테헤란 팔레스탄 왕궁 이란 테헤란광장 중앙에
위치한 왕궁 벽화 중의 하나로, 그림 속 소녀의 집필 자세는 이지집필법이다.

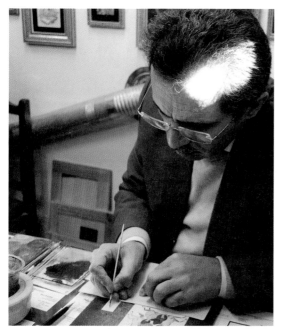
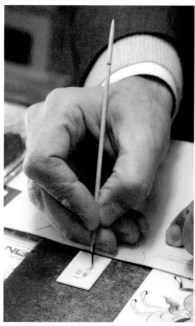

도2.15 이란, 세밀화가 작화(2013년), 이스탐불 화가 공작실에서 화가는 엄지와 검지, 중지를 사용한 삼지단구식 집필법이다.

도2.16 이란, 세밀화가의 집필 시범(2013년), 이스탐불 화가 공작실에서 화가가 시범적으로 쓰는 방법과 그림 그릴 때와는 달리, 엄지와 검지를 사용한 이지단구식 집필법이다.

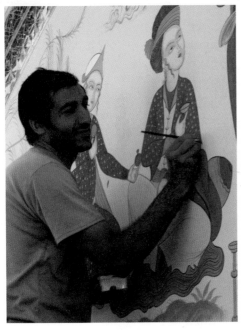

도2.17 이란, 회제벽화繪制壁畵(2013년), 이스 탐불에서 작가는 엄지와 검지, 중지를 쓰고 현 대에 세계적으로 유행하는 삼지집필법이다.

도2.19 이란, 현지 서법가의 집필(2013년), 이스탐불에서 테헤 란박물관의 1층에서 작품 전시회를 열고 열고 있는 서예가의 집 필자세로 대나무 붓을 엄지와 검지를 사용한, 이지단구식 집필 법이다.

도2.20 인도, 〈소녀정서 少女情書〉 부분, 조소(11세 기), 인도 캘커타박물관 소 장 그림 속 소녀의 집필법 은 삼지쌍구식 집필법으 로 이러한 종류의 집필법 은 중국 명대에 주류를 이 룬 집필법이다.

도2.18 이란, 벽화 작가의 집필 시범 작가의 시범적인 집필 자세는 작화 때와 같다.

3. 유럽의 집필

사맹해沙孟海의 『고대집필 방법초탐古代執筆方法初探』을 읽기 전 저자는 오지집필법이야말로 중국 역대의 주류 집필법이라 확신하고 있었다. 역대 집필 방법에 관한 연구를 진행하기 전 저자는 고대에서 가장 오랫동안 유행했던 집필법이 무심히 겨우 엄지와 검지만을 이용한 '단포', '단구'법이라는 것을 생각지도 못했다. 중국 역대 집필 방법의 변천에 관해 대략적인 이해가 되었던 저자는 세계 다른 여러 지방의 집필 방법은 중국의 집필 방법과 어떤 점이 같고 다를까와 같은 질문이 생기면서 세계 각지의 집필법에도 관심을 갖기 시작했다.

먼저 고대 이집트 시대의 집필법을 찾아봤는데, 놀랍게도 모두 이지단구식 집필법을 사용하고 있었다. 그리고 유럽의 초기 집필은 현대의 유럽 지역에서 보편적으로 유행하는 삼지집필법 이외에 중국 고대에서 사용한 집필법과 유사한 이지단구와 삼지쌍구식 집필법도 사용하고 있었다. 초보적인 추정에 의하면 이 두 가지 집필 방법은 현재 세계적으로 유행하는 삼지집필법의 비례比例와 근접하다. 따라서 다음과 같은 긍정적인 결론을 낼 수 있다. 유럽의 전통 집필법은 이지단구,

삼지쌍구 및 삼지단구식 집필법 세 가지가 주류를 이루는 집필 방법이었다.

이외에도 흥미로운 점은 서양회화 중에도 여전히 같은 작품 속에서 혹은 동일 화가의 다른 자화상에서 서로 다른 두 가지 집필 방식 현상이 나타난다는 점이다. 예를 들면 이탈리아 문예부흥 3대 거장 중 한 명인 라파엘로가 바티칸대성당 내에 그린 〈아테네학당雅典學院〉 중에는 이지단구과 삼지쌍구 두 가지 집필 방법이 있다. 그리고 스페인에서 '신필神筆'의 화가라 불리는 유화의 대가 엘 그레코가 그린 두 폭의 유사한 자화상 중 하나는 이지단구법과 유사한 자세였고, 다른 하나는 삼지쌍구법 자세를 하고 있었다도3.6. 이런 이유에서 유럽의 집필은 간편함을 지향하는 경향이 있으나, 한 가지 방법에만 얽매이지 않는 느낌을 준다.

동방과 서방, 중국과 세계는 그토록 먼 거리에 위치해 있고 사용하는 필기구도 다른데, 어떻게 고대의 집필 방식이 모두 유사한 양상을 보일까? 서로 주고받은 영향이 있었을까? 아니면 인류의 자연스런 선택이었을까? 모두 탐구하고 연구할 가치가 있는 과제들이다. 이 장에서는 중국 고대에서 유행했던 세 가지 집필 방법, 즉 이지단구법, 삼지쌍구법, 삼지단구법과 유사한 유럽 지역의 일부 집필도상을 수집하여 중국 역대의 집필에 대한 하나의 참조가 되도록 했다. 이 중 삼지단구법은 권위자의 생각이 깃든 서방 국가의 주류 집필법이었고 현대 세계에서 가장 넓게 보급된 집필 방법이므로, 전면에 이 두 가지 집필 방법의 도상을 위주로 하였다.

아래에 소개하는 도상은 다음과 같이 분류된다. 제1조는 이지단구식 집필법도3.1-9, 제2조는 삼지쌍구식 집필법도3.10-18, 제3조는 삼지단구식 집필법도3.19이다. 각 조의 순서는 작가의 나이 혹은 창작 시간의 시간 순서대로 배열했다. 별도로 양손으로 작업하는 것(왼손으로 붓을 들고 오른손으로 칼을 들고 있는 도상)도3.20-21도 소개한다. 고대에서는 지우개 혹은 수정액이 없기 때문에 잘못 쓴 글씨는 보통 칼로 깎아서 없앴다.

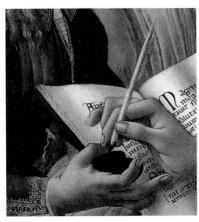

도3.1 이탈리아, 보티첼리, 〈성모찬송〉, 유화, 1482년, 이탈리아 우피치박물관 소장 그림 속 성모의 집필 방법은 전형적인 이지단구식 집필법이다.

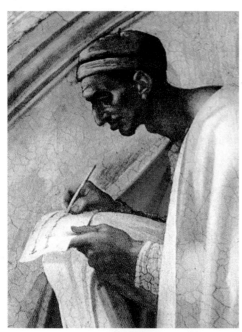

(좌) 도3.2 이탈리아, 미켈란젤로 〈천지창조〉 부분, 벽화, 약 1510년, 바티칸박물관 소장 그림속 작가의 집필 방법은 이지단구법이다.

(하좌) 도3.3 이탈리아, 라파엘로, 〈아테네학당〉 부분, 벽화, 1511년, 바티칸박물관 소장 그림 속 작가의 집필 방법은 이지단구법이다.

(하우) 도3.4 독일, 알브레히트 뒤러, 〈골방 안의 성 제롬〉 부분, 판화, 1514년, 독일 콩데미술관 소장 그림 속 노인들이 집필한 것도 이지단구식 집필법이다.

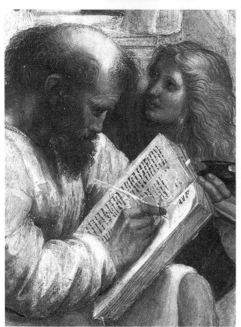

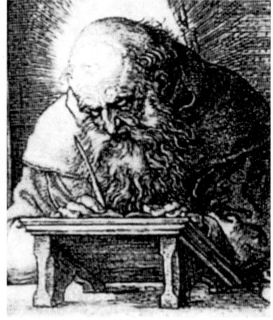

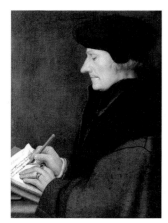
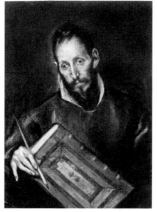
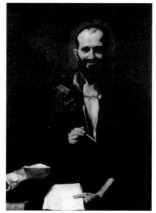

(상좌) 도3.5 독일, 한스 홀바인, 〈에라스무스의 초상〉, 약 1523년, 프랑스 루브르박물관 소장
한스 홀바인이 유럽의 저명한 인문학자 에라스무스의 초상화를 묘사한 것으로 주인공의 집필
법은 이지단구법과 흡사해 보이지만, 마치 중지가 붓끝의 촉과 붓대에 있어 삼지단구법으로
판단된다.

(상중) 도3.6 스페인, 엘 그레코, 〈산타클라라의 자화상〉, 약 1604년, 유화, 뉴욕스페인협회 소장
화가의 집필법은 명확하게 이지단구법이지만, 또 하나의 유사한 작품의 집필은 삼지쌍구법이다.
이것을 볼 때, 이지나 삼지 집필은 정확하지 않다.

(상우) 도3.7 스페인, 리베라, 〈아르키메데스의 초상〉 유화, 1630, 스페인 프라도박물관 소장 스
페인의 유명한 유화가 리베라가 그린 아르키메데스裏辜拉筆下的阿基米德의 집필 방법은 이지단구식
집필법이다.

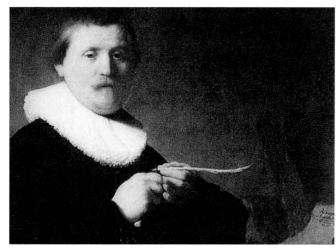

도3.8 네덜란드, 렘브란트, 〈초
상肖像〉, 약 1650년 렘브란트가
묘사한 은행가의 집필법은 이지
단구법이다.

도3.9 러시아, 일리야 레핀, 〈 터키 술탄에게 편
지를 쓰는 자포로지예의 카자크인〉 부분, 유화,
1891년, 국립러시아박물관 소장 그림 속 화자
의 글쓰기 방법은 이지단구식 집필법이다.

도3.10 미상, 〈성 마태 및 그 상징〉, 7-8세기,
서적 삽도, 『만족예술民族藝術』(하북교육출판사,
2003) 그림 속 마태의 집필법은 전형적인 삼
지쌍구법이다.

도3.11 미상, 〈성마태聖馬太〉 『라마풍격서적』
삽도, 약 830년, 프랑스령 사모아도서관 소
장 그림 속 성 마태의 집필법은 삼지쌍구법과
같다.

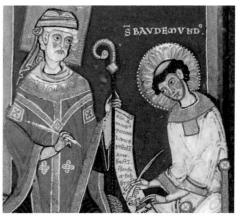

도3.12 이탈리아, 〈자화상自畫像〉 부분, 12세기 프랑스판 〈500 자화상〉 그림 속 화가의 집필법은 전형적인 삼지쌍구법이다.

도3.13 이탈리아, 미상, 〈산토망과 성 베드로〉 1150년, 『라마식예술』(하북교육출판사, 2003) 그림 속 산토망과 성 베드로 두 사람의 집필은 모두 삼지쌍구식이다.

도3.15 스페인, 엘 그레코, 〈세인트 루크의 자화상〉 부분, 약 1604년, 유화. 프라도박물관 소장 그림 속의 작가 본인의 집필법은 확실히 삼지쌍구법이다. 작품 속의 집필법은 이지단구법과 흡사하다.

도3.14 플랜더스, 한스 멤링, 〈파토모스 섬에서의 사도 요한〉, 유화, 1479년 성 요한의 집필 방식은 삼지쌍구식 집필법이다.

 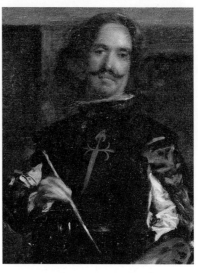

도 3.16 이탈리아, 라파엘로, 〈아테네학당〉 부분, 벽화, 1510-1511년, 바티칸박물관 소장 그림 속 작가는 삼지쌍구식 집필법을 사용하였다.

도 3.17 스페인, 벨라스케스, 〈나인〉 1656년, 스페인 프라도미술관 소장 화가 벨라스케스의 자화상으로, 화가는 삼지쌍구식 집필법을 사용하고 있다.

도 3.18 프랑스, 〈버드 초상〉, 유화, 16세기, 미국 메트로폴리탄박물관 소장 그림 속의 글씨 쓰는 사람은 삼지쌍구식 집필법을 사용하고 있다.

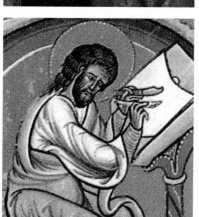

도3.21 이탈리아, 미상, 〈피아노 치는 다비드와 책 쓰는 데이비드〉 부분, 삽도, 영국 옥스포드대학도서관 소장

도3.19 네덜란드, 로히에 반 데어 웨이덴, 〈마리아를 그리는 성 누가〉, 1435년, 미국 보스턴 미술관 소장 그림 속 화가의 집필 방법은 서양에서 흔히 볼 수 있는 삼지집필법으로 현재 세계적인 유행법이 되고 있다.

도3.20 이탈리아, 미상, 〈니콜피우스의 성모마리아〉 초사자抄寫者 부분, 1170년, 『라마식예술』 (하북교육출판사, 2003)

도3.22 독일, 〈자화상〉, 1547년, 개인소장 화가의 집필 방법은 중국 현대식의 오지집필법과 유사하다.

에필로그

　집필 방법의 과제가 드디어 마무리 단계에 접어들었다. 긴장되고 바쁘게 보내는 와중에 저자의 느낀 점을 몇 자 적어 보고자 한다. 특히 본 연구에 도움을 준 관련 인사들에게 고마운 마음을 전하고 싶다.

　원래 이 과제의 계획은 다만 이 한편의 전문적인 글로 마감하는 것이었지만 시간이 지나고 기회가 된다면 저서 한 권을 작성해 볼 생각은 그때에도 갖고 있었다. 하지만 수집되는 역대 집필도가 점차 많아지고 관련 문자자료를 깊이 세밀히 읽으면서 역대 집필에 관한 관점도 점차 깊어져 갔다. 따라서 새로운 내용이 끊임없이 보충되고 장절章節의 조정과 확충에 수정을 하면서 한시도 쉬지 않고 최후까지 마쳐 역사 도록 한 권의 모양을 갖추게 됐다. 올해가 지나기 전에 이 과제를 마치고 제 시간에 은퇴하기 위해 하루 종일 자료를 뒤지며 컴퓨터에 둘러싸여 작업을 진행했다. 거의 매일, 하루 종일 문자를 입력하고 도상을 처리하고 다듬고 수정하는 작업의 연속이었다. 이 과제를 진행하면서 저자는 일종의 '직업병'을 얻었다. 관련 도서만 있으면 나도 모르게 집필도상을 뒤지는 습관이 생겼고 흥분과 실망을 반복했다.

당연히 이는 하나의 뜻있고 의미 있는 과제이다. 저자는 사람들에게 알려지지 않은 집필도상을 찾았을 뿐만 아니라 잘 알려지지 않은 고대의 집필 방법과 변천 과정을 발견하기도 했다. 예를 들면 한대漢代에는 일찍이 악관식 집필 방법이 유행했다는 사실이며, 고대에서 가장 오랫동안 유행했던 집필법은 단연 이지단구법이었다는 사실, 현대에서 유행하는 오지집필법은 사실 민국民國 전에는 비주류 집필법이었다는 사실 등이다. 이는 아마 모든 사람들한테 새롭고 놀라운 집필 현상이었을 것이다. 새로운 발견은 옮겨 쓰는 작업의 밑거름이 됐고 그 과정에서 또 새로운 발견이 있었다. 때문에 과제를 진행하는 모든 과정이 새로운 발견과 기쁨의 연속이었고, 심지어 여행과 탐험을 하는 듯한 느낌을 받았다.

이 과제의 순조로운 진행을 위해 도움과 지원을 아끼지 않았던 사람들과 그들이 했던 일을 되새겨 보며 감사의 마음을 표현하고 싶다.

우선 저자가 몸담고 있는 남경박물관의 상사들에게 감사하다는 말을 하고 싶다. 특히 공량龔良 원장님과 연구 과제의 출간을 담당하는 왕기지王奇志 부원장님의 공로가 컸다. 그들의 전폭적인 지지로 본 과제가 남경박물관 2014년의 주요 과제로 채택될 수 있었고, 전시회 주최와 저서를 출간하는 형식으로 마무리 지을 수 있었다.

본 과제를 계획하는 초기 단계에 일찍이 영국 빅토리아앨버트박물관 중국 부서 주임으로 재직하는 장홍성張弘星 형과 이야기를 나눈 적이 있었는데, 그는 이 연구 가치가 큰 과제라 하면서 서법과 회화의 집필을 종합적으로 연구하는 것이 어떻겠냐는 제안을 했다. 그리고 가장 감동적이었던 것은 저서가 완성되면 영문 번역 작업과 영국에서 출간하는 데 도움을 주겠다고 약속을 해 준 것이다. 이러한 그의 견해와 아량의 영향을 받아 저자는 단순한 서법 집필법에서 회화 집필법까지 범위를 넓혔고 전문 저작에 열정과 기대를 품게 됐다.

과제가 확정되기 이전에 저자는 직장 동료인 조계빈趙啓斌에게 나의 구상을

공유하고 당시 세상에 알려지지 않았던 송대의 집필도執筆圖 두 점을 제공받았다. 과제가 확정된 후에도 그는 저자가 필요한 집필도를 찾고 자료로 남길 수 있도록 자신의 화집 자료를 공개해 주었다. 저자의 친구이자 중국에서 처음으로 일본 유학을 다녀온 서법 석사생인 이유강李裕康도 기꺼이 자신의 서재를 개방해 주어, 그가 일본에서 가지고 온 많은 일본원본 서도書道 자료 중에서 일본 집필도상에 관한 도서자료를 조사하여 채우고 빌려서 열람할 수 있었다.

아들 장오庄午도 많은 도움을 주었다. 그는 중국 및 서방 국가 예술품의 고화질 도상을 판매하는 사이트를 찾아주었고 아울러 많은 자료를 구입하는 데 도움을 주었다. 이런 고화질 도상에서 저자는 전에 모르고 있던 새로운 집필도상을 발견할 수 있었을 뿐 아니라 이미 알고 있는 집필도상도 더욱 높은 화질의 도판으로 교체할 수 있었다. 남경예술대학교 미술사 석사인 장원張媛은 서점에서 업무를 보면서 저자한테 일부 집필도상을 찾아주기도 했다.

신진辛塵 형은 이 과제를 진행하면서 항상 저자와 토의를 했던 대상이다. 새로운 발견이 있거나 해결하기 어려운 문제에 부딪히면 저자는 그를 찾았고 그때마다 바쁜 중에도 유용한 의견을 제공해 주었다. 방소장方小壯 형도 이 과제를 진행하면서 많은 토의를 했던 대상이다. 관련 자료와 도상도 그에게서 제공받았다. 절강성 영파춘寧波春 및 초당미술관草堂美術館의 한 친구는 『송화전집宋畫全集』 최신판에 수록된 집필도상을 제공해 주었다. 중경의 친구 몽중蒙中은 『원화전집元畫全集』 최신판에 수록되어 있는 집필도를 제공해 주었다. 한대 화상석에 있는 집필도상을 고찰할 때는 옛 친구인 유검림劉劍林, 맹홍성孟鴻聲 형의 적극적인 도움으로 아주 순조롭게 효율적으로 작업을 마칠 수 있었다. 동료인 이목李牧은 수고를 마다하지 않고 서주徐州와 산동山東의 조사에 함께 동행하며 운전을 책임졌다. 원고를 제출하기 직전 저자는 송대의 일부 도상의 명칭 및 화질을 걱정하고 있었는데, 친구인 화무장華斌將은 본인이 소장하고 있던 『송화전집宋畫全集』을 제공해 조사하고 촬영

할 수 있도록 도움을 주었다.

그리고 중국사회과학원 문사연구소의 마이馬怡 선생님께도 꼭 고마움을 표하고 싶다. 비록 만난 적은 없지만, 저자는 고대 서사 방식에 대한 그의 논문 두 편에 첨부된 삽도에서 일깨움을 받았다. 특히 동한東漢 화상석畵像石의 집필도상은 절반이 그의 창조적 발견에서 혜택을 받은 것이다. 특히 동진東晉 시기의 집필도상 두 점은 그의 작품 속에 삽입된 참고자료 덕분에 알게 됐고, 아울러 이 연구에 전재하기도 했다. 저자는 그저 그의 비범한 탐구심과 통찰력에 탄복할 따름이다.

마지막으로 이 저서의 출판에 관심을 가지고 지원을 아끼지 않았던 강소성 봉황교육출판사 오령吳寧 부사장님의 이 저서 출판에 대한 관심과 지지에 대해 감사의 말씀을 드리고 싶다. 예술교육출판센터의 주신周晨과 서금평徐金平 두 친구는 이 책자의 편집, 장정에 정성을 쏟아부어 완성도를 끌어올렸다.

이 과제는 비록 종합적인 연구로 언급되지만 시간이 지남에 따라 새로운 집필도상이 계속 발견되기 때문에 사실은 초보적 연구 결과라 할 수 있다. 하지만 지금과 같은 조건 아래에서 이렇게 짧은 시간 내 이토록 많은 집필도상을 찾고 반복적인 수정 끝에 설득력 있는 연구 보고서를 작성했다는 것은 실로 자랑할 만한 성과라 생각된다. 퇴직 전에 단계적 의의가 있는 성과물을 남긴 것에 대해 저자는 깊은 위안과 만족을 느낀다.

이제 곧 퇴임이다. 새로 시작하는 '제2의 인생'을 놓고 저자는 충만한 기대와 희망에 부풀어 있다. 그리고 남은 인생을 믿음을 가지고 더욱 알차고 보람되게 지낼 자신으로 가득 차 있으며, 이는 또 가치와 의의가 있을 것이다.

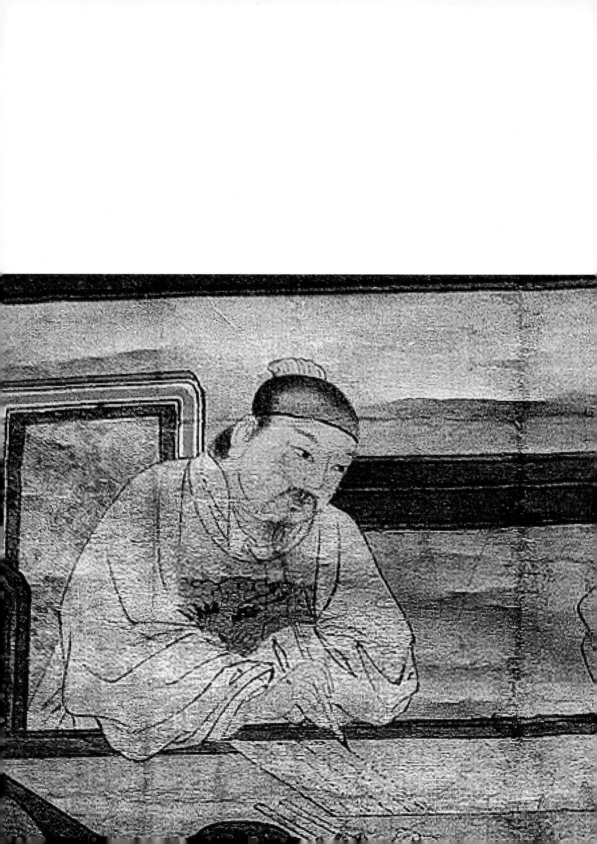

부록

도판 리스트

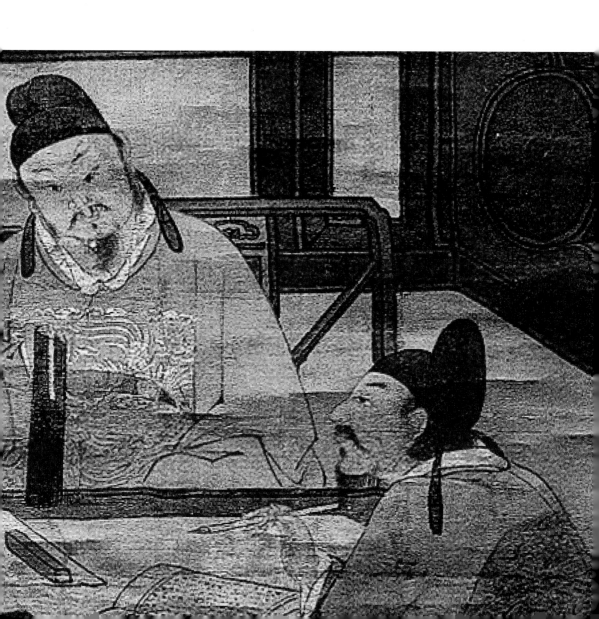

도4.3 명, 두근杜菫, 〈궁중도권宮中圖卷〉 부분, 상해박물관 소장

도4.4 명, 두근杜菫, 〈제죽도題竹圖〉 부분, 북경고궁박물원 소장

도4.5 명, 미상, 〈천추절염도千秋絶豔圖〉 부분, 중국역사박물관 소장

도4.6 명, 미상, 〈천추절염도千秋絶豔圖〉 부분, 중국역사박물관 소장

도4.7-8 청, 미상, 〈고대사녀행악도권古代仕女行樂圖卷〉 1, 남경박물원 소장

도4.9 청, 마태馬駘, 〈마태화보馬駘畫寶·화룡점정畫龍點睛〉 부분, 『역대백묘인물화보
 歷代白描人物畫譜』(중주고적출판사, 2011)

도4.10 청, 마태馬駘, 〈마태화보馬駘畫寶·반첩여班婕妤〉 부분, 『역대백묘인물화보歷代
 白描人物畫譜』(중주고적출판사, 2011)

도4.11 청, 오우여吳友如, 〈고금백미도古今百美圖〉 부분, 『역대백묘인물화보歷代白描人物
 畫譜』(중주고적출판사, 2011)

도4.12 청, 오우여吳友如, 〈고금백미도古今百美圖〉 부분, 『역대백묘인물화보歷代白描人物
 畫譜』(중주고적출판사, 2011)

도4.13 범증範曾, 〈서성림지지일도書聖臨池志逸圖〉, 『범증화집範曾畫集』 (복건미술출판
 사, 2013)

도4.14 장조화蔣兆和, 〈자화상自畫像〉

5. 발등 도상과 발등법

도5.1 요, 〈발등시녀도撥燈侍女圖〉 부분, 벽화, 1093년(대안9), 하북선화하팔리장
 광정묘河北宣化下八裏張匡正墓

도5.2 요, 〈첨유사녀도添油仕女圖〉 부분, 벽화, 산서대동남교료허종윤묘 山西大同南郊
 遼許從贇墓

도5.3 요, 〈발등시녀도撥燈侍女圖〉 부분, 벽화 1093년(대안9) 하북선화하팔리료
 장세본묘河北宣化下八裏遼張世本墓

도5.4 요, 〈발등시녀도撥燈侍女圖〉부분, 벽화, 대안년간(1085-1094), 하북선화하
 팔리6호요묘河北宣化下八裏6號遼墓

도5.5 요, 〈발등시녀도撥燈侍女圖〉 부분, 벽화, 1093년(대안9) 하북선화하팔리장
 문조묘河北宣化下八裏張文藻墓

도5.6 요, 〈발등시녀도〉 모사부분, 벽화, 산서대동시지상창료묘山西大同市紙箱廠遼墓

6. 세계에서 가장 오래된 집필도상

도6.1 고대이집트, 〈소녀서기원少女書記員〉 부분, 부조, BC 1500년 경, 이집트 룩소르신전

도6.2 고대이집트, 〈조두인 토트〉 부분, 부조, BC 1500년 경, 이집트 룩소르신전

도6.3 고대이집트, 〈앉아있는 서기관〉, 소조, BC 2555년, 프랑스 루브르박물관 소장

도6.4 〈앉아있는 서기관〉 복원도, 프랑스 루브르박물관 소장

도6.5 고대이집트, 〈앉아있는 서기관〉, 조소, BC 2450년, 이집트 카이로국립박물관 소장

도6.6 고대이집트, 〈조두인鳥頭人 토트Thoth〉 부분, 부조, 연대미상

도6-7 고대이집트, 〈공예공방〉, 벽화, 연대미상.

제2장 집필도상의 역사적 흐름

1. 동한의 집필

도1.1 동한, 〈과자도課子圖〉 부분, 화상석, 서주가왕구백집한묘박물관徐州賈旺區白集漢墓博物館

도1.2 동한, 〈창힐倉頡〉 부분, 화상석, 산동임기시박물관

도1.3 동한, 〈무씨사좌석실화상석武氏祠左石室畫像石〉 부분, 산동가상무씨사 山東嘉祥武氏祠

도1.4 동한, 〈효당산석사화상석孝堂山石祠畫像石〉 부분, 산동장청효당산석사山東長清孝堂山石祠

도1.5 동한, 〈주부도主簿圖〉 부분, 벽화, 하북망도현1호한묘望都縣1號漢墓

도1.6 동한, 〈누각인물樓閣人物〉 부분, 화상석, 산동양곡팔리묘출토 山東陽穀八裏廟出土 양곡현문물국陽穀縣文物局

도1.7 동한, 〈삼립인三立人〉 부분, 화상전畫像磚, 사천성박물관 소장

도1.8 서진, 〈청자대서용青瓷對書俑〉 302년(영녕永寧2), 호남성박물관 소장

도1.9 만당, 〈설법도說法圖〉 부분, 돈황벽화, 영국 대영박물관 소장

도1.10. 이탈리아, 〈자조상自雕像〉 부분, 부조, 1070, 프랑스판 〈500자화상〉

미술출판사, 1991)

도4.6 당, 〈당화잔지^{唐畫殘紙}〉, 『중국서법사도록』 제1권(상해인민미술출판사, 1991)

도4.7-9 당, 〈밀원수업승도^{密院修業僧圖}〉, 신강언기명옥유지^{新疆焉耆明屋遺址} 출토, 영국 대영박물관 소장

도4.9 당, 〈밀원수업승도〉 3, 부분 1-5

도4.10 당, 〈밀원수업승도〉 4, 부분 1-3, 신강언기명옥유지 출토, 영국 대영박물관 소장.

도4.11 만당, 〈마니교경서집필도^{摩尼教經書執筆圖}〉 삽도, 신강토로번지구 출토

도4.12 일본, 〈홍법대사공해집필도^{弘法大師空海執筆圖}〉, 일본 〈묵^墨〉 잡지

도4.13 일본, 〈홍법대사소전집필법^{弘法大師所傳執筆法}〉 단포법^{單苞法}, 『서법유법^{書法有法}』 (손효운^{孫曉雲}, 강소미술출판사, 2010)

도4.14 일본, 〈홍법대사소전집필법〉 쌍포법^{雙苞法}, 『서법유법^{書法有法}』(손효운 저, 강소미술출판사, 2010)

5. 오대의 집필

도5.1 오대, 완고^{阮郜}, 〈낭원여선도^{閬苑女仙圖}〉 부분, 북경 궁박물원 소장

도5.2 오대, 주문구^{周文矩} 〈유리당인물도^{琉璃堂人物圖}〉 부분, 미국 메트로폴리탄미술관 소장

도5.3 오대후촉, 구문파^{邱文播}, 〈문회도^{文會圖}〉, 대북 고궁박물원 소장 오대후촉, 구문파, 〈문회도〉 부분 1-4

도5.4 오대후촉, 구문파(전), 〈문회도〉, 대북 고궁박물원 소장, 오대후촉, 전 〈문회도〉 부분 1-2

도5.5 오대, 〈지장시왕도〉 부분, 돈황유화, 영국 대영박물관 소장

도5.6 오대, 미상, 〈북방신성도^{北方神星圖}〉 부분, 돈황유화, 영국 대영박물관 소장

도5.7 오대, 미상, 〈치성광여래입상^{熾盛光如來立像}〉 부분, 돈황유화, 영국 대영박물관 소장

도5.8 오대, 〈지장시왕도^{地藏十王圖}〉, 돈황유화, 영국 대영박물관 소장 오대, 〈지장시왕도〉 부분 1-2

도5.9 오대, 〈지옥시왕경변도권^{地獄十王經變圖卷}〉 부분, 돈황유화, 프랑스 국가도서관 오대, 〈지옥시왕경변도권〉 부분 1-5

6. 송대의 집필

도6.1 북송, 미상, 〈후시수성도猴侍水星圖〉 부분, 미국 보스톤미술관 소장

도6.2 북송, 이공린李公麟, 〈집필인물〉 부분, 『남화대성南畫大成』제5권(광릉서사廣陵
書社)

도6.3 북송, 이공린(전), 〈서원아집도권西園雅集圖卷〉 부분, 추백작품秋拍作品(중무성
가박매공사中貿聖嘉拍賣公司, 2002)
북송, 이공린 (전) 〈서원아집도권〉 1, 소동파 집필
북송, 이공린 (전) 〈서원아집도권〉 2, 미원장 집필
북송, 이공린 (전) 〈서원아집도권〉 3, 이백시李伯時(이공린) 집필

도6.4 북송, 이공린 (전) 〈서원아집도권〉 1, 소동파 집필, 대북 고궁박물원 소장

도6.5 북송, 이공린 (전) 〈서원아집도권〉 2, 미원장 집필, 대북 고궁박물원 소장

도6.6 북송, 이공린 (전) 〈서원아집도권〉 3, 이백시(이공린) 집필, 대북 고궁박물
원 소장

도6.7 송, 미상(원제는 주방周昉), 〈연음도聯吟圖〉, 북경고궁박물원 소장, 『중국역
대명화집』(인민미술출판사, 1965)

도6.8 송, 유송년劉松年, 〈18학사도축十八學士圖軸〉 부분

도6.9 송, 미상, 〈대지율사상大智律師像〉 부분, 미국 클리블랜드미술관 소장

도6.10 송, 미상(원제 관휴貫休), 〈나한사경도羅漢寫經圖〉 부분, 『중국화中國畫』(1985
제3기)

도6.11 송, 유송년劉松年, 〈연다도攆茶圖〉 부분, 대북 고궁박물원 소장

도6.12 남송, 주계상周季常, 〈응신관음應身觀音〉 부분, 미국 보스턴박물관 소장

도6.13 송, 양해梁楷, 〈왕희지서선도王羲之書扇圖〉, 고궁박물관 소장

도6.14 송, 미상無款, 〈왕희지상王羲之像〉

도6.15 송, 김처사金處士, 〈시왕도十王圖〉 1, 미국 메트로폴리탄미술관 소장

도6.16 송, 김처사, 〈시왕도〉 2, 미국 메트로폴리탄미술관 소장

도6.17 송, 김처사, 〈시왕도〉 3, 미국 메트로폴리탄 미술관 소장

도6.18 요, 〈한인시종도漢人侍從圖〉 부분, 1994年, 요녕성遼寧省 조양시朝陽市 건평현建平縣
흑수진黑水鎮 칠현영자촌七賢營子村 수천1호요묘 水泉一號遼墓 출토

도6.19 요, 〈수재백도收財帛圖〉 벽화, 산서대동주가점요묘山西大同周家店遼墓

도6.20 송, 미상, 〈18학사도十八學士圖〉 부분

도9.4 청, 낭세녕郎世寧, 〈건륭황제조복상乾隆皇帝朝服像〉 부분, 북경 고궁박물원 소장

도9.5 청, 미상, 〈현엽편복사자상玄燁便服寫字像〉 부분, 북경고궁박물원 소장

도9.6 청, 연계蓮溪, 〈오희재상吳熙載像〉, 일본판『중국서도中國書道』삽도

도9.7 청, 유배俞培, 〈사승사경책查升寫經冊〉 부분

도9.8 청, 민정閔貞, 〈희지애아도羲之愛鵝圖〉 부분, 상해타운헌장上海朵雲軒藏

도9.9 청, 황산수黃山壽, 〈회소서초도懷素書蕉圖〉 부분, 연춘계박매회박품年春季拍賣會拍品(서령인사西泠印社, 2011)

도9.10 청, 미상, 〈교사도校射圖〉 부분, 남경박물원 소장

도9.11 청, 냉전冷銓, 〈시녀도仕女圖〉 부분, 북경고궁박물원 소장

도9.12 청, 우지정禹之鼎, 〈우지정〉 부분, 남경박물원 소장

도9.13 청, 뉴추紐樞, 〈행락도책行樂圖冊〉 부분, 북경고궁박물원 소장

도9.14 청, 정관붕丁觀鵬, 〈중추도中秋圖〉 부분, 북경고궁박물원 소장

도9.15 청, 임훈任薰, 〈학서도學書圖〉 부분, 『임훈작품선수任薰作品選粹』(인민미술출판사, 2013)

도9.16 청, 임훈任薰, 〈서상기도책西廂記圖冊〉 2 부분, 『임훈작품선수任薰作品選粹』(인민미술출판사, 2013)

도9.17 청, 호감胡淦, 〈오중칠로도권吳中七老圖卷〉 2, 남경박물원 소장

도9.18 청, 임복창林福昌, 〈오중칠로도권吳中七老圖卷〉 2, 남경박물원 소장

도9.19 청, 〈괴두魁鬥〉, 자수, 남경박물원 소장

도9.20 청, 〈두보상杜甫像〉, 『식영헌화보息影軒畫譜』(강희년간)

도9.21 청, 상관주上官周, 〈육문안상陸文安像〉, 『만소당화전晚笑堂畫傳』

도9.22 청, 미상, 〈신도좌판神圖左判〉, 수륙화水陸畫, 『민간회화』(호남미술출판사湖南美術出版社)

도9.23 청, 왕해王翽, 〈관도승管道升〉 부분, 판화, 〈백미신영百美新詠〉 1

도9.24 청, 상관주上官周, 〈왕의상王禕像〉 부분, 『만소당화전晚笑堂畫傳』

도9.25 청, 고견룡顧見龍, 〈두보음중팔선시의도권杜甫飲中八仙詩意圖卷〉 부분, 『보룡정선중국서화寶龍精選中國書畫 고대』(상해서화출판사)

도9.26 청, 〈허정상許廷像〉 부분, 『오군명현전찬吳郡名賢傳贊』(청 도광연간(1821-1850) 각본)

도9.27 일본, 서법가 하소기何紹基 회완식回腕式을 모방한 집필법

10. 민국시대의 집필

도10.1 서예가 정효서^{鄭孝胥}(1860-1938) 집필

도10.2 금석학자 나진옥^{羅振玉}(1866-1940) 집필

도10.3 화가 제백석^{齊白石}(1864-1957) 집필

도10.4 문학가 양계초^{梁啟超}(1873-11929) 집필

도10.5 심균유^{沈鈞儒}(1875-11963) 집필

도10.6 서법가 우우임^{于右任}(1879-1964) 집필

도10.7 애국장군 풍옥상^{馮玉祥}(1882-1948) 집필

도10.8 아이신기오로^{愛新覺羅}·푸유^{溥儒}(1896-1963) 집필

도10.9 서비홍^{徐悲鴻}(1895-1953) 집필

도10.10 대만의 화가 황군벽^{黃君璧}(1898-1991) 집필

도10.11 화가 육소만^{陸小曼}(1903-1965) 집필

도10.12 안휘성 취봉사 비구니(1930, 40년대)

도10.13 민국, 〈서상기^{西廂記}·장생화미^{張生畫眉}〉, 모통^{帽筒}, 『중화고완망^{中華古玩網}』 도편

도10.14 민국, 〈왕희지^{王羲之}〉, 녹유조소자^{綠釉雕塑瓷}, 〈복건회관관^{福建會館款}〉『중화고완망^{中華古玩網}』 도편

도10.15 민국, 〈수륙화^{水陸畫}〉, 신랑^{新浪}, 『불화원장^{佛畫圓藏}』 박객도편^{博客圖片}

도10.16 민국, 〈염왕전^{閻王殿}〉, 『닐도망^{昵圖網}』, 사찰벽화 도편

11. 현대의 집필

도11.1 오지집필도

도11.2 종유^{鍾繇} 집필

도11.3 장조화^{蔣兆和}, 〈갈홍^{葛洪}〉

도11.4 봉상니소채회^{鳳翔泥塑彩繪} 집필

도11.5 서동^{舒同} 집필

도11.6 계공^{啟功} 집필

도11.7 심붕^{沈鵬} 집필

도11.8 장해^{張海} 집필

도11.9 임산지^{林散之} 집필

도11.10 중국 화가 석로^{石魯} 집필

제3장 이론가들이 말하는 집필법

1. 심윤묵의 집필

2. 사맹해의 이론

제5장 국가별 집필법

1. 일본의 집필

도1.1 일본, 〈홍법대사공해집필도^{弘法大師空海執筆圖}〉, 일본『묵^墨』잡지

도1.2 일본, 〈광목천왕상^{廣目天王像}〉, 조소, 나라 동대사대불전^{東大寺大佛殿}

도1.3 일본, 〈수성^{水星}〉, 목판화, 1164년, 열해예술박물관

도1.4 일본, 죠세츠^{如拙}, 〈왕희지서한도^{王羲之書扇圖}〉부분, 선면, 1423년 이전,『일본수묵화』(중경출판사, 2002)

도1.5 일본, 〈서도^{書道}〉부분, 우끼요에^{浮世繪}, 17세기,『일본원각우끼요에^{日本原刻浮世繪}』(청각저서도^{清閣著書圖})

도1.6 일본, 우타마로^{哥麿}, 〈미인면상지오^{美人面相之五}〉17세기, 일본판『우끼요에전집^{浮世繪全集}』

도1.7 일본, 카노 카즈노부^{狩野一信}〈오백라한도〉부분, 1854-1864

도1.8 일본, 카부라키 키요카다^{鏑木清方}, 〈곡정마금^{曲亭馬琴}〉, 일본화

도1.9 일본, 〈서도승서법^{書道僧書法}〉사진,『국화와 칼』(루스 베네딕트, 1946)

도1.10 일본, 안도 세이쿠^{安東聖空} 휘호, 일본 〈묵^墨〉잡지

도1.11 미국 대통령 부인 로라 여사의 붓잡는 모습(2005)

도1.12 일본, 공주 아이코^{愛子}의 서법연습

도1.13 일본, 영화 〈서도여해^{書道女孩}〉의 포스터

도1.14 일본, 서도교재의 집필도,『소학서도교재^{小學書道教材}』와『중학서도교재^{中學書道教材}』

2. 한국 및 아시아의 집필

도2.1 한국, 신윤복^{申潤福} 집필, 〈바람의 화원〉드라마 중에서

도2.2 한국, 김홍도^{金弘道} 집필, 〈바람의 화원〉드라마 중에서

도2.3 한국, 〈미인도〉집필1, 신윤복의 자세

도2.4 한국, 〈미인도〉집필2, 신윤복과 김홍도

도2.5 한국, 김응현^{金膺顯}(1927-2007, 한국동방연서회회장, 한국전각학회회장) 집필

도2.6 한국, 이종묵(이화여대 교수) 집필